国家出版基金项目
NATIONAL PUBLICATION FOUNDATION

黄慎全集

人物画 下

海峡出版发行集团 | 福建美术出版社
THE STRAITS PUBLISHING & DISTRIBUTING GROUP | FUJIAN FINE ARTS PUBLISHING HOUSE

图版

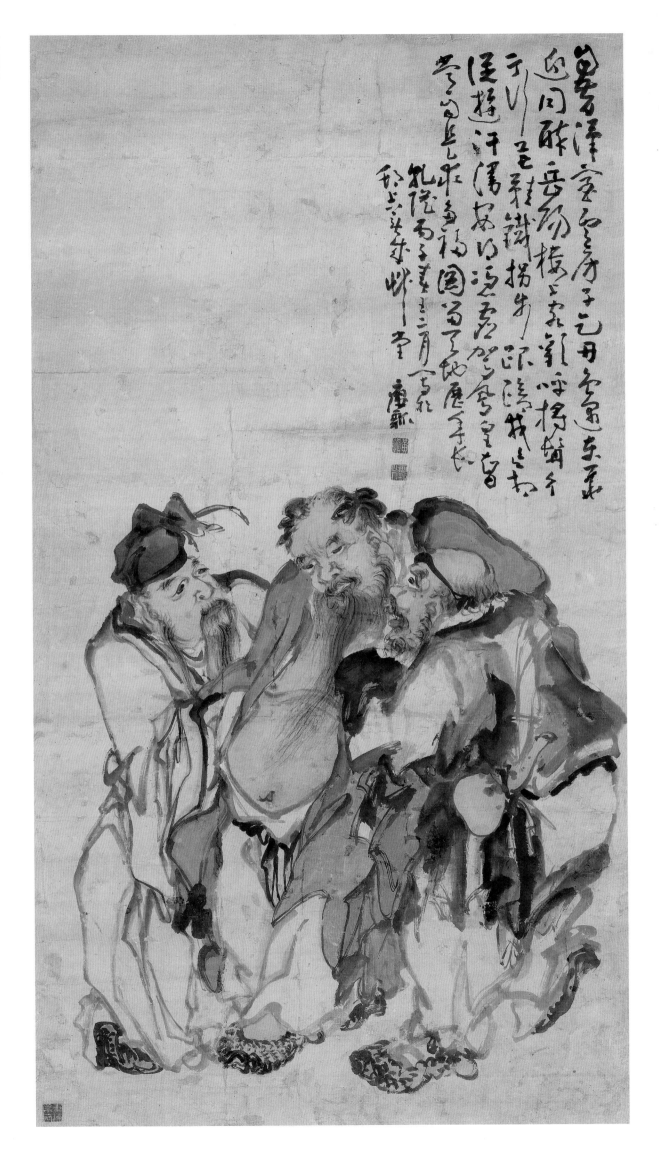

三仙图

大轴　纸本　设色　乾隆二十一年正月（一七五六）

193.5cm×102cm

上海朵云轩二〇〇三年秋拍会影印

款识：乾隆丙子春王二（正）月，写于邗上美成草堂，瘿瓢。

钤印：黄慎（白）、瘿瓢山人（白）、东海布衣（白）、瘿瓢。

释文：自昔汉室云房子，乞丹曾遇东华迎。同醉岳阳楼上客，欢呼持斝行丁行。芒鞋铁拐步跟跄，我欲相从游汗漫，安得凭虚驾凤皇。智常自是求多福，图留天地历年长。

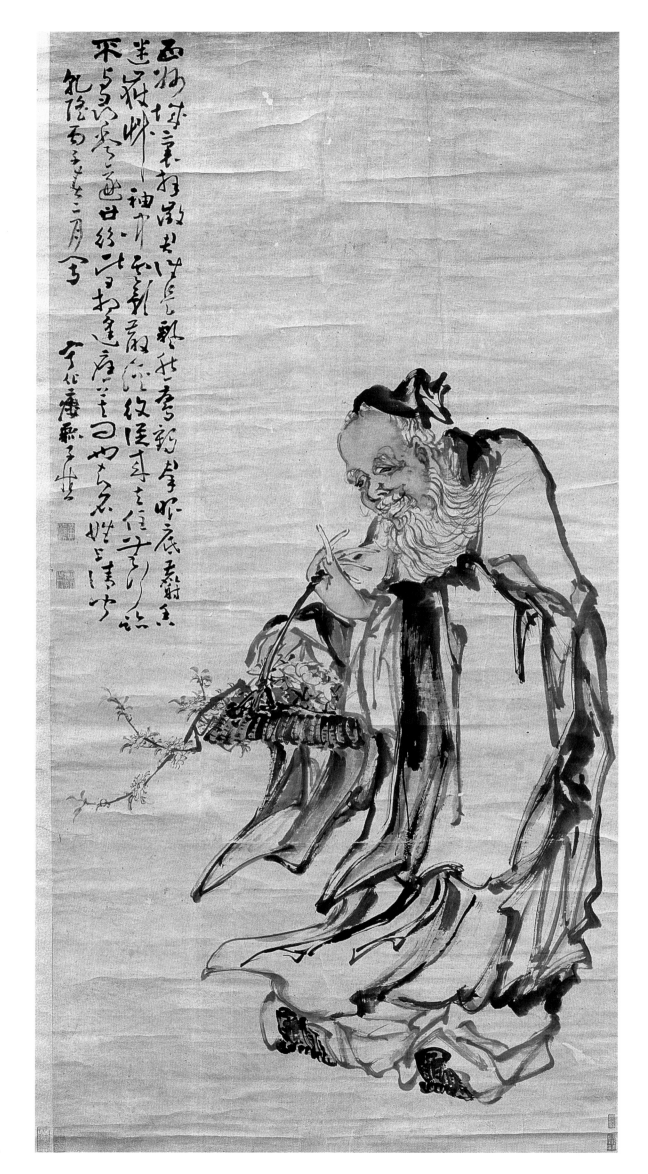

老叟采药图

轴　纸本　设色　乾隆二十一年二月（一七五六）

178cm×87.6cm

云南省博物馆藏

款识：乾隆丙子春二月写，宁化瘿瓢子慎。

钤印：黄慎（白）、瘿瓢山人（白）

释文：西州城里拜徵君，谁是飘然鸳鹤群。眼底麝香迷岳草，袖中云影散溪纹。

从来去住无行（形）迹，不与寻常逐世纷。此日相逢应莫问，也知名姓上清闻。

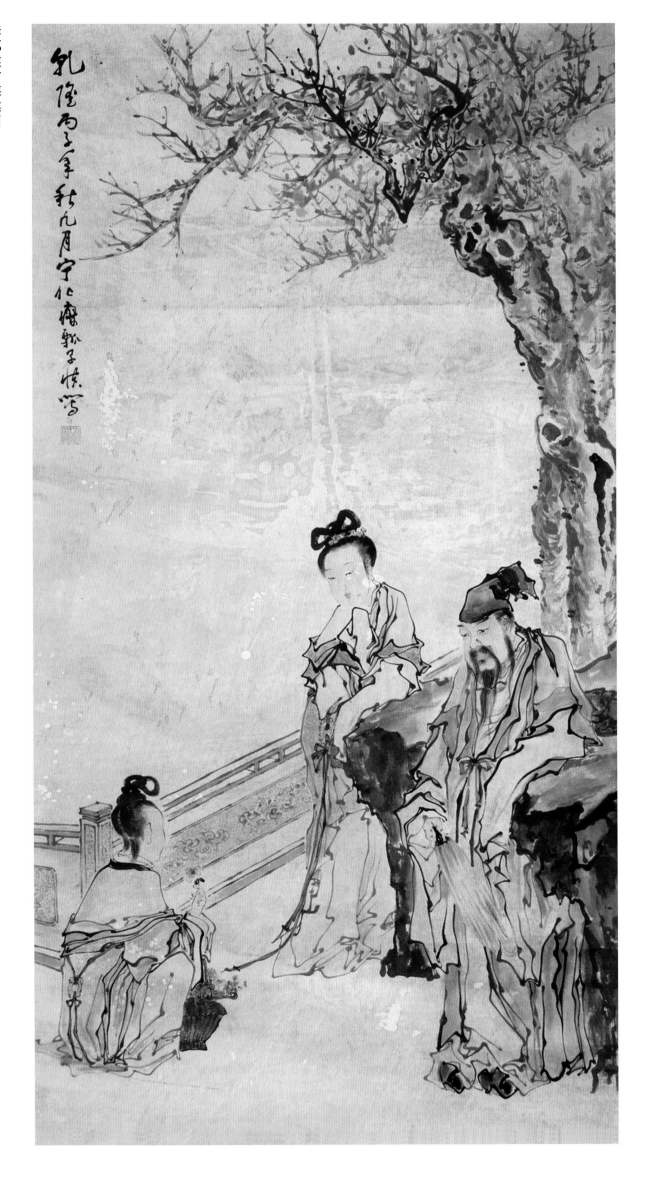

李邺侯赏海棠图

轴　纸本　设色　乾隆二十一年九月（一七五六）

128cm×64cm

江苏泰州市博物馆藏

款识：乾隆丙子年秋九月，宁化瘿瓢子慎写。

钤印：黄慎（白）、瘿瓢山人（白）

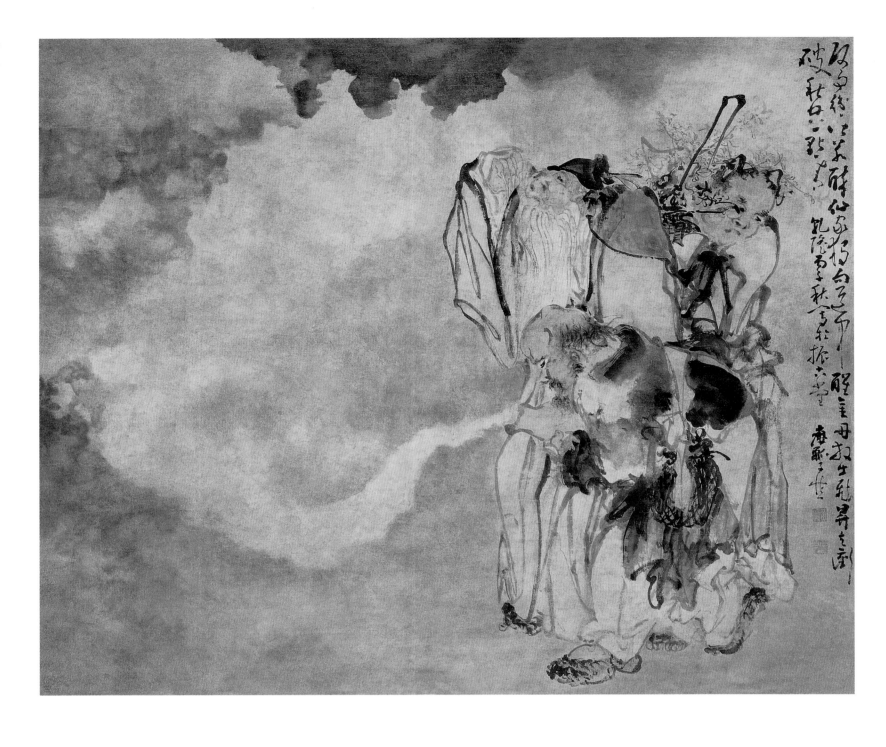

三仙放丹图

横轴　纸本　设色
乾隆二十一年秋（一七五六）
135cm×161.5cm
中国嘉德公司二〇〇二年秋拍会影印
款识：乾隆丙子秋写于振古堂，瘿瓢子慎。
钤印：黄慎（白）、瘿瓢山人（白）
释文：何事纷纷皆若醉，仙家独向道中醒。
金丹放出飞升去，冲破秋空一点青。

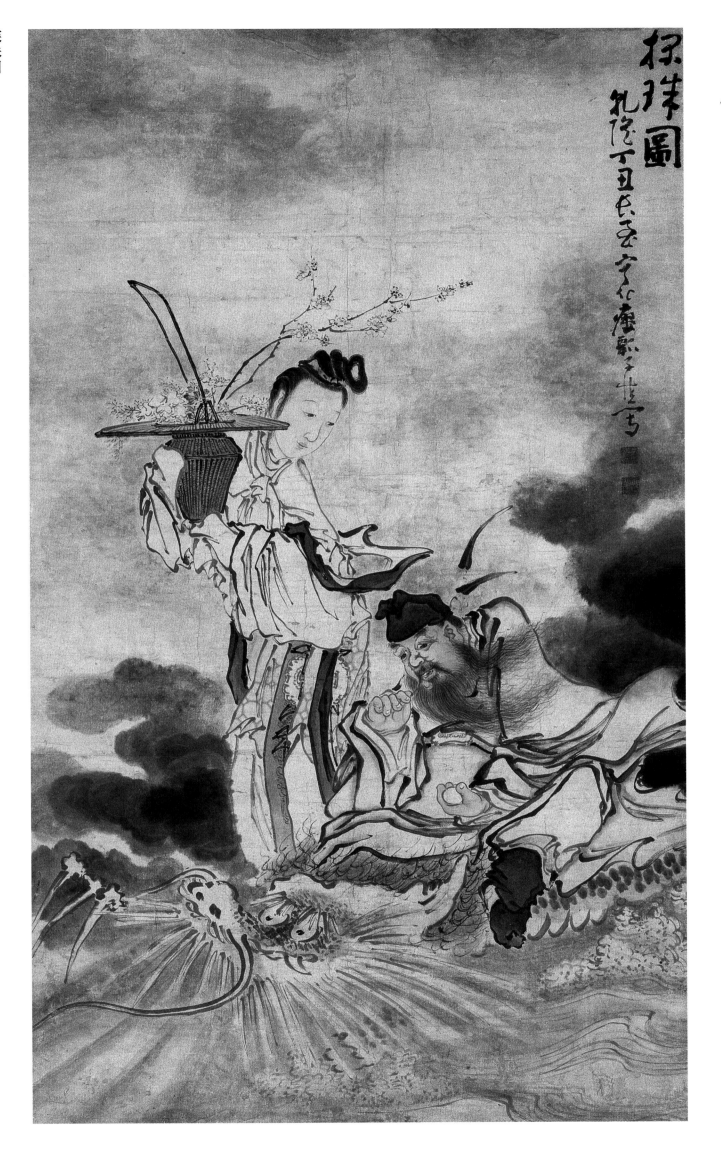

探珠图

探珠图

大轴　纸本　设色　乾隆二十二年五月（一七五七）

184cm×107cm

南京博物院藏

题识：探珠图

款识：乾隆丁丑长至，宁化瘦瓢子慎写。

钤印：黄慎（白）、瘦瓢山人（白）

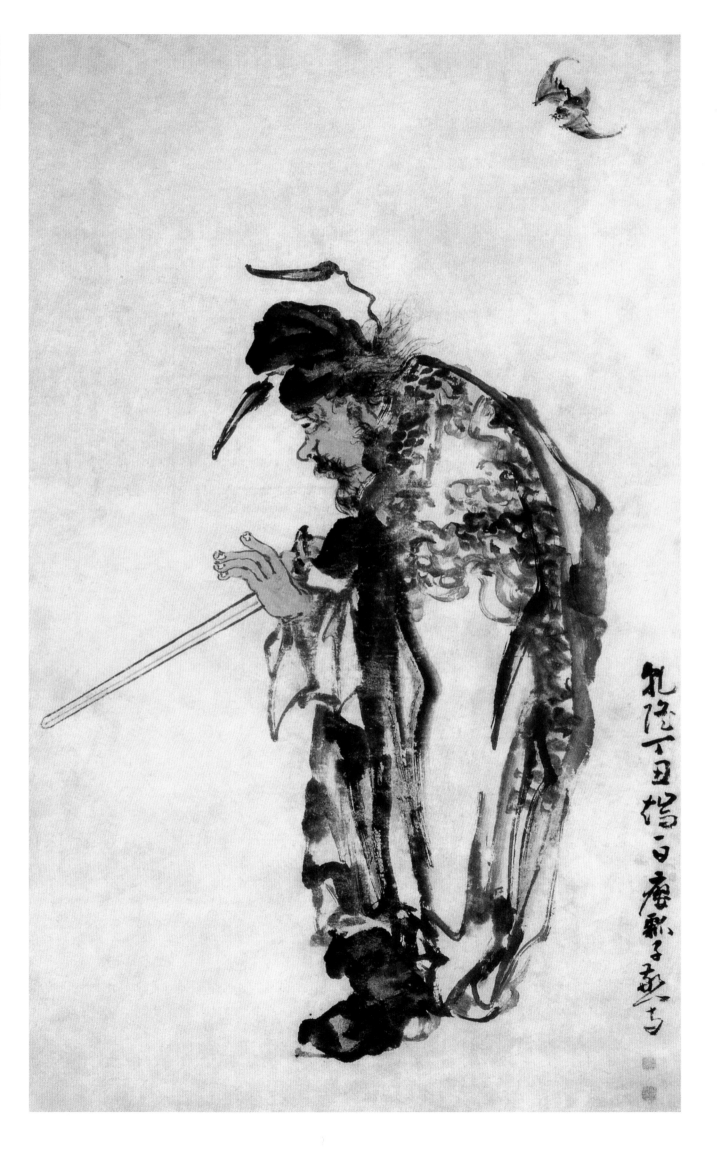

钟馗刺剑图

立轴　纸本　设色　乾隆二十二年（一七五七）

126cm×73.5cm

北京翰海公司一九九八年秋拍会影印

款识：乾隆丁丑端午日，瘿瓢子敬写。

钤印：黄慎（白）、瘿瓢（白）

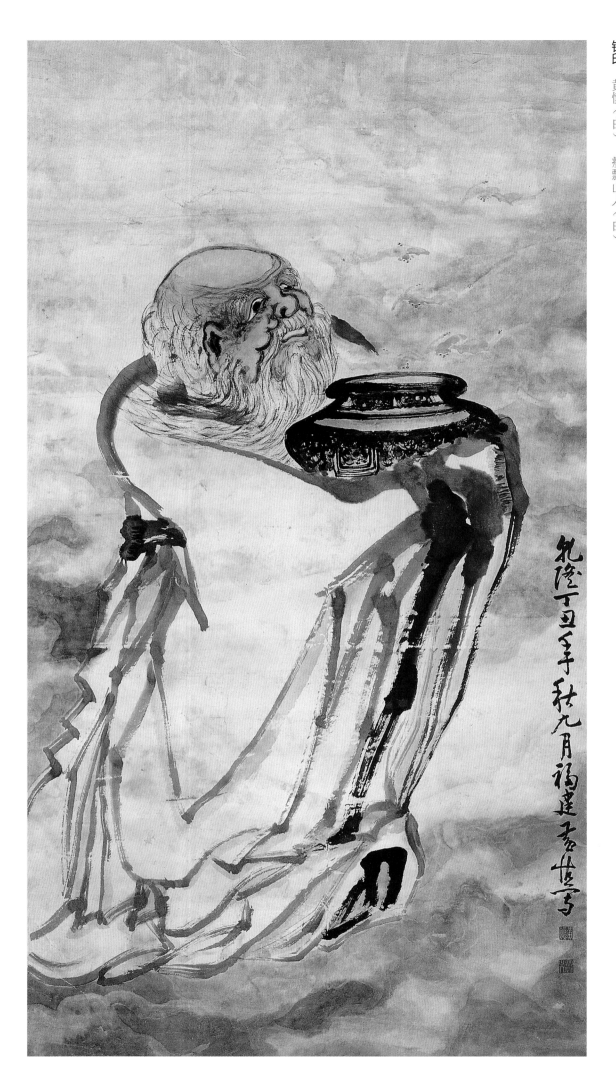

接福图

大轴　纸本　设色　乾隆二十二年九月（一七五七）

211cm×112cm

款识：乾隆丁丑年秋九月，福建黄慎写。

钤印：黄慎（白）、瘿瓢山人（白）

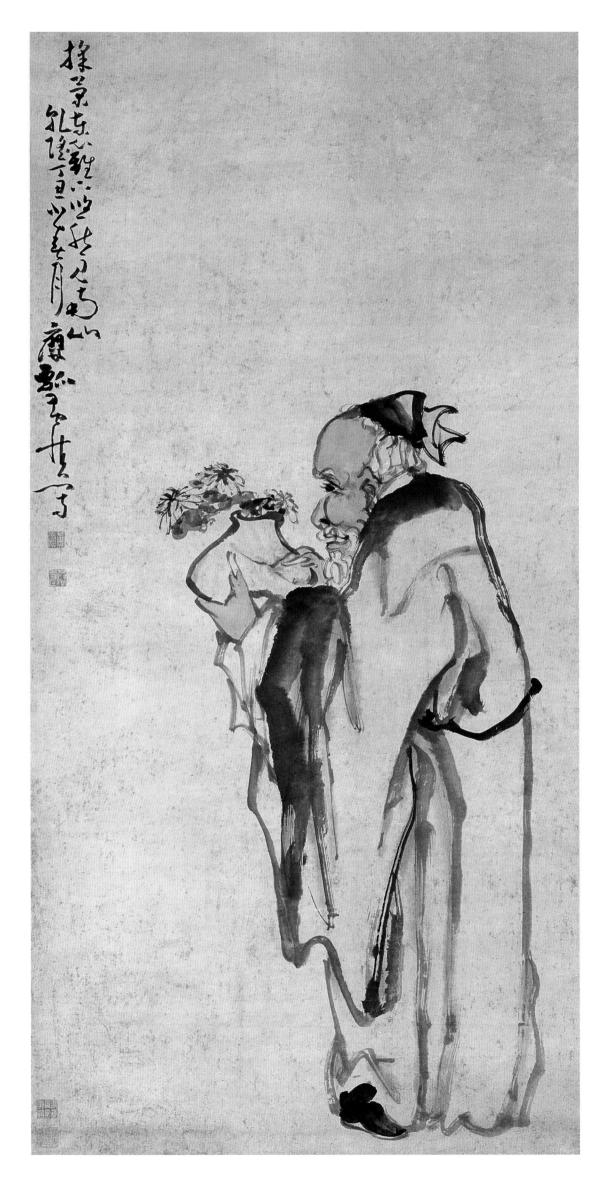

老叟菊瓶图

轴　纸本　设色　乾隆二十二年十月（一七五七）

113.5cm×54cm

北京翰海公司二〇〇〇年秋拍会影印

款识：乾隆丁丑小春月，瘿瓢黄慎写。

钤印：黄慎（白）、恭寿（白）

释文：采菊东篱下，悠然见南山。

（此是陶渊明《饮酒二十首》之五中诗句）

天官赐福图

大轴　纸本　设色　乾隆二十二年正月（一七五七）

204cm×112cm

福建省拍卖行二〇〇七年春拍会影印

款识：乾隆丁丑年春王正月，黄慎敬写。

钤印：黄慎（白）、瘿瓢山人（白）

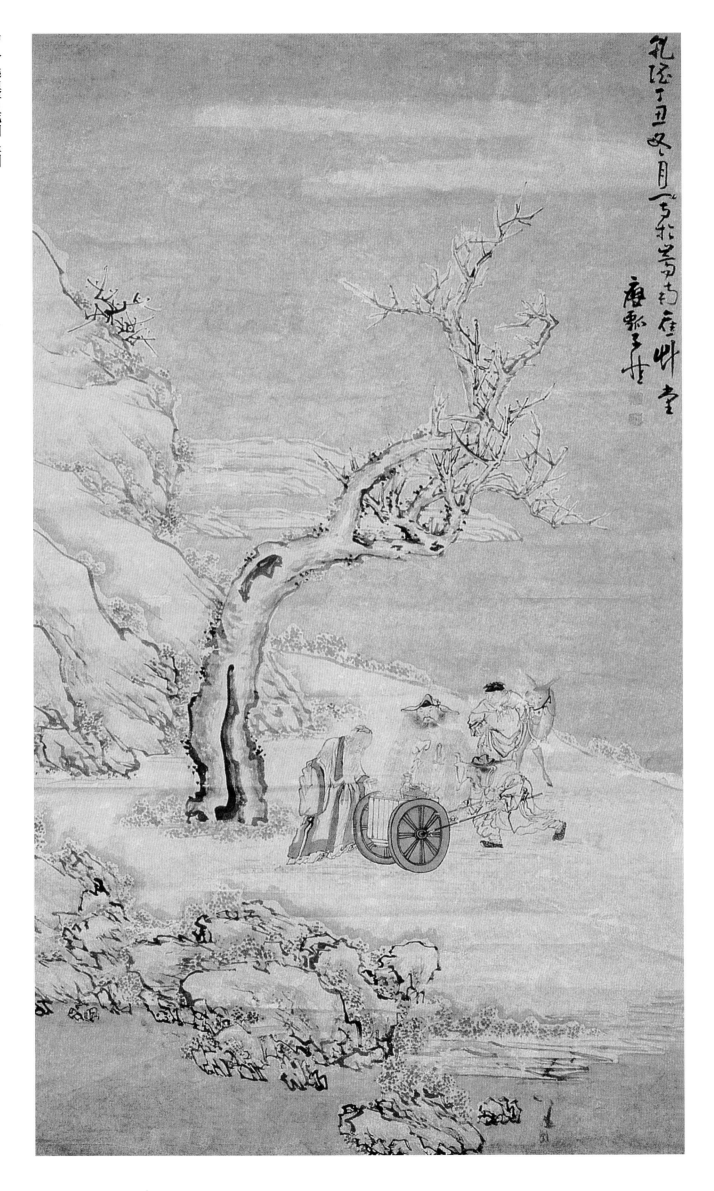

罗公远嗅柑戏明皇图

轴　纸本　设色　乾隆二十二年冬月（一七五七）

135cm×75.5cm

北京翰海公司二〇〇〇年春拍会影印

款识：乾隆丁丑冬月写于嵩南旧草堂，瘿瓢子慎。

钤印：黄慎（白）、瘿瓢（白）

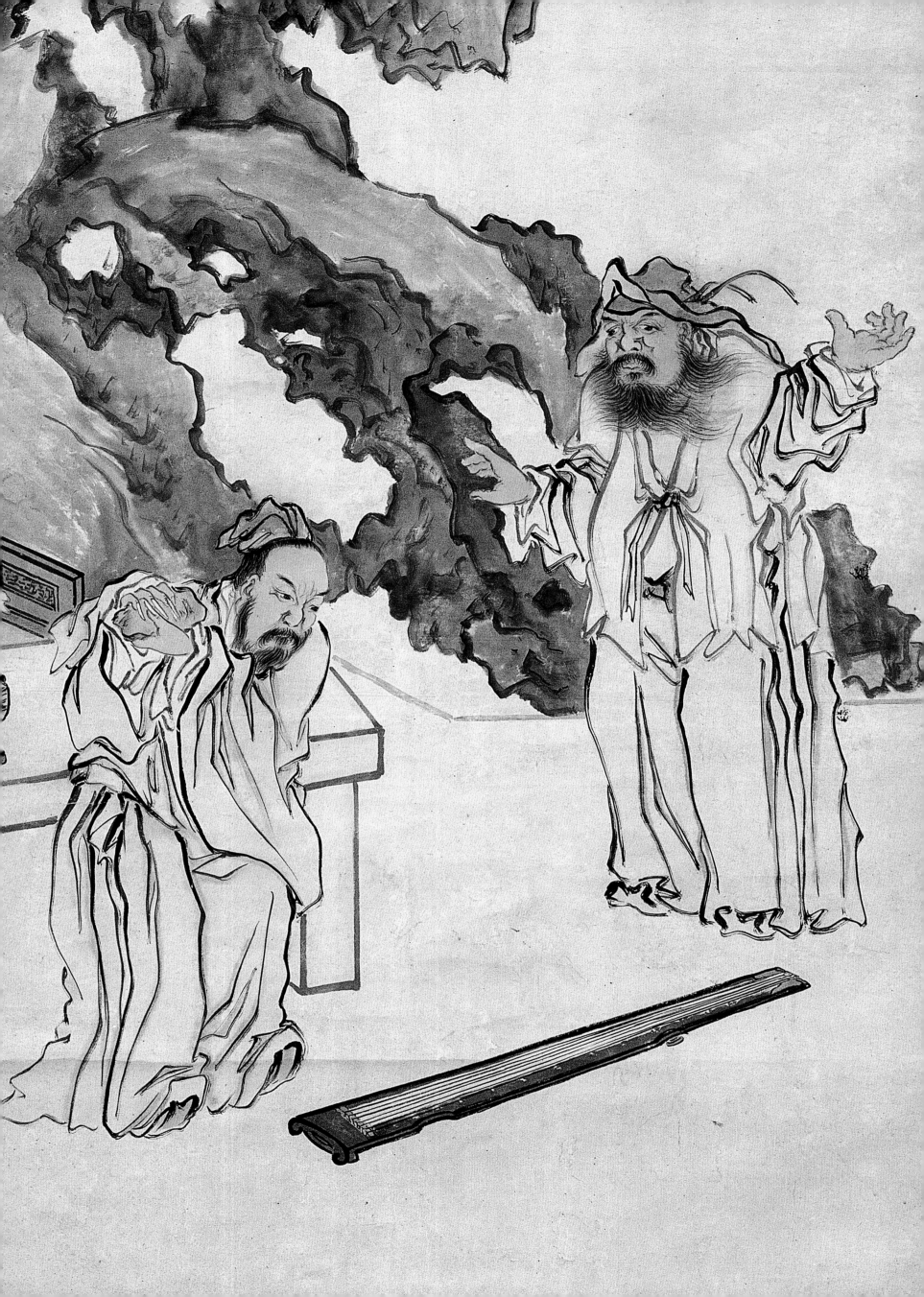

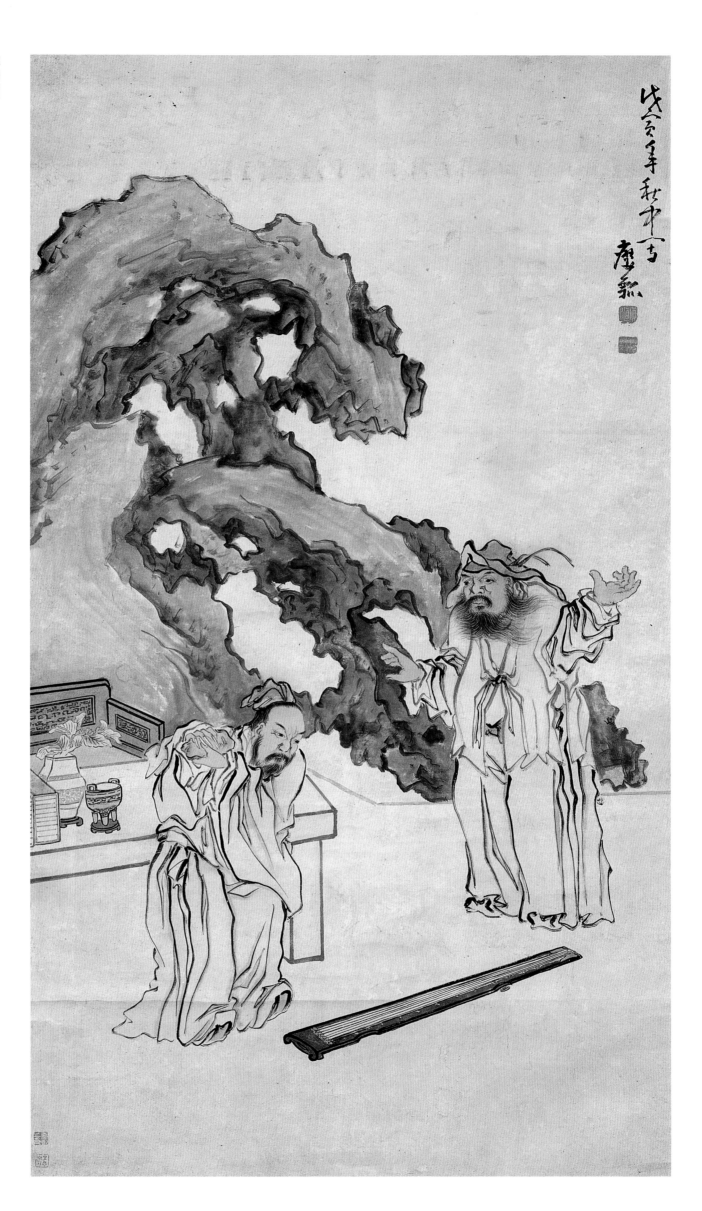

碎琴图

大轴　纸本　设色　乾隆二十三年八月（一七五八）

189cm×103.3cm

辽宁省博物馆藏

款识：戊寅年秋中写，瘿瓢。

钤印：黄慎（白）、瘿瓢（白）

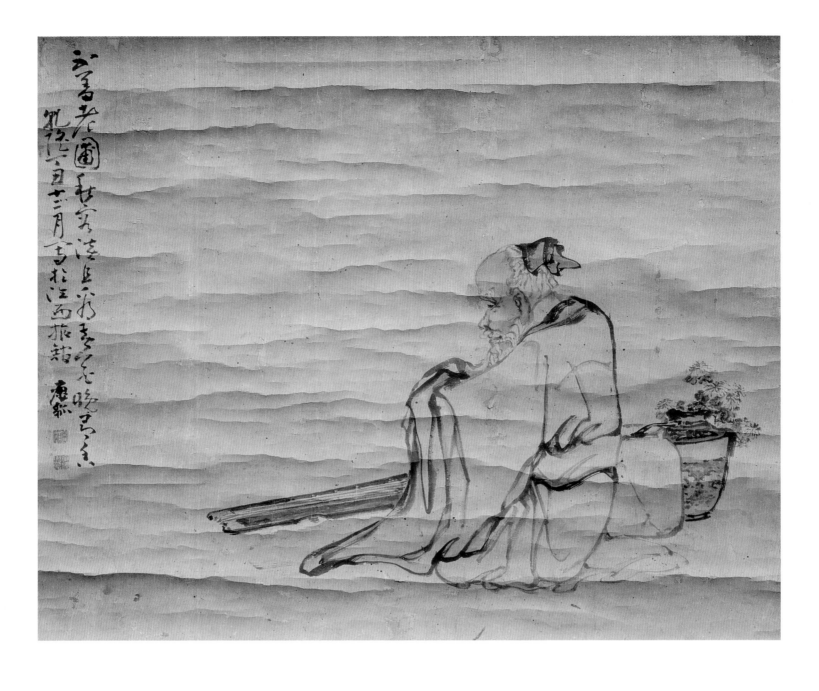

停琴伴菊图

横轴　纸本　设色

乾隆二十二年十二月（一七五七）

108cm×196cm

山西省博物馆藏

款识：乾隆丁丑十二月写于江西旅馆，瘿瓢。

钤印：黄慎（朱）、瘿瓢（白）

释文：不羞老圃秋容淡，且看黄花晚节香。

（系宋人陈师道诗句，文字略有出入）

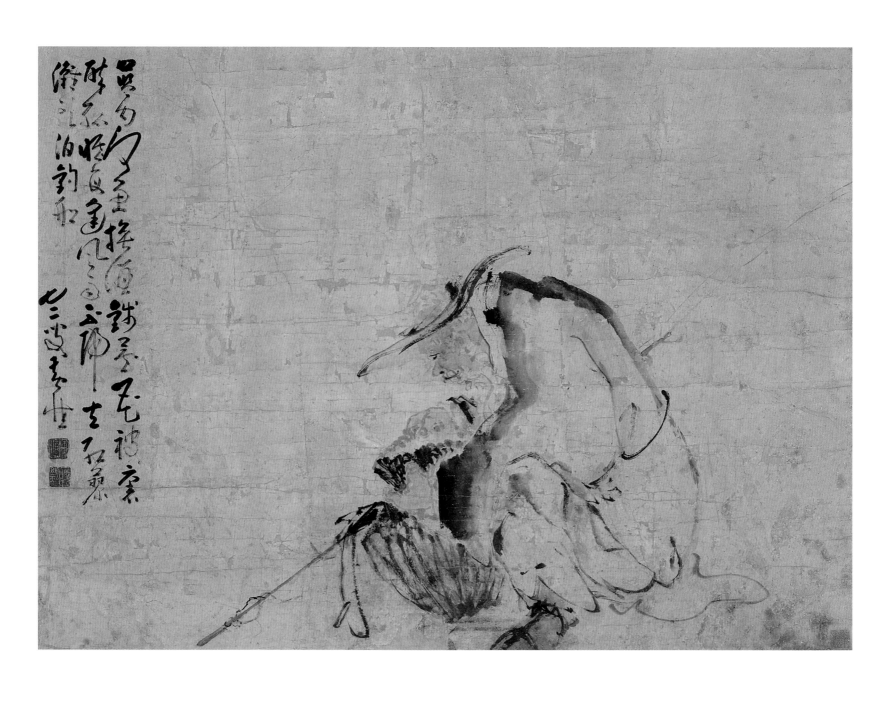

渔翁图

横轴　纸本　淡色　乾隆二十三年（一七五八）

83cm×108cm

福建静轩拍卖公司二〇一一年春拍会影印

款识：七二叟黄慎

钤印：黄慎（白）、瘿瓢（白）、寿如金石佳且好兮（白文压角章）

释文：篮内河鱼换酒钱，芦花被里醉孤眠。

每逢风雨不归去，红蓼滩头泊钓船。

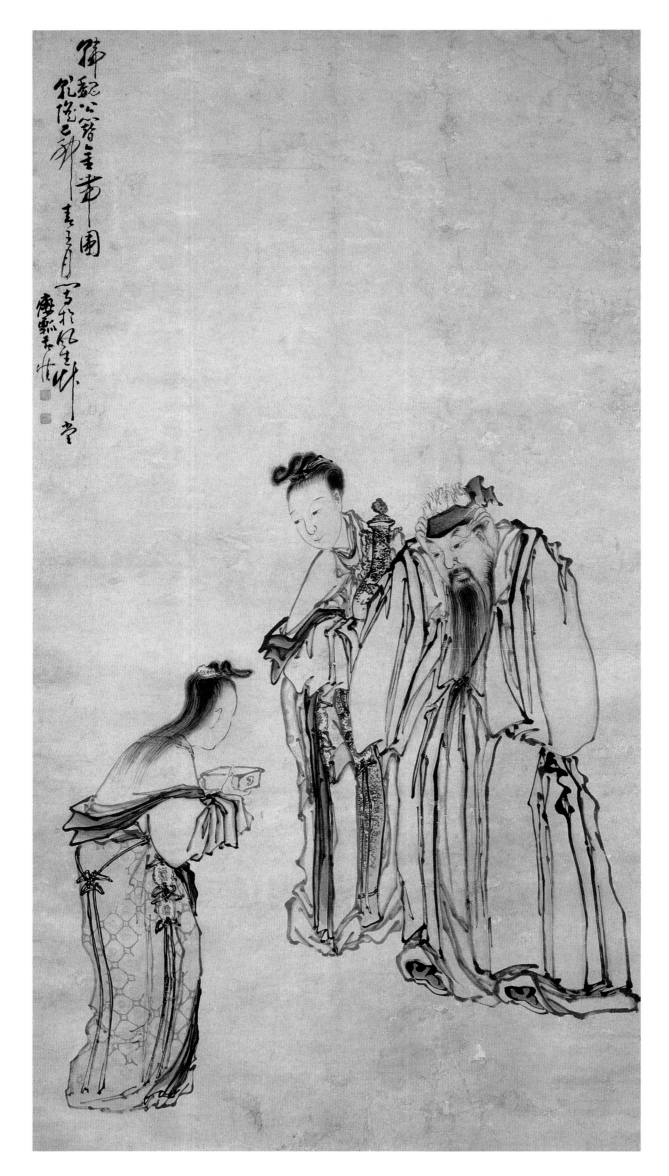

韩魏公簪金带围图

大轴　纸本　设色　乾隆二十四年正月（一七五九）

171.5cm×90cm

北京翰海公司二〇〇一年春拍会影印

题识：韩魏公簪金带围

款识：乾隆己卯春王月，写于风生草堂，瘿瓢黄慎。

钤印：黄慎（白）、瘿瓢（白）

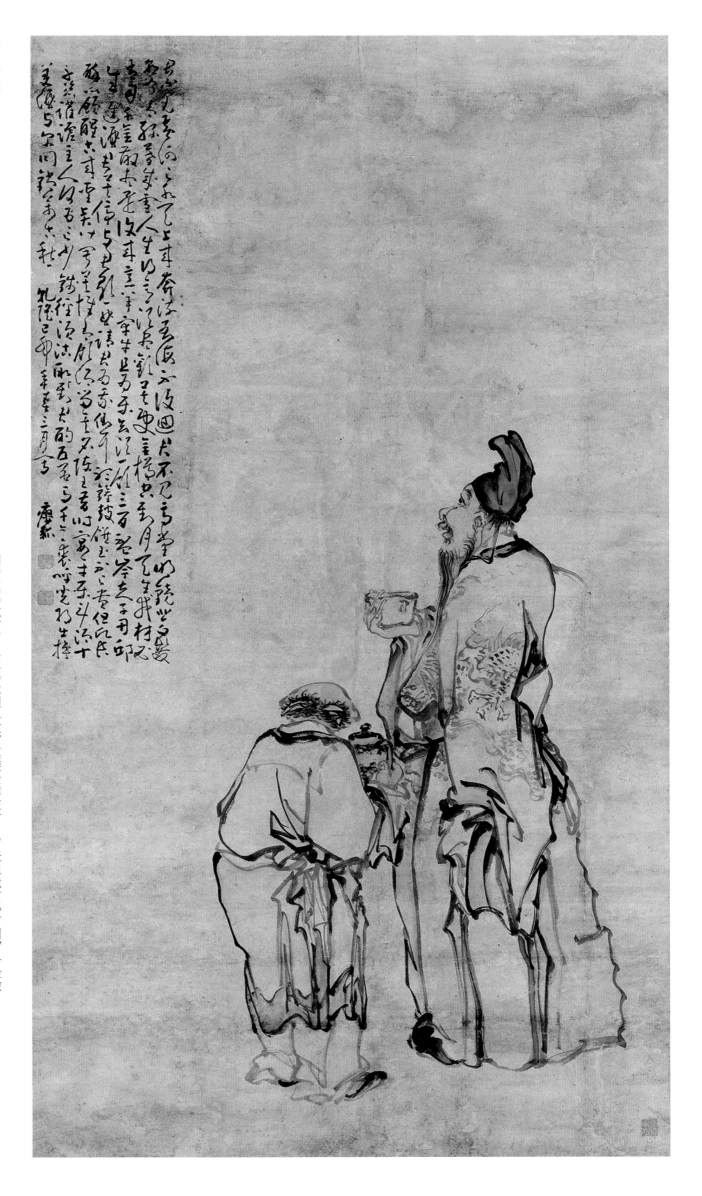

李白衔杯图

大轴　纸本　设色　乾隆二十四年三月（一七五九）

218cm×119.5cm

款识：乾隆己卯年春三月写，瘿瓢。

钤印：黄慎（朱）、瘿瓢（白）

释文：君不见黄河之水天上来，奔流到海不复回。君不见高堂明镜悲白发，朝

如青丝暮成雪。人生得意须尽欢，莫使金樽空对月。天生我材必有用，千金散

尽还复来。烹羊宰牛且为乐，会须一饮三百杯。岑夫子，丹丘生。将进酒，君

（杯）莫停。与君歌一曲，请君为我侧耳听。钟鼓馔玉不足贵，但愿长醉不愿醒。

古来圣贤皆寂寞，唯有饮酒（者）留其名。陈王昔时宴平乐，斗酒十千恣欢谑。

主人何为言少钱，径须沽取对君酌。五花马，千金裘；呼儿将出换美酒，与尔

同销万古愁。

（此为李白诗《将进酒》）

陈抟隐居华山图

大轴　纸本　淡色　乾隆二十四年春月（一七五九）

178cm×95cm

款识：己卯年春月，黄慎写。

钤印：黄慎（朱）、东海布衣（白文压角章）

释文：宋雍熙元年，华山隐士陈抟入朝。太平兴国中，抟两入朝，帝待之甚厚。至是，复来见帝。诏字臣曰：「抟独善，不干势利，所谓方外之士也。」遣中使送至中书。宋琪等从容问曰：「先生得玄默修养之道，可以教人乎？」抟曰：「抟山野之人，于时无用。亦不知神仙黄白之事，吐纳养生之理，非有方术可传。假令白日升天，亦何益于世？今圣上龙颜秀异，有天日之表；博达古今，深究治乱，真有道仁圣之主也。正君臣协心同德，兴化致治之时。勤行修练，无出于此。」琪等以其语白帝，帝益重之。诏赐（号）「希夷先生」。

（此题词出自《宋史·陈抟列传》，文字略有出入）

历遍乾坤没处寻，偶然得住此山林。茅庵高插云霄碧，藓径斜过竹栋深。人为利名惊宠辱，我因禅寂老光阴。苍松怪石无人识，犹更将心去觅心。

宋帝召陈抟图

轴　纸本

134cm×71.2cm

镇江博物馆藏

款识：乾隆己卯年春月，写于美成草堂，黄慎。

钤印：黄慎（朱）、瘿瓢（朱）

释文：历遍乾坤没处寻，偶然得住此山林。茅庵高插云霄碧，藓径斜过竹栋深。人为利名惊宠辱，我因禅寂老光阴。苍松怪石无人识，犹更将心去觅心。

设色　乾隆二十四年春月（一七五九）

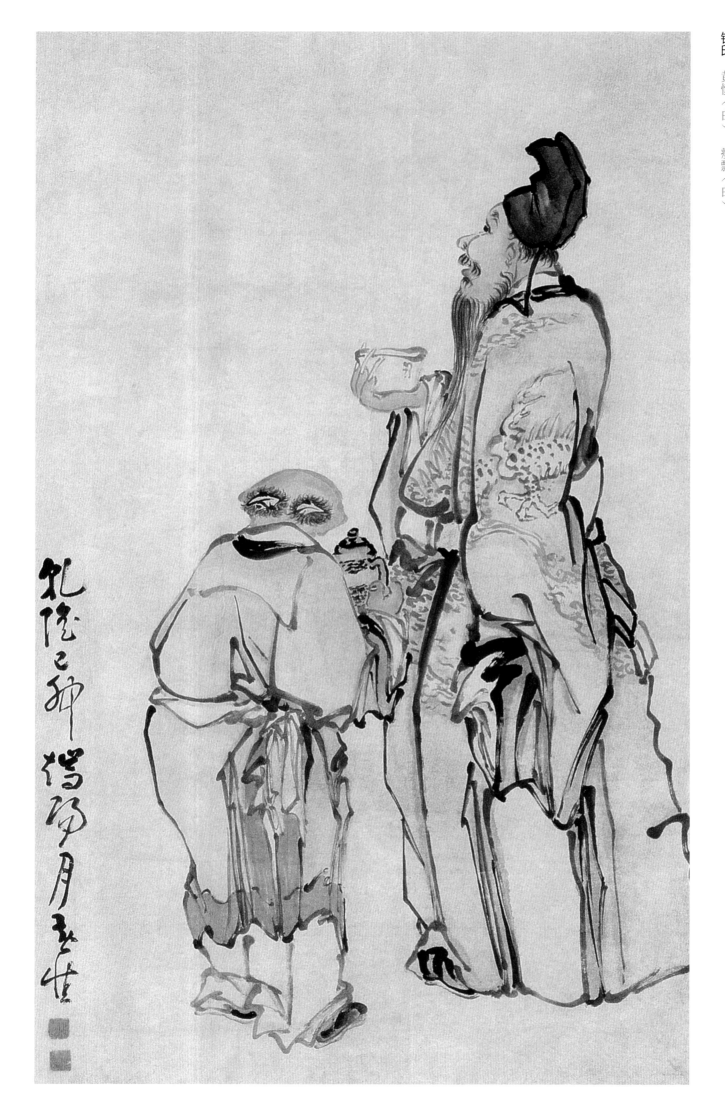

举杯问天图

轴　纸本　设色　乾隆二十四年五月（一七五九）

148cm×88cm

北京翰海公司二〇〇〇年春拍会影印

款识：乾隆己卯端阳月，黄慎。

钤印：黄慎（白）、瘿瓢（白）

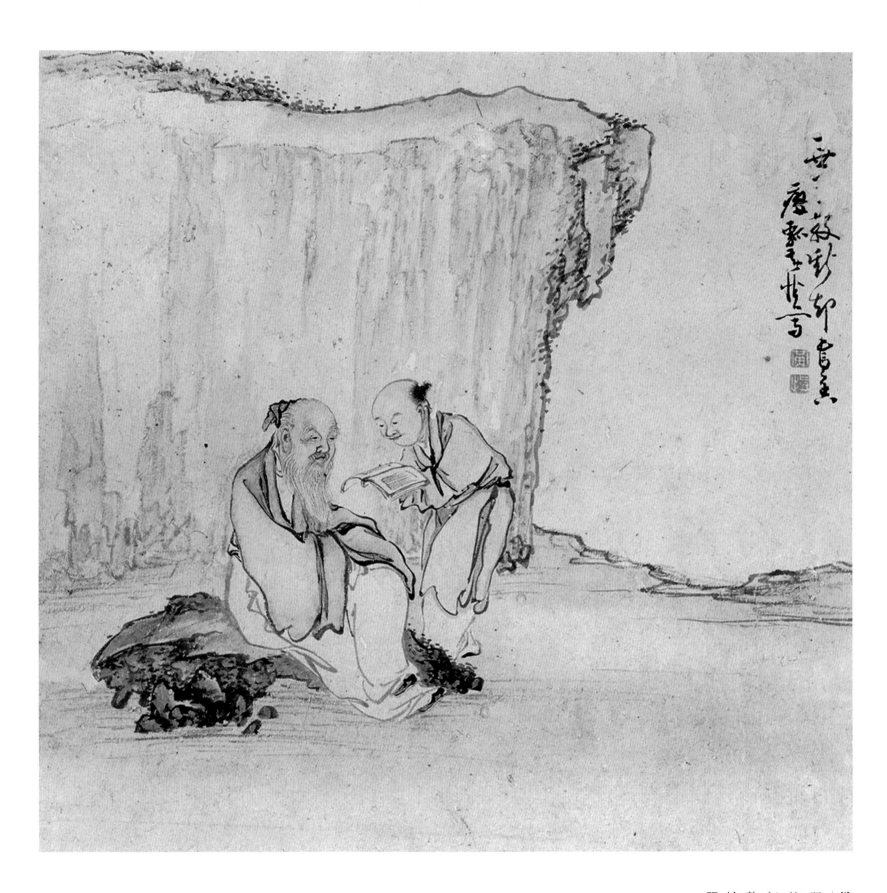

教子图（十开之一）

册　纸本　设色

乾隆二十四年（一七五九）

27cm×27cm

款识：瘿瓢黄慎写

钤印：黄（白）、慎（白）联珠印

释文：一世不教，断却书香。

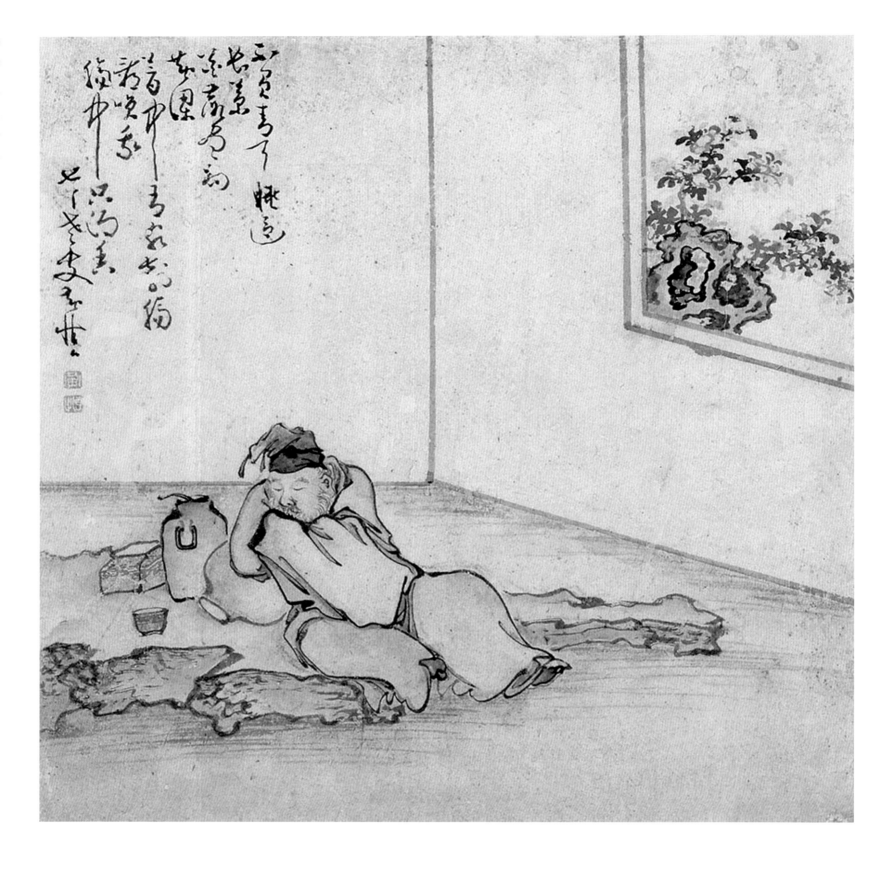

醉眠图（十开之二）

册　纸本　设色

乾隆二十四年（一七五九）

27cm×27cm

款识：七三老叟黄慎

钤印：黄（白）、慎（白）联珠印

释文：不负青天睡这场，菊花落尽尚黄粱。

梦中有客刳肠看，笑我肠中只酒香。

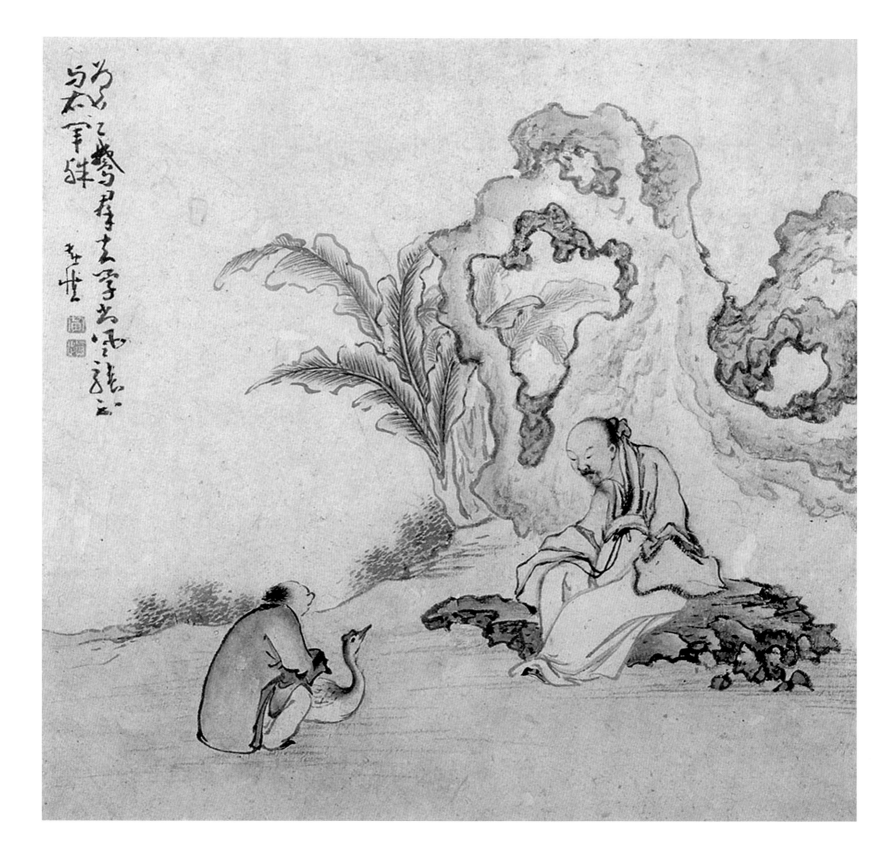

爱鹅学书图（十开之三）

册　纸本　设色

乾隆二十四年（一七五九）

27cm×27cm

款识：黄慎

钤印：黄（白）、慎（白）联珠印

释文：为爱鹅群去学书，风张不与右军殊。

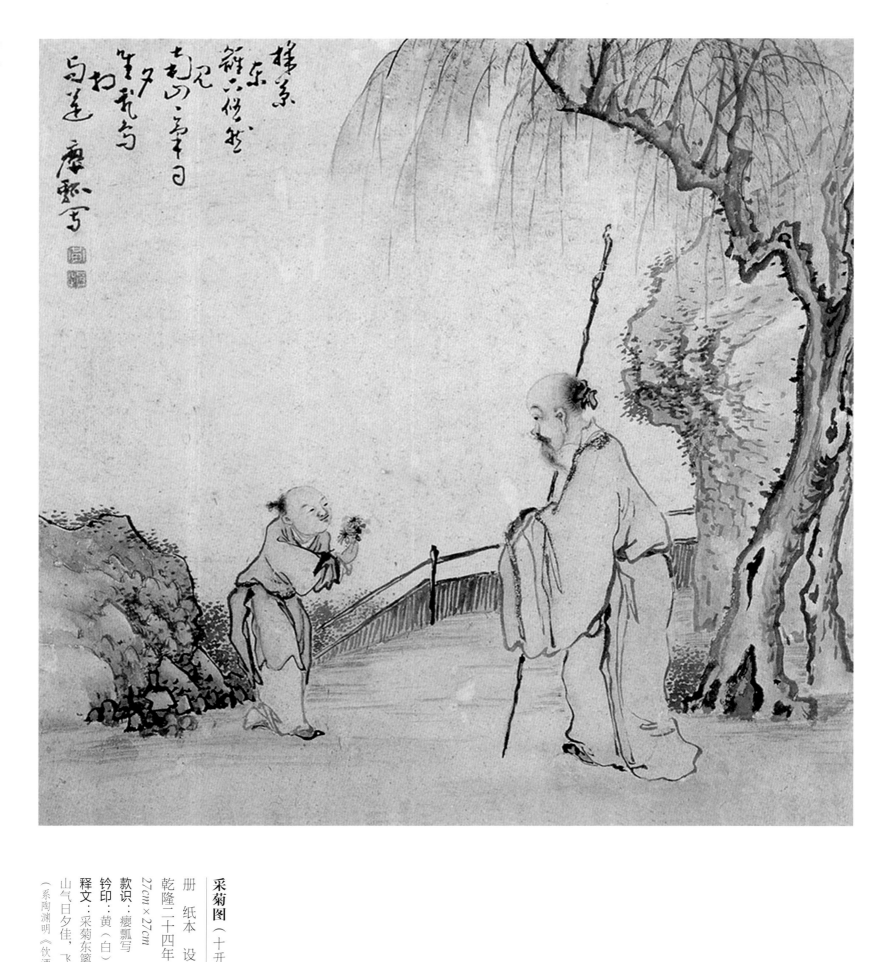

采菊图（十开之四）

册　纸本　设色

乾隆二十四年（一七五九）

27cm×27cm

款识：瘿瓢写

钤印：黄（白）、慎（白）联珠印

释文：采菊东篱下，悠然见南山。

山气日夕佳，飞鸟相与还。

（系陶渊明《饮酒二十首》之五中诗句）

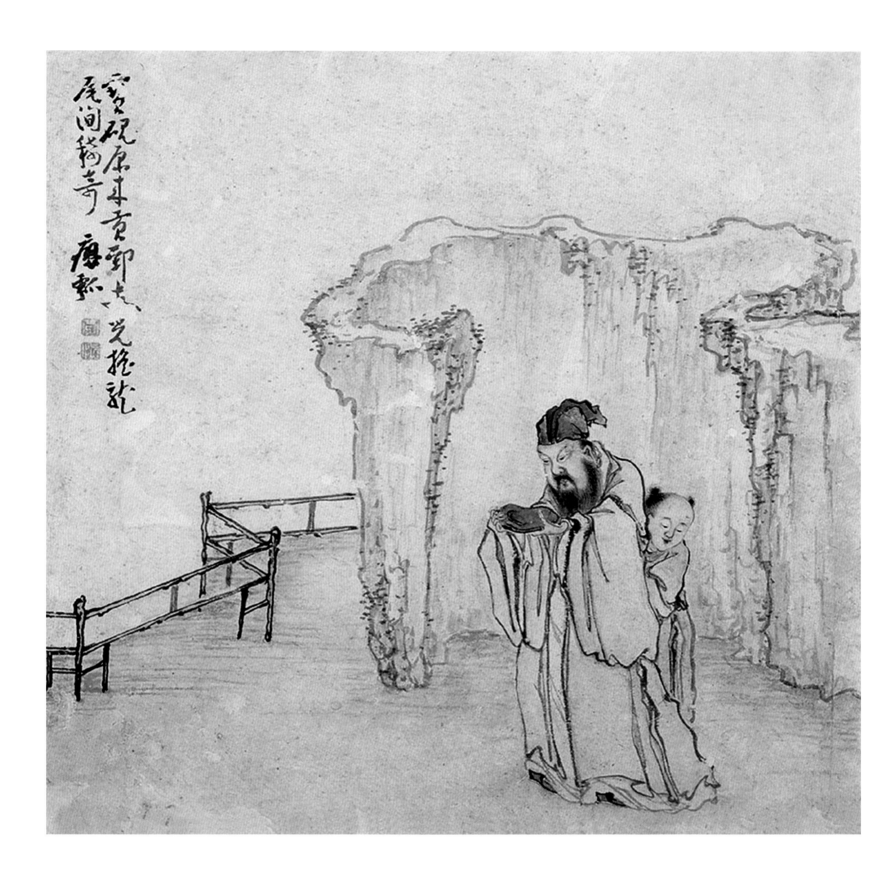

品砚图（十开之五）

册　纸本　设色

乾隆二十四年（一七五九）

27cm×27cm

款识：瘿瓢

钤印：黄（白）、慎（白）联珠印

释文：宝砚原来贡郅支，光摇龙尾涧稀奇。

赏梅图（十开之六）

横轴　纸本　设色

乾隆二十四年（一七五九）

27cm×27cm

款识：瘿瓢子写

钤印：黄（白）、慎（白）联珠印

释文：独有梅花知我意，冷香犹可较江南。

罗汉图

轴　纸本　设色　乾隆二十五年春月（一七六〇）

161cm×90cm

北京荣宝公司一九九六年春拍会影印

款识：乾隆庚辰春月，佛弟子黄慎　敬写。

钤印：黄慎（白）、瘿瓢（白）、东海布衣（白）

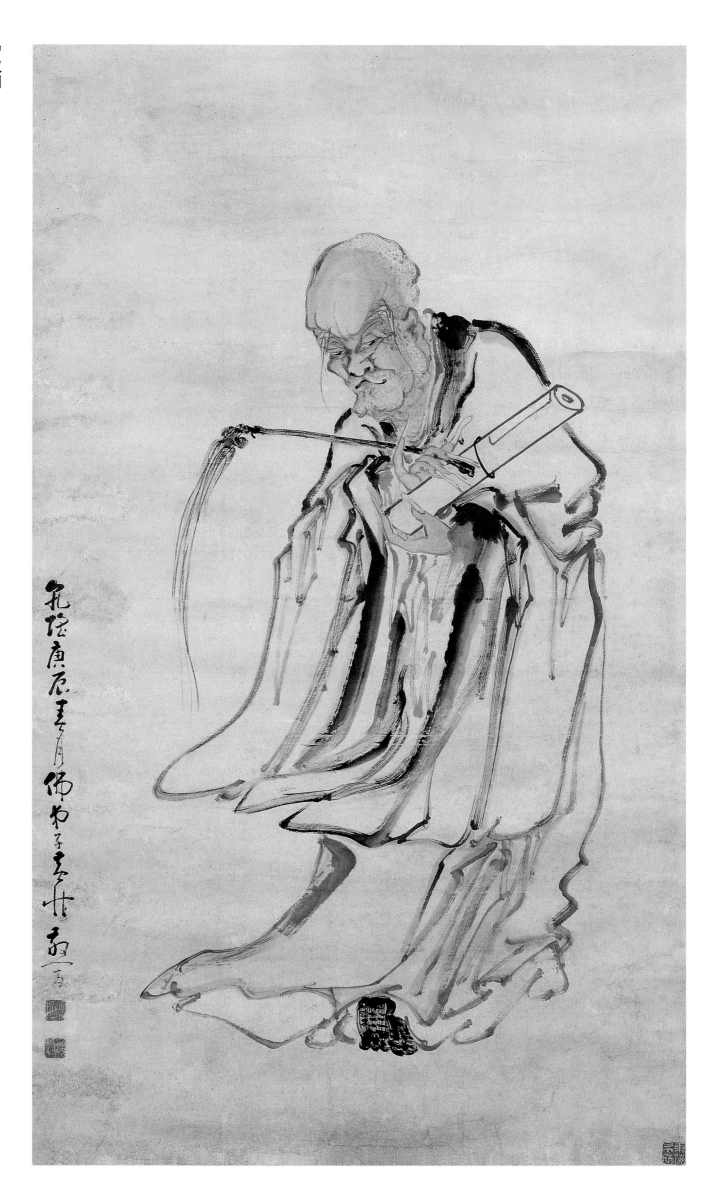

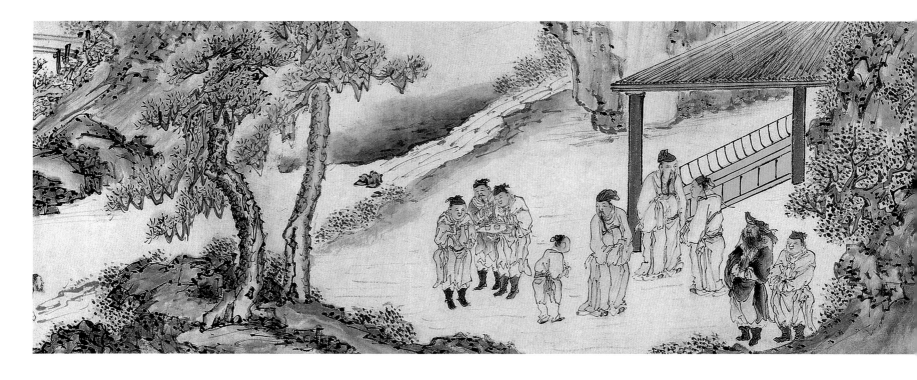

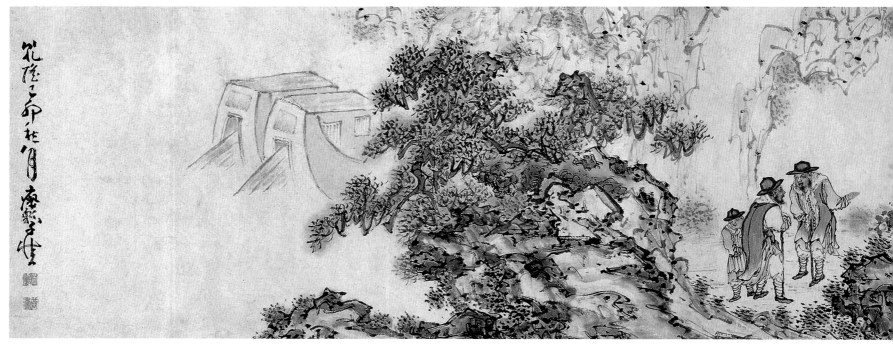

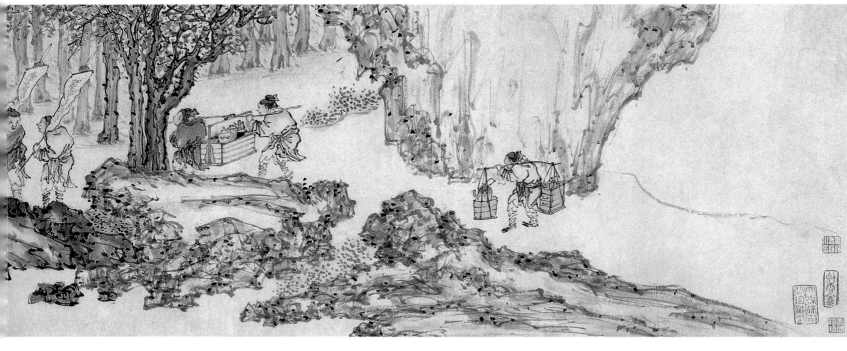

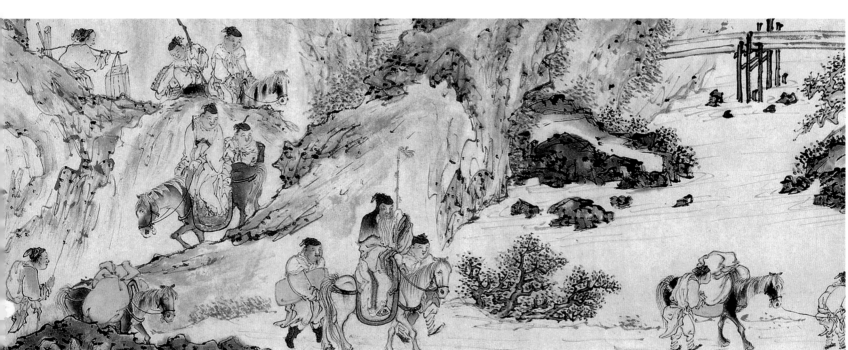

唐明皇幸蜀回京图

卷　纸本　设色

乾隆二十四年八月（一七五九）

28.5cm×443cm

款识：乾隆己卯秋八月，瘿瓢子慎。

钤印：黄慎（白）、恭寿（朱）

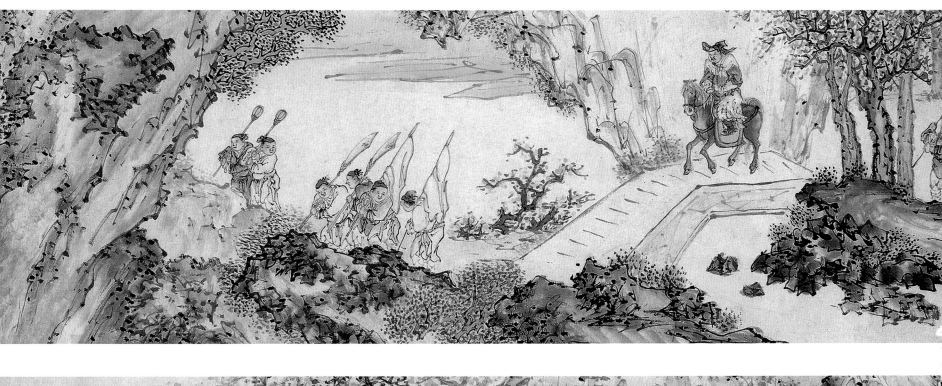
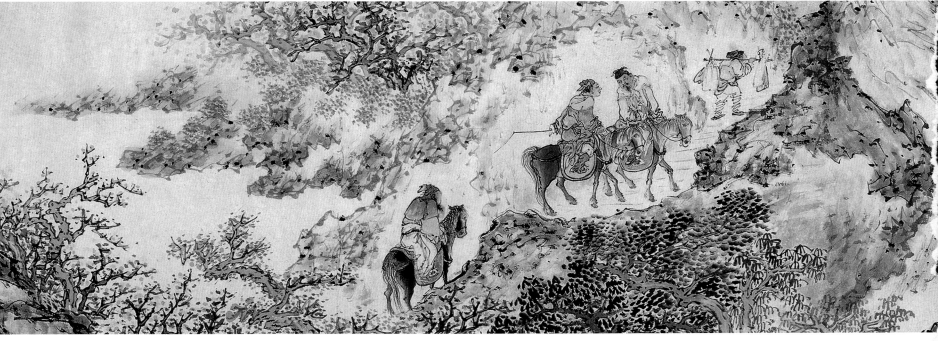

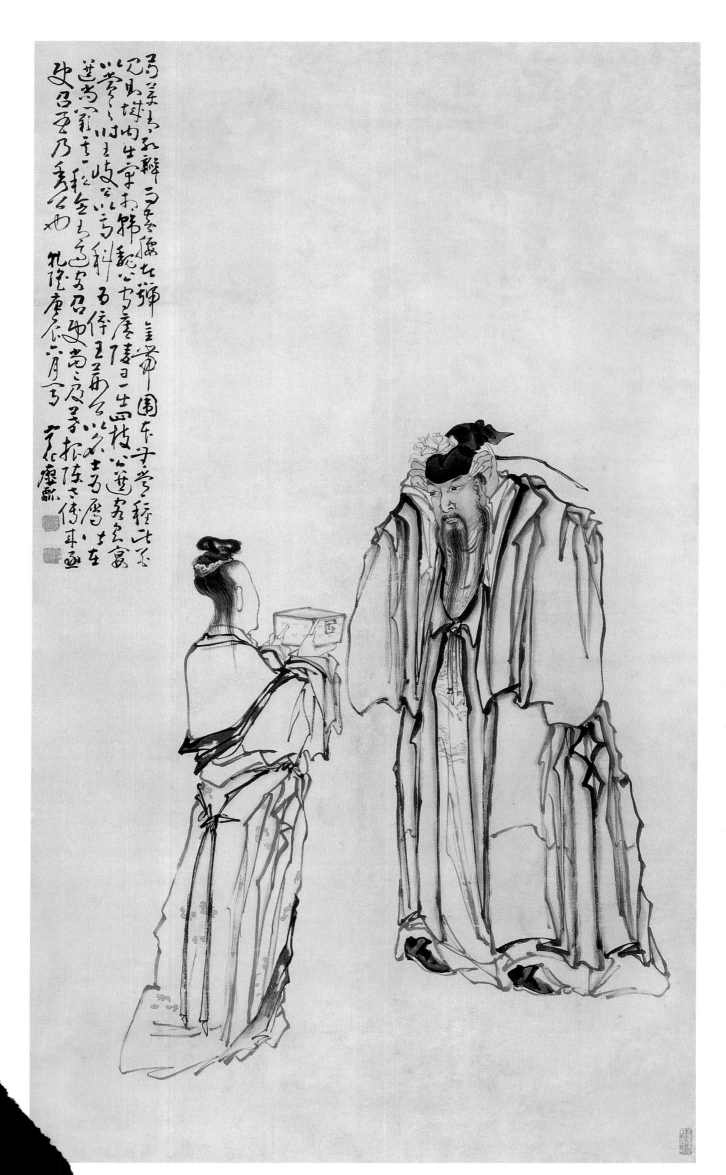

韩魏公簪金带围图

大轴　纸本　设色　乾隆二十五年六月（一七六〇）

196cm×113cm

北京翰海公司一九九六年秋拍会影印

款识：乾隆庚辰六月写，宁化瘿瓢。

钤印：黄慎（白）、瘿瓢（白）、生平爱雪到峨嵋（白、压角章）

释文：芍药有红瓣而黄腰者，号「金带围」。本无常种。此花见，则城内出宰相。韩魏公守广陵日，一出四枝。公选客具宴以赏之。时王岐公以高科为倅，王荆公以名士为属，皆在选。尚阙其一。私念有过客，召使当之。及暮，报陈太傅来。亟使召至，乃秀公也。

（此题记出自北宋刘攽《芍药谱》，文字略有出入。）

携琴图

轴　纸本　设色　乾隆二十五年冬月（一七六〇）

130cm×57cm

上海文物商店旧藏

款识：乾隆庚辰冬月，写于万松山房，瘿瓢。

钤印：黄慎（白）、瘿瓢（白）

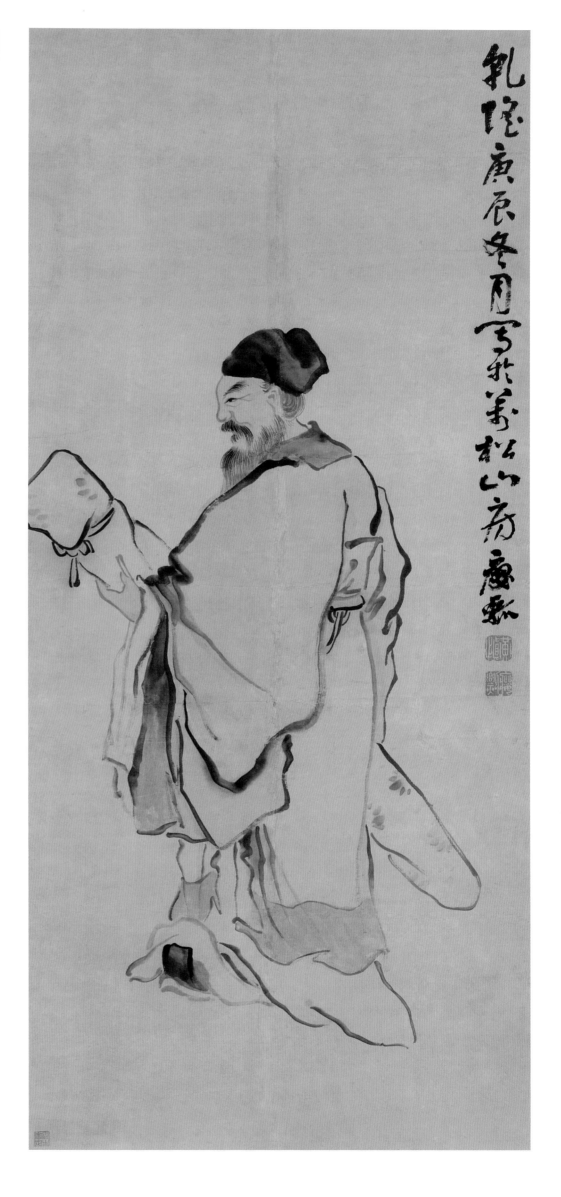

乾隆庚辰冬月写于万松山房瘿瓢

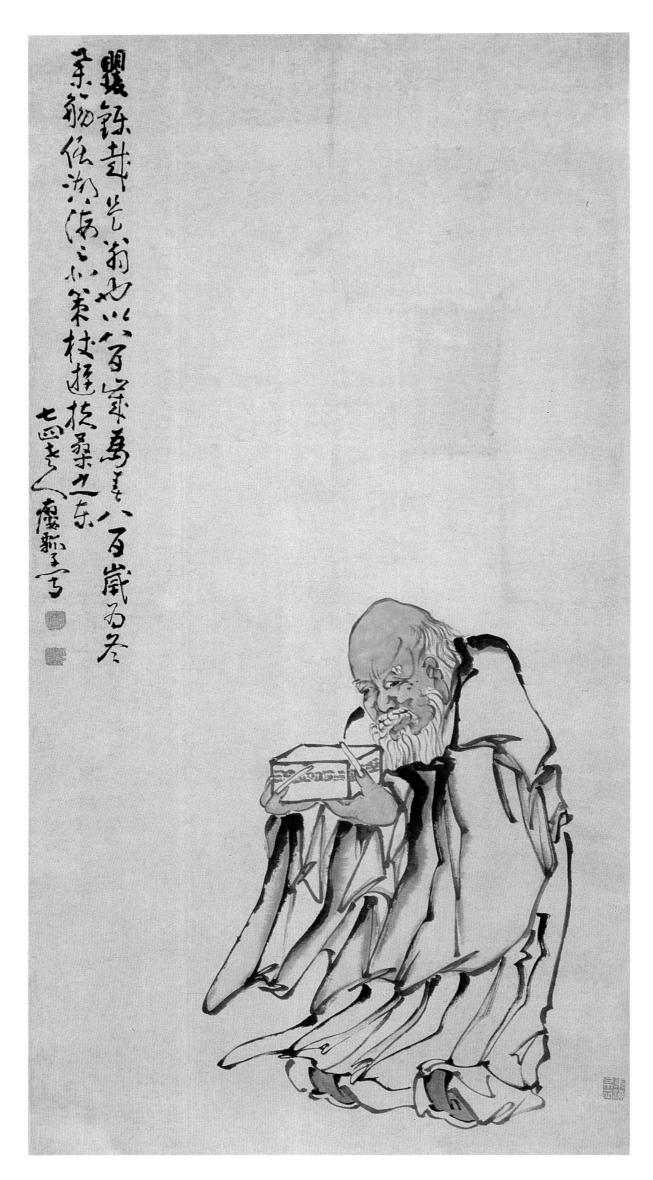

南极仙翁图

轴 纸本 设色 乾隆庚辰年（一七六〇）

天津市艺术博物馆藏

款识：七四老人瘿瓢子写

钤印：黄慎（白）、瘿瓢（白）、东海布衣（白、压角章）

释文：矍铄哉，是翁也。以八百岁为春，八百岁为冬。举觞倒湖海之北，

策杖游扶桑之东。

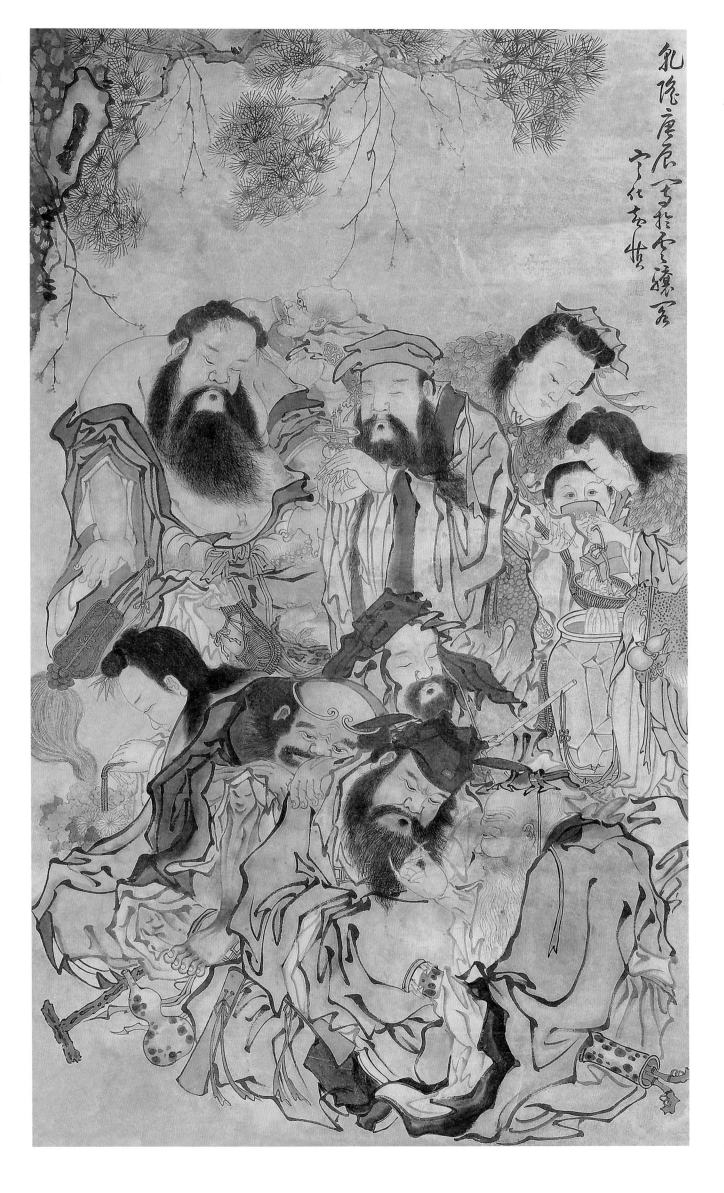

八仙同醉图

大轴　纸本　设色　乾隆二十五年（一七六〇）

194cm×113cm

款识：乾隆庚辰，写于云骧阁，宁化黄慎。

钤印：黄慎（白）、瘿瓢（朱）

（云骧阁是福建省长汀县城区的名胜古迹）

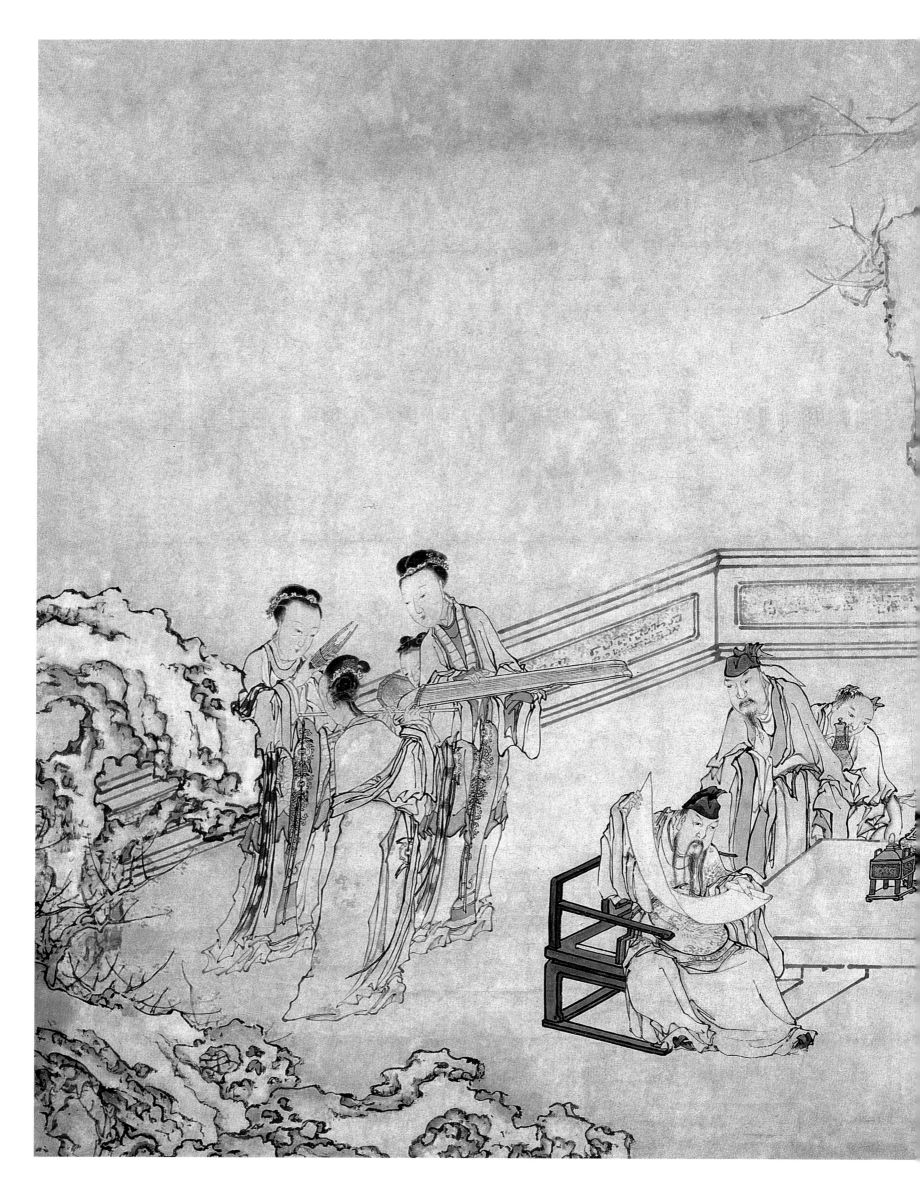

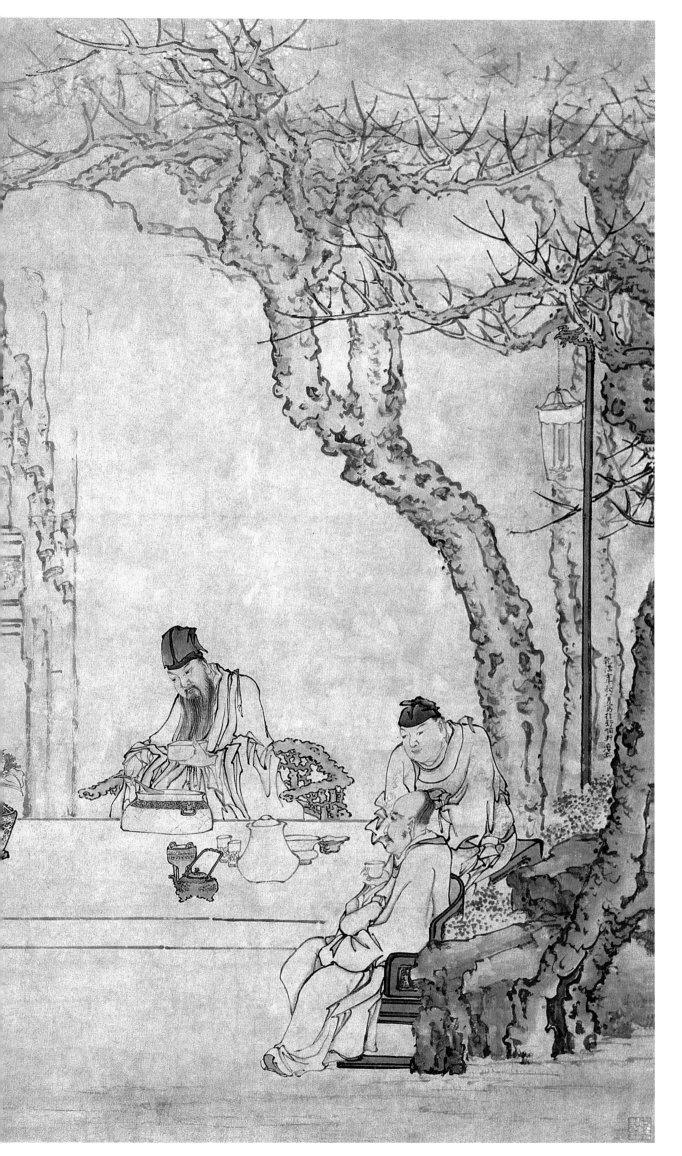

李白春夜宴桃李园图

横轴　纸本　设色　乾隆二十七年八月（一七六二）

121cm×163cm

江苏泰州市博物馆藏

款识：乾隆壬午秋八月，写于舒啸轩，瘿瓢。

钤印：黄慎（白）、瘿瓢（朱）

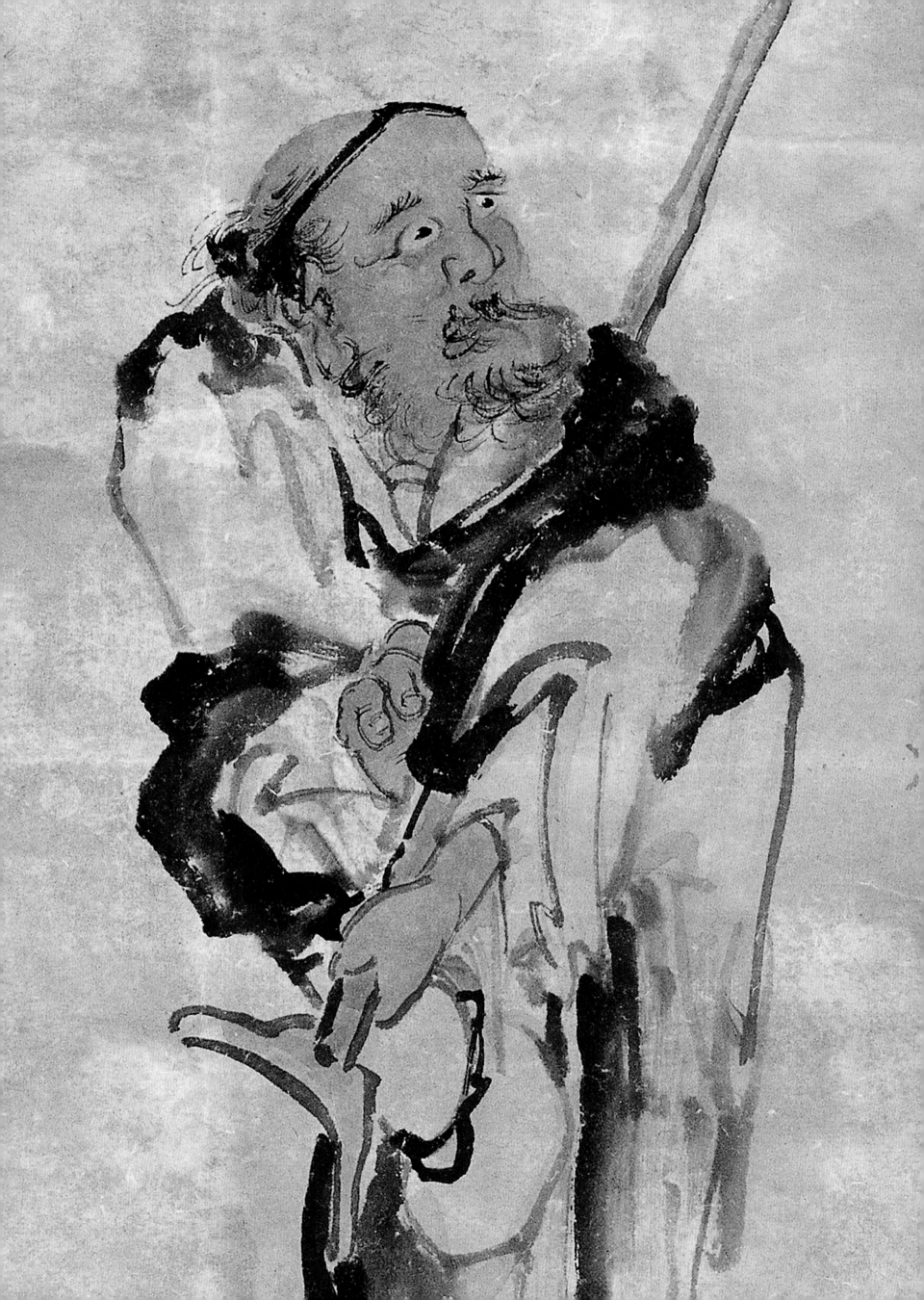

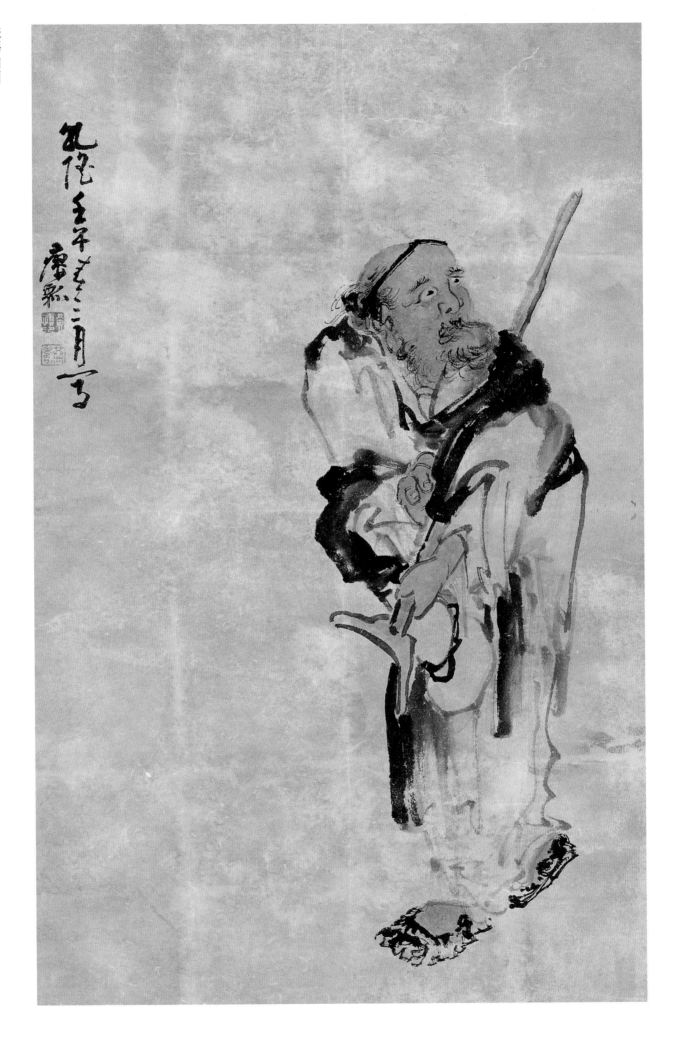

铁拐仙图

小帧　纸本　设色　乾隆二十七年三月（一七六二）

54cm×32cm

款识：乾隆壬午春三月写，瘦瓢。

钤印：黄慎（白）、恭寿（朱）

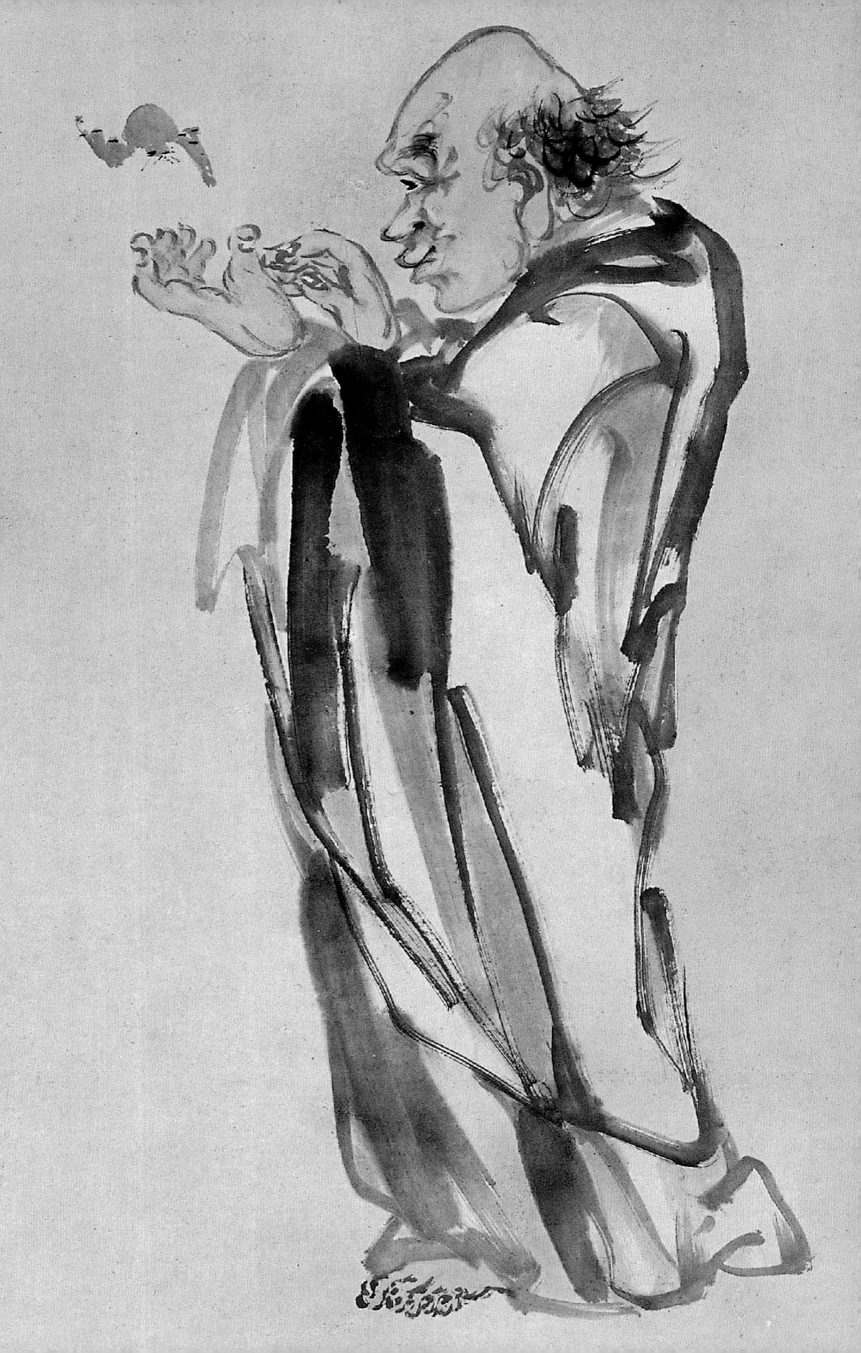

得福图

轴　纸本　设色　乾隆二十七年春月（一七六二）

117.5cm×58.5cm

题识：得福图

款识：乾隆壬午春月，瘦瓢子写。

钤印：黄慎（朱）、瘦瓢（白）

麻姑献寿图

轴　纸本　设色　乾隆二十七年九月（一七六二）

161.4cm×87.7cm

扬州博物馆藏

款识：乾隆壬午秋九月，写于种兰堂，瘿瓢。

钤印：黄慎（白）、瘿瓢山人（白）

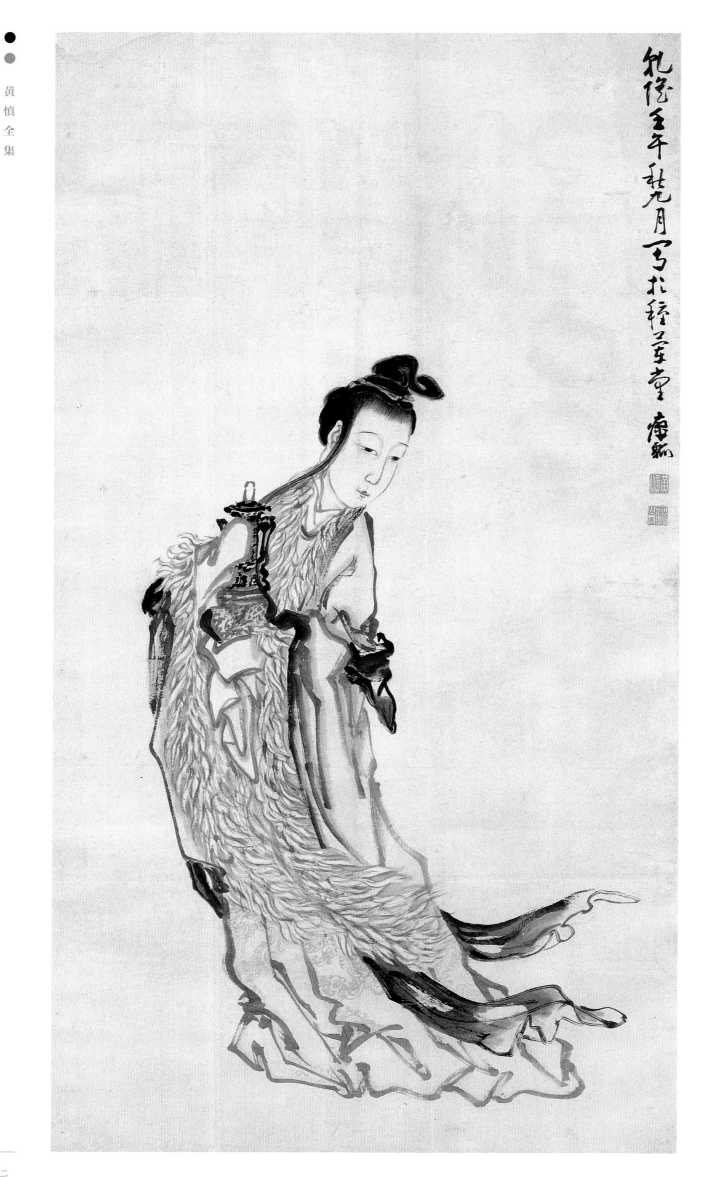

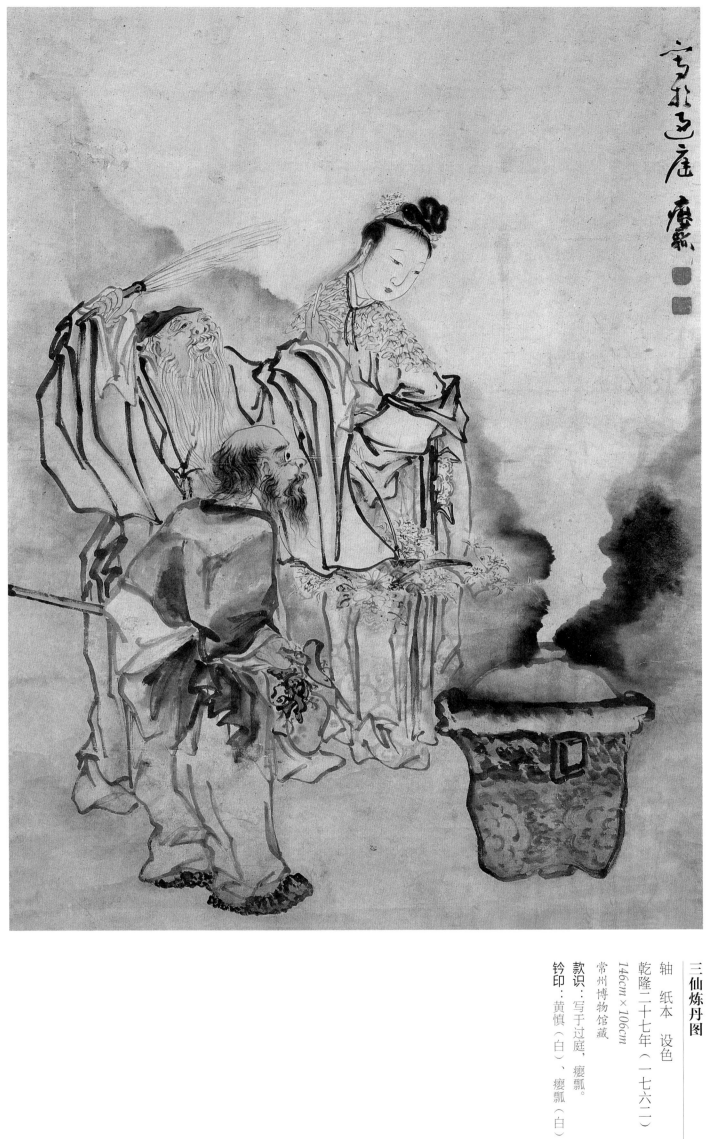

三仙炼丹图

轴　纸本　设色

乾隆二十七年（一七六二）

146cm×106cm

常州博物馆藏

款识：写于过庭，瘿瓢。

钤印：黄慎（白）、瘿瓢（白）

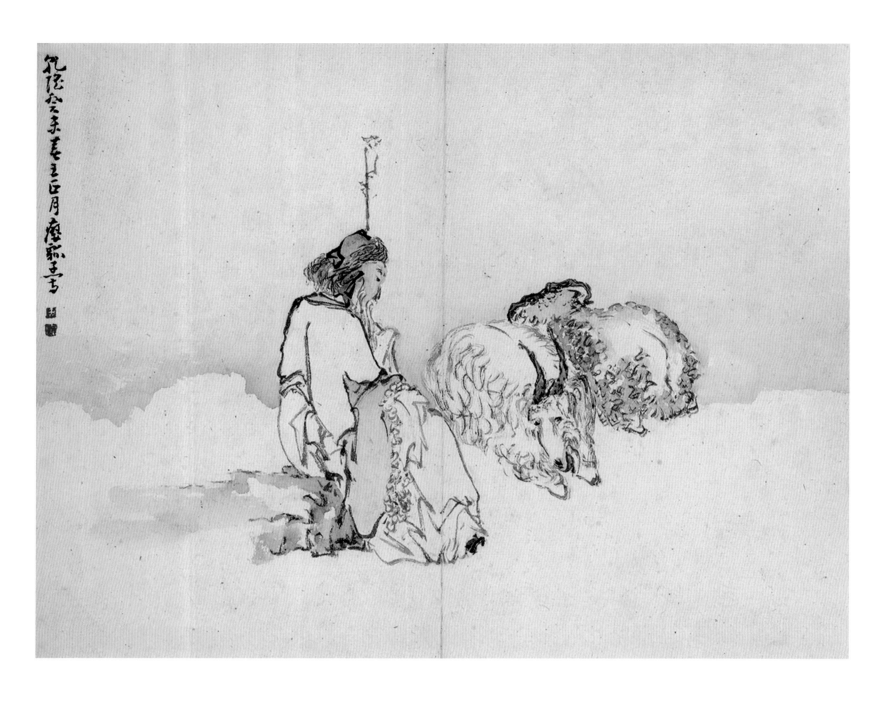

苏武牧羊图（九开之一）

册　纸本　设色

乾隆二十八年正月（一七六三）

24.5cm×31.5cm

款识：乾隆癸未春王正月，瘿瓢子写。

钤印：黄（白）、慎（白）联珠印

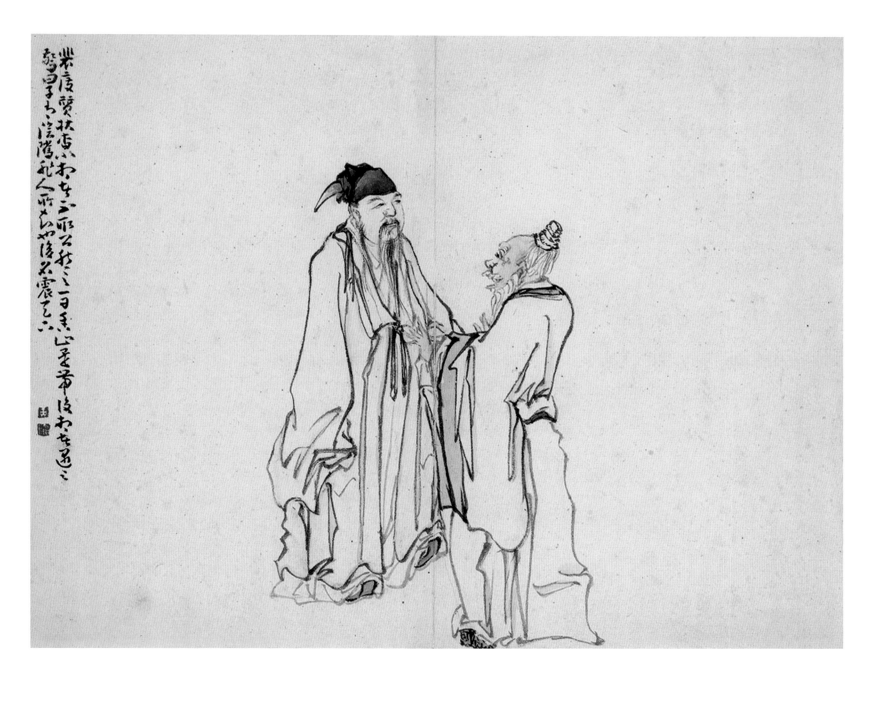

裴度易相图（九开之二）

册　纸本　设色

乾隆二十八年正月（一七六三）

24.5cm×31.5cm

钤印：黄（白）、慎（白）联珠印

释文：裴度质状杳（渺）小，相者不取。公秣之。
一日香山还带。后相者遇之，惊曰：「子有阴骘，
非人所知也。」后名震天下。

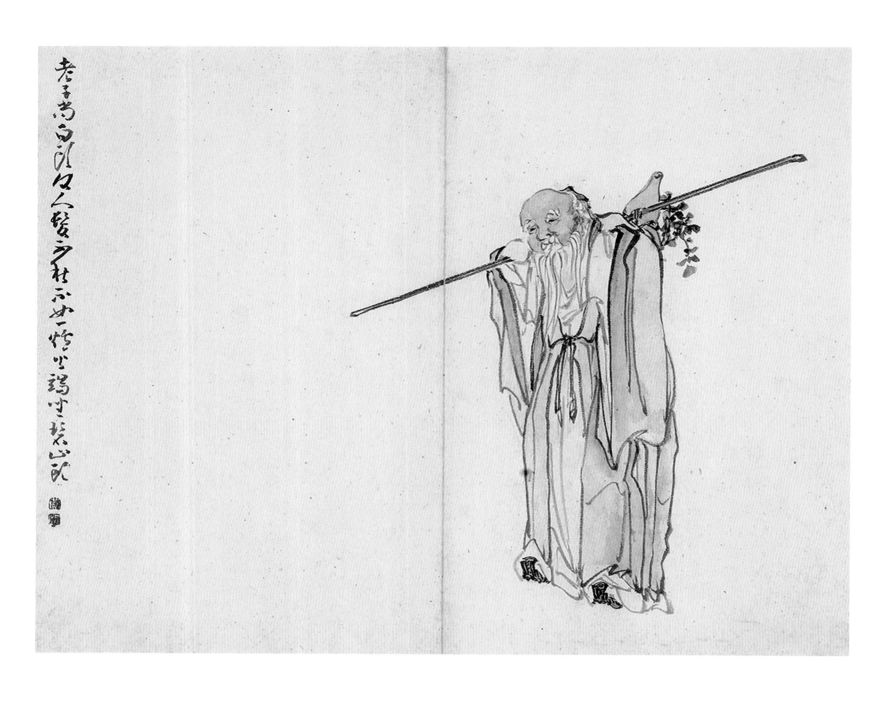

老叟采药图（九开之三）

册 纸本 设色

乾隆二十八年正月（一七六三）

24.5cm×31.5cm

钤印：黄（白）、慎（白）联珠印

释文：老子尚白头，何人发不秋。不如一炉火，端坐碧山头。

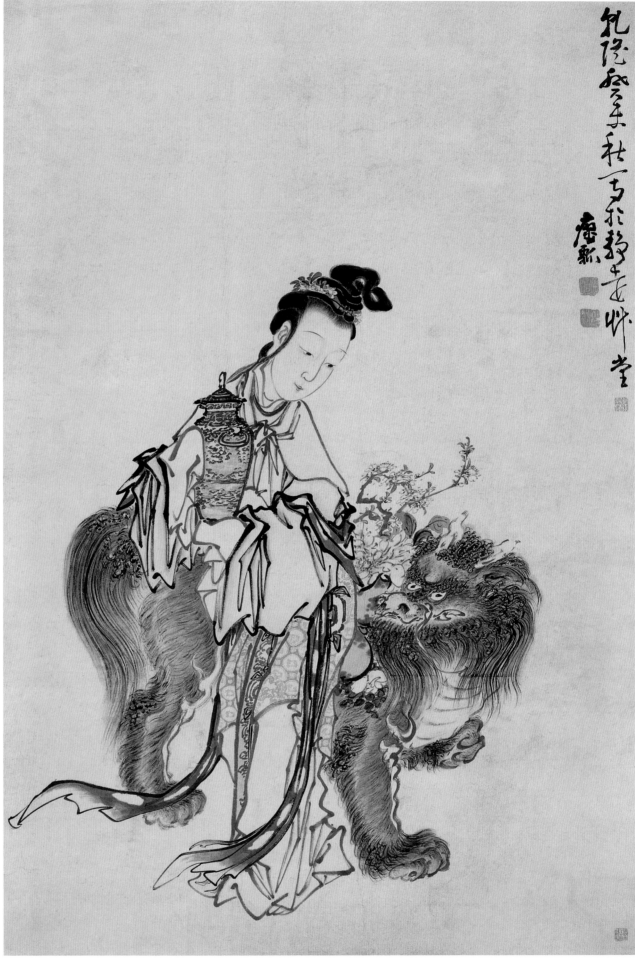

麻姑麒麟图

轴　纸本　设色　乾隆二十八年秋（一七六三）

141cm×91.5cm

北京翰海拍卖公司《清代名画集》影印

款识：乾隆癸未秋，写于静远草堂，瘿瓢。

钤印：黄慎（白）、瘿瓢（白）

乾隆癸未秋写于静远草堂　瘿瓢

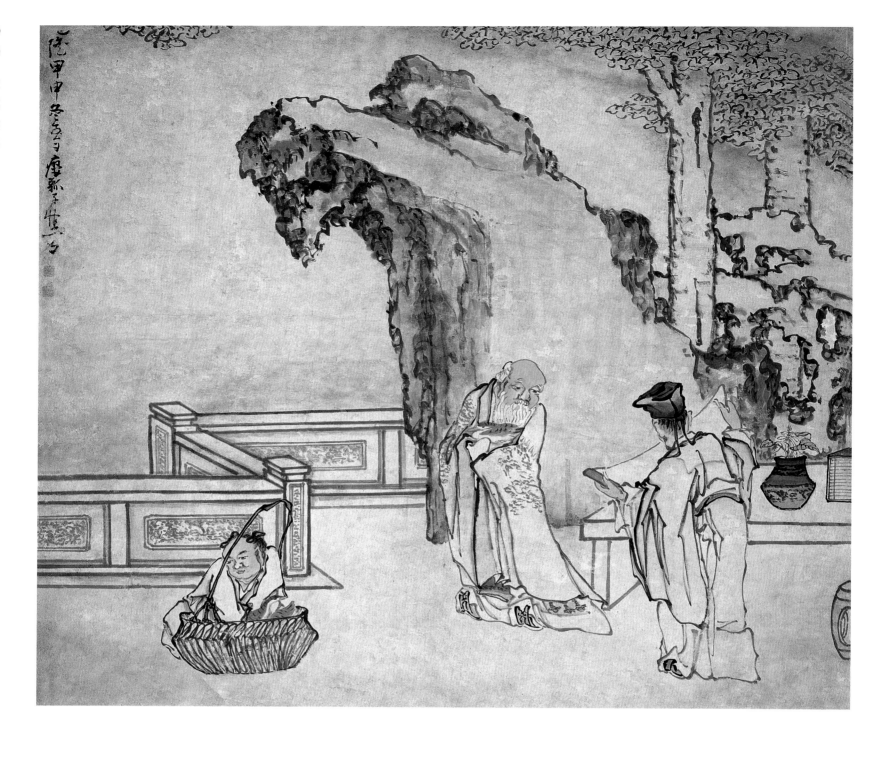

王右军书帖换鹅图

横轴　纸本　设色

乾隆二十九年冬至日（一七六四

103.8cm×118.9cm

辽宁省博物馆藏

款识：乾隆甲申冬冬至日，瘿瓢子慎写。

钤印：黄慎（朱）、瘿瓢（白）

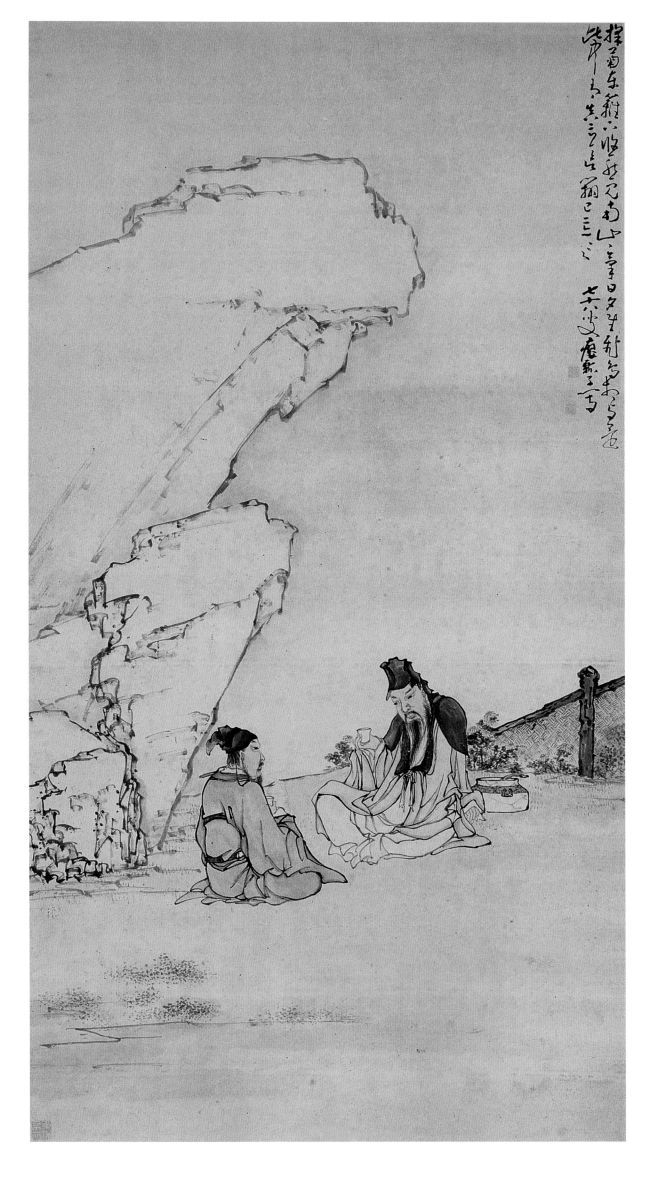

渊明赏菊图

轴　纸本　设色　乾隆二十九年（一七六四）

184cm×95cm

款识：七十八叟瘿瓢子写

钤印：黄慎（白）、恭寿（朱）

释文：采菊东篱下，悠然见南山。山气日夕佳，飞鸟相与还。此中有真意，

欲辨已忘言。

（此系陶渊明《饮酒二十首》之五中诗句）

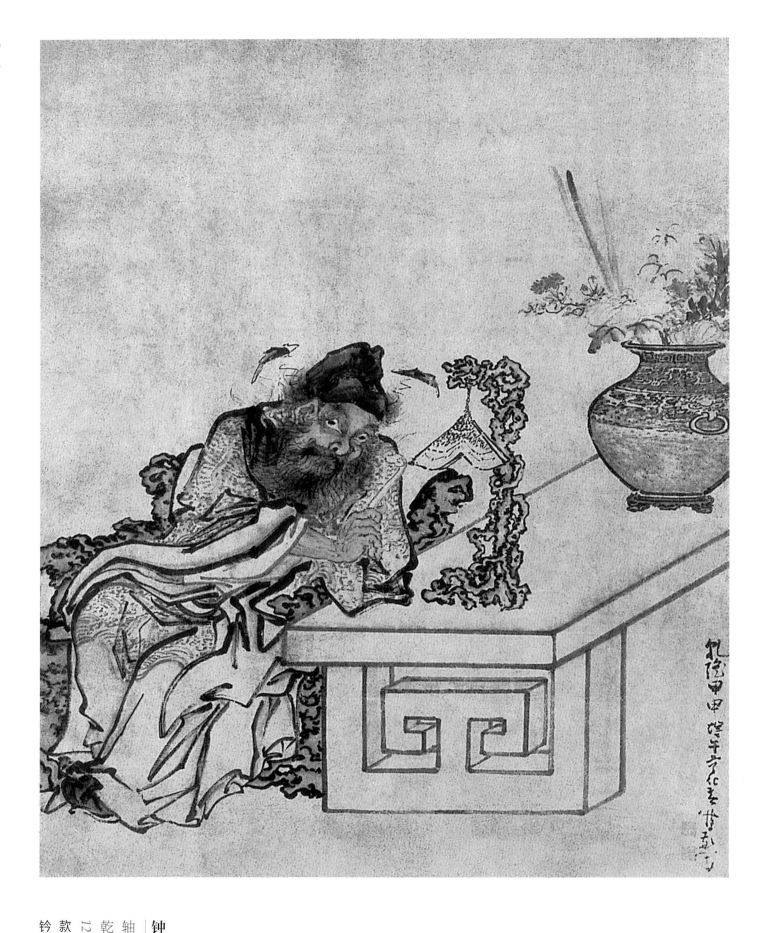

钟馗击磬图

轴　纸本　设色

乾隆二十九年端午（一七六四）

122cm×95cm

款识：乾隆甲申端午，宁化黄慎敬写。

钤印：黄慎（白）、恭寿（白）

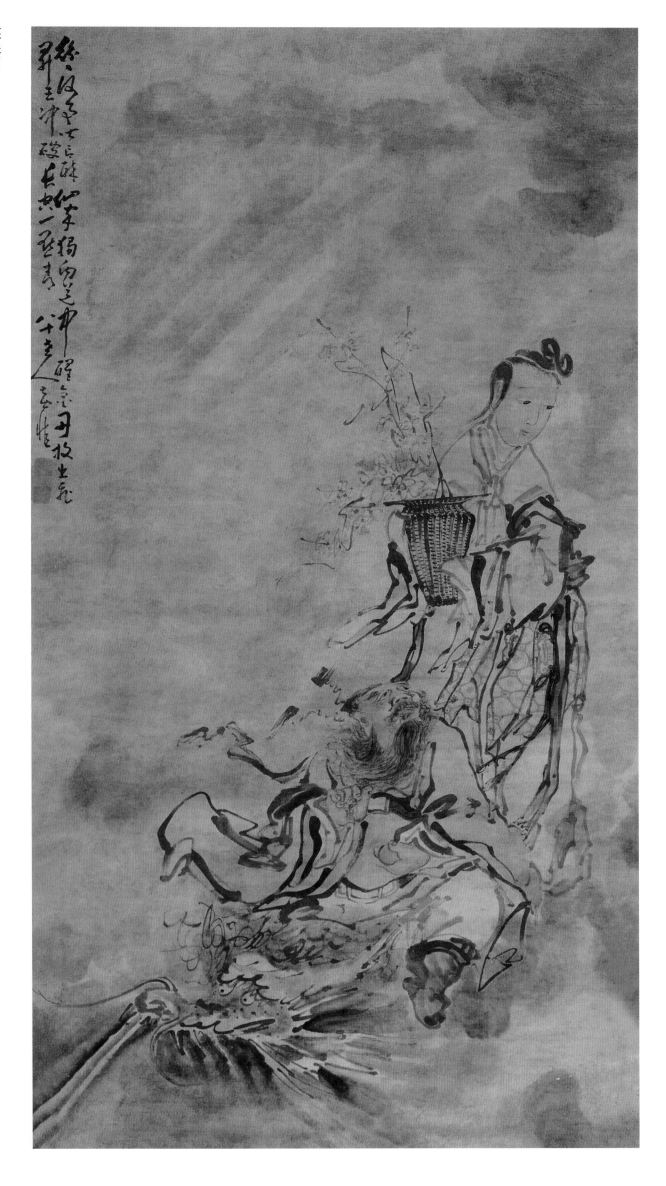

探珠图

轴　纸本　设色　乾隆三十一年（一七六六）

165cm×87cm

款识：八十老人黄慎

钤印：黄慎（白）、瘿瓢（白）

释文：纷纷何事皆欲醉，仙家独向道中醒。金丹放出飞升去，冲破长空一点青。

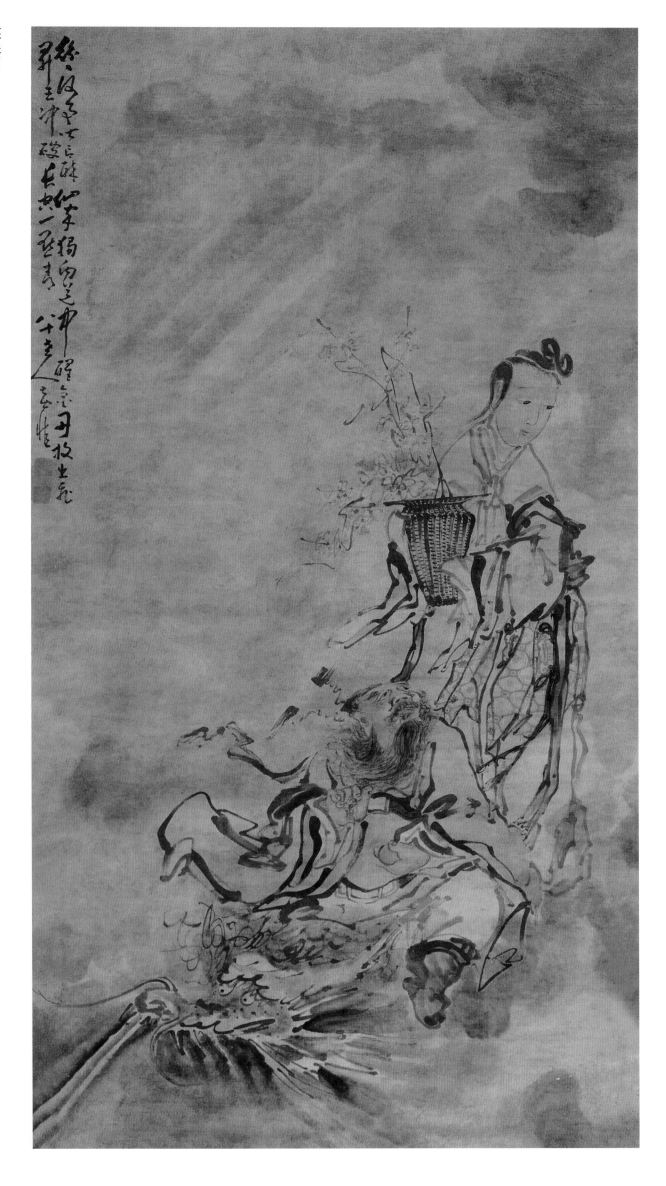

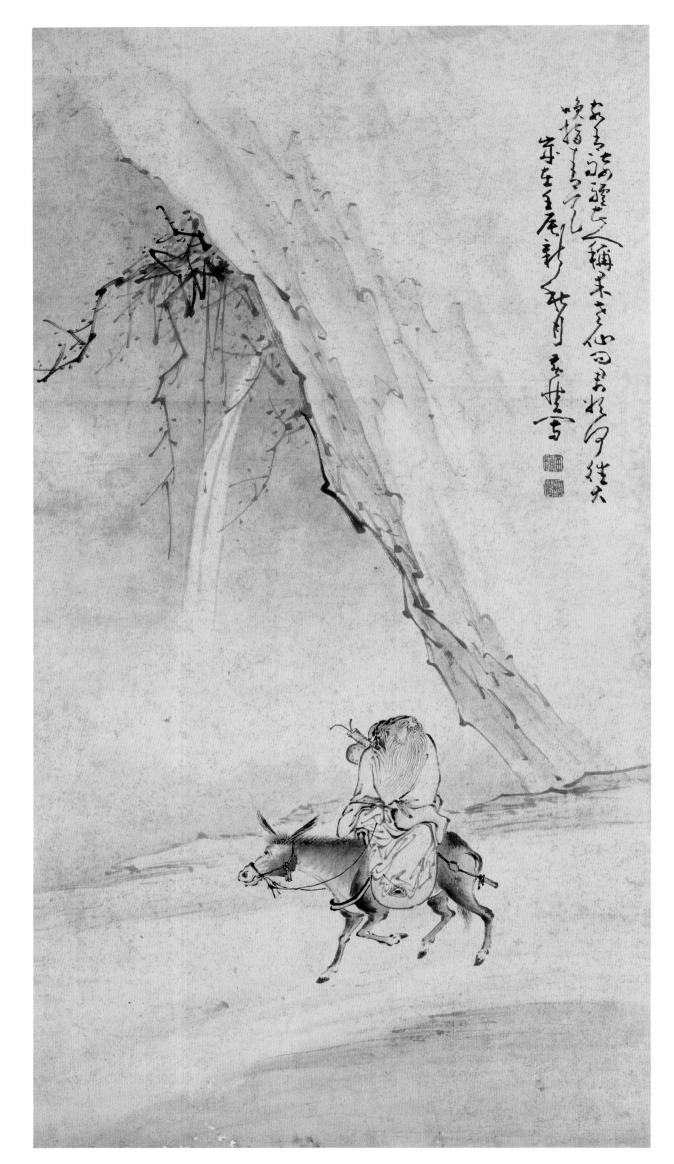

张果老骑驴图

轴　纸本　设色　乾隆三十七年七月（一七七二）

92cm×48.5cm

款识：岁在壬辰新秋月，黄慎写。

钤印：黄慎（朱）、瘿瓢（白）

释文：客有骑驴者，人称果老仙。问君欲何往？大笑指青天。

（此图系黄慎谢世前不久所作，可能是其平生最后作品）

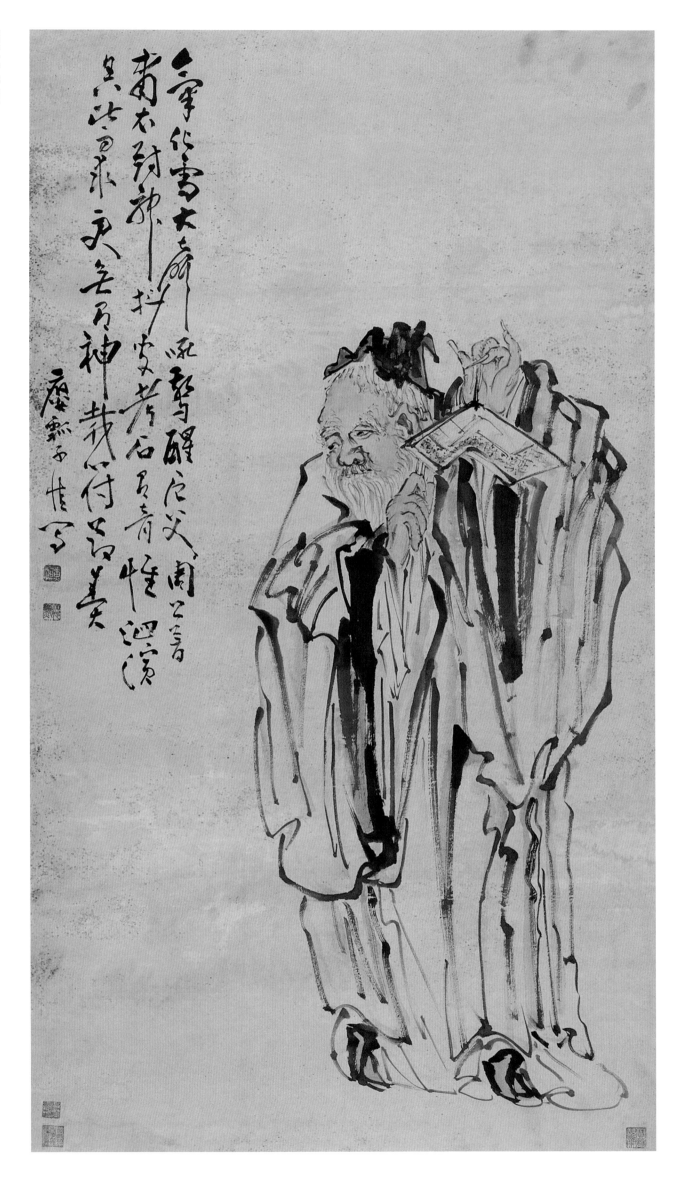

尼父击磬图

大轴　纸本　设色　年代不详

176cm×95cm

款识：瘿瓢子慎写

钤印：黄慎（白）、瘿瓢（朱）

释文：气化雷，大声吼，惊醒尼父周公梦，肃衣冠，神抖擞（擞）。考石有音惟泗滨，舍此而求更无有。神哉符节奏。

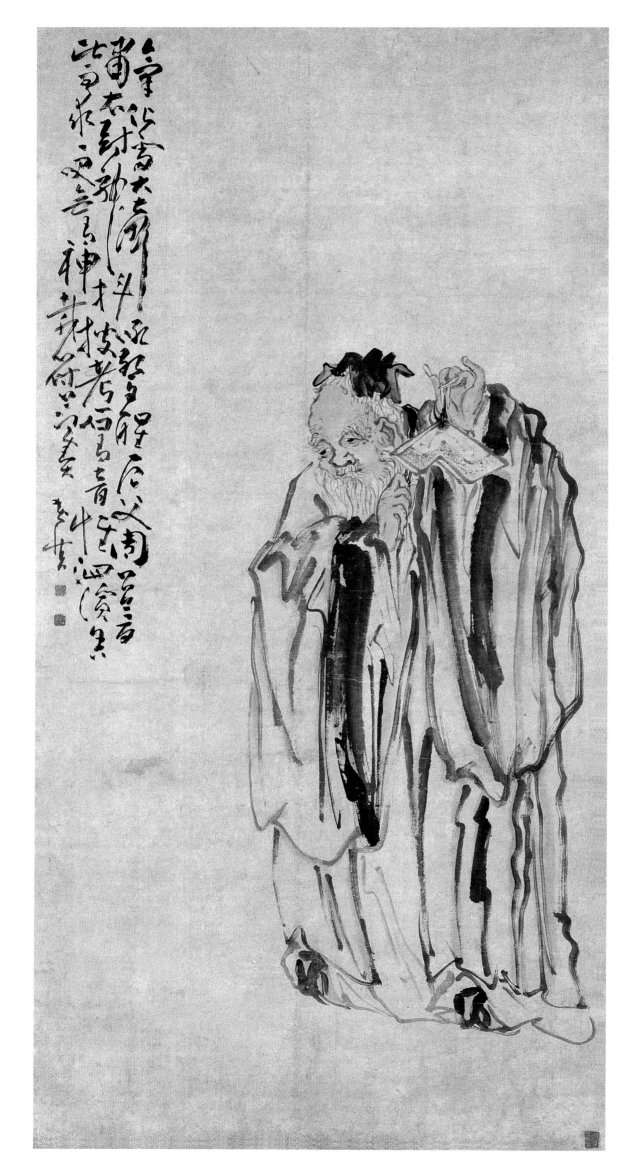

尼父击磬图

大轴　纸本　设色　年代不详

175cm×88cm

南京博物院藏

款识：黄慎

钤印：黄慎（朱）恭寿（白）

释文：气化雷，大声吼。惊醒尼父周公梦。肃衣冠，神抖搜（擞）。

考石有音惟泗滨，舍此而求更无有。神哉符节奏。

尼父执磬图

大轴　纸本　设色　年代不详

177cm×90cm

南京博物院藏

款识：瘿瓢

钤印：黄慎（白）、瘿瓢（白）

释文：气化雷，大声吼。惊醒尼父周公梦。肃衣冠，神抖搜（擞）。考石有音惟泗滨，舍此而求更无有。神哉符节奏。

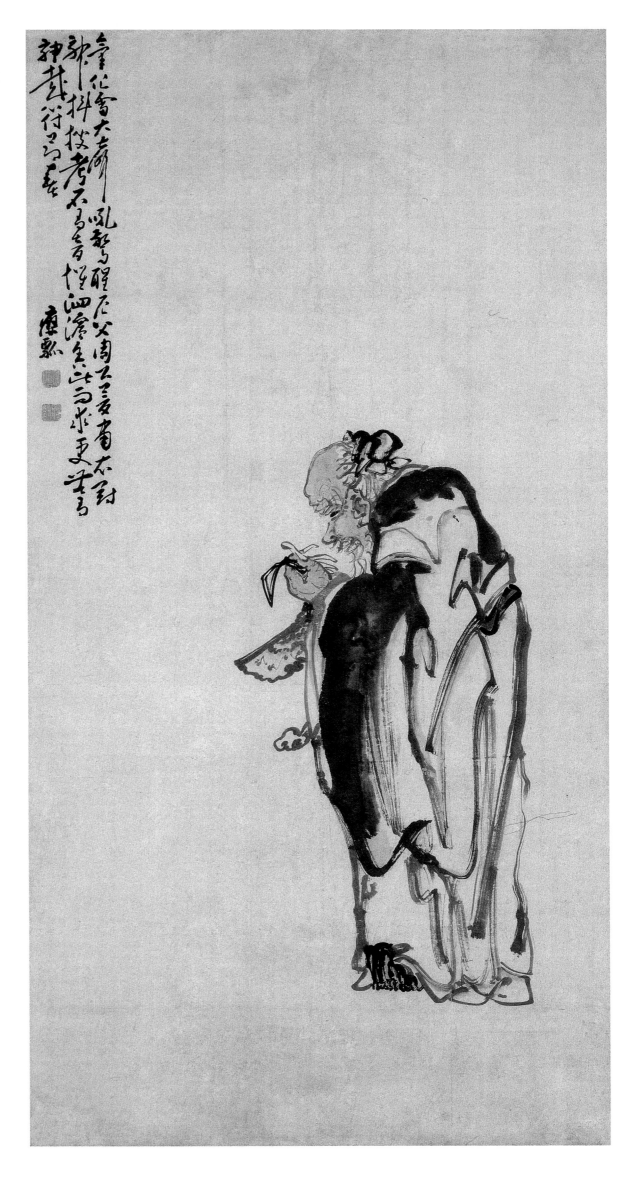

尼父击磬图

轴　纸本　设色　年代不详

142cm×66cm

广东省博物馆藏

款识：宁化瘿瓢子慎写

钤印：黄慎（朱）恭寿（白）

释文：气化雷，大声吼。惊醒尼父周公梦。肃衣冠，神抖搜（擞）。考石有音惟泗滨，舍此而求更何有。神哉符节奏。

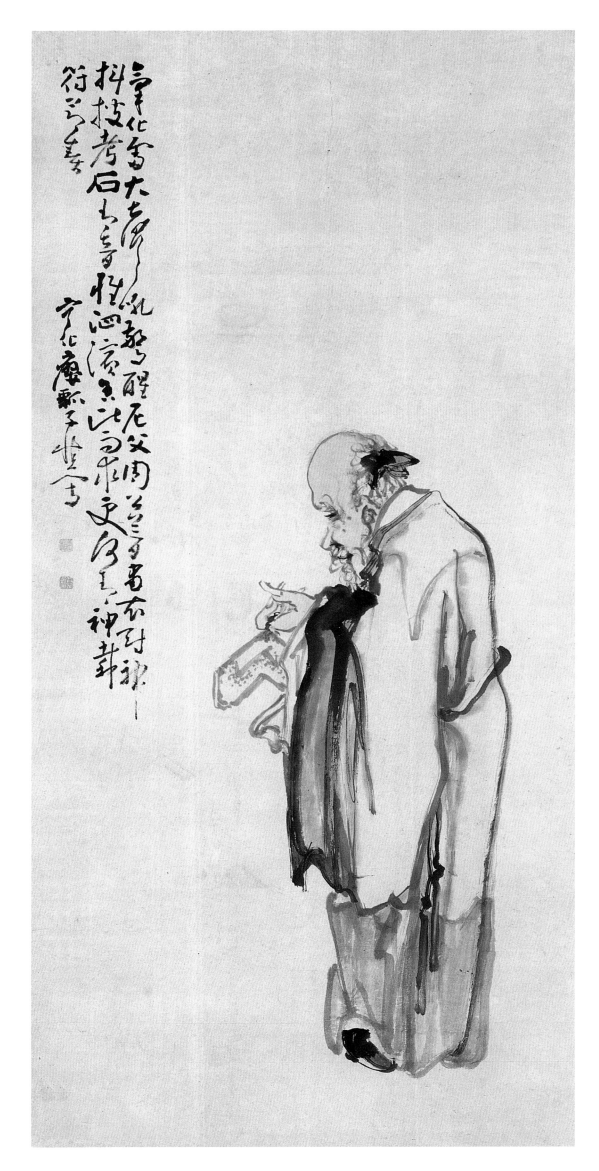

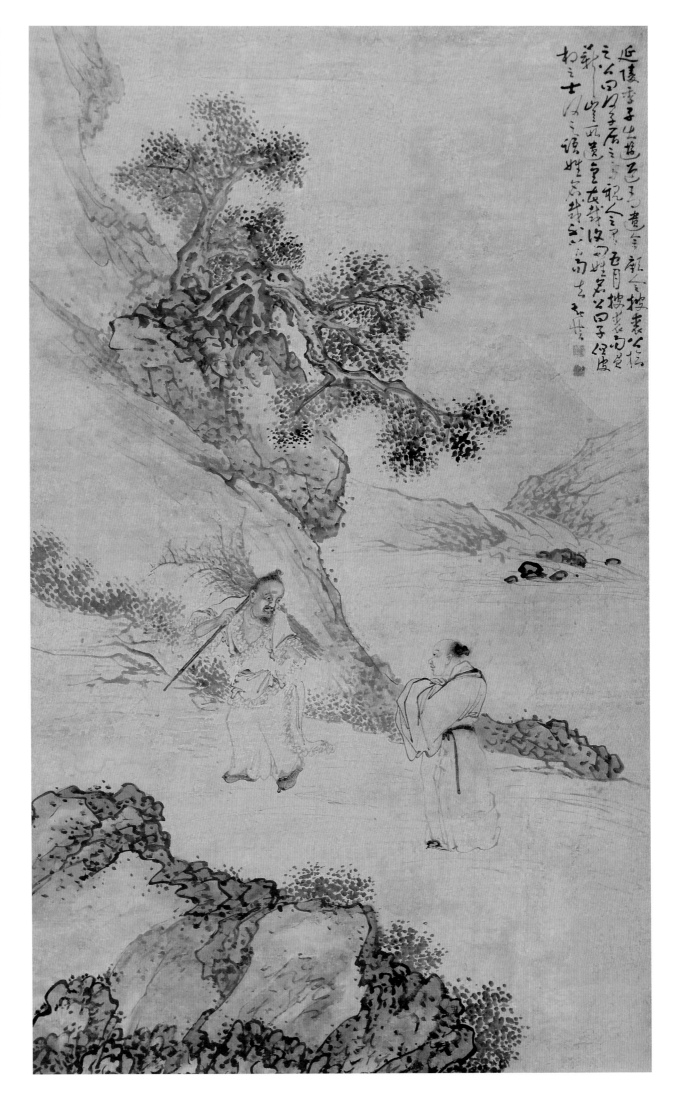

季札遇披裘公图

大轴　纸本　设色　年代不详

180cm×92cm

款识：黄慎

钤印：黄慎（朱）、瘿瓢（白）

释文：延陵季子出游，道有遗金，顾令披裘公拾之。公曰："何子居之雪，视人之墨。五月披裘而负薪，岂取遗金者哉！"复问姓名，公曰："子但皮相之士，何足语姓名哉！"不答而去。

（此段题词出自《韩诗外传》）

尼父击磬图

册　纸本　设色　年代不详

23cm×30cm

钤印：黄慎（白）、恭寿（朱）

释文：气化雷，大声吼。惊醒尼父周公梦。肃衣冠，神抖搜（擞）。考石有音惟泗滨，舍此而求更何有？神哉符节奏。

苏武牧羊图

轴　纸本　设色　年代不详

178.4cm×91.1cm

苏州博物馆藏

款识：宁化瘿瓢子慎写

钤印：黄慎（白）、瘿瓢山人（白）

释文：携手上河梁，游子暮何之？徘徊蹊路侧，恨恨不能辞。行人难久留，各言长（相）思。安知非日月，弦望自有时。努力崇明德，皓首以为期。

骨肉缘枝叶，结交亦相因。四海皆兄弟，谁为行路人？况我连枝树，与子同一身。昔为鸳与鸯，今为参与辰。昔者常相近，邈若胡与秦。惟念当离别，恩情日以新。鹿鸣思野草，可以喻嘉宾。我有一樽酒，欲以赠远人。愿子留斟酌，叙此平生亲。

（此系西汉李陵、苏武诗，载《文选》卷三）

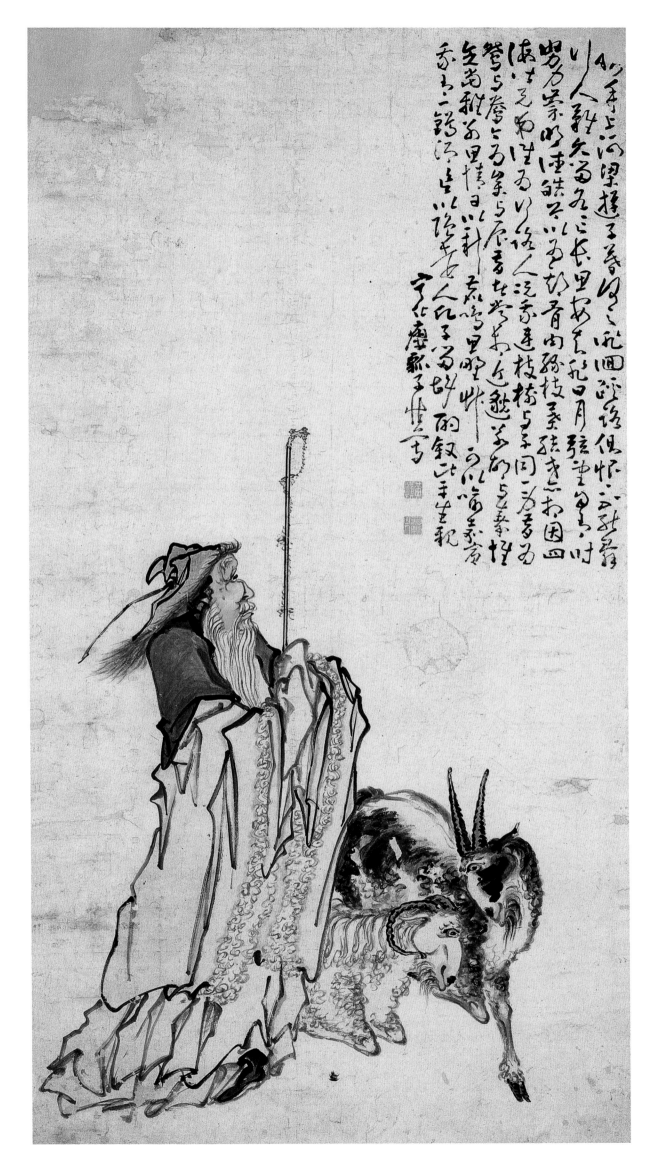

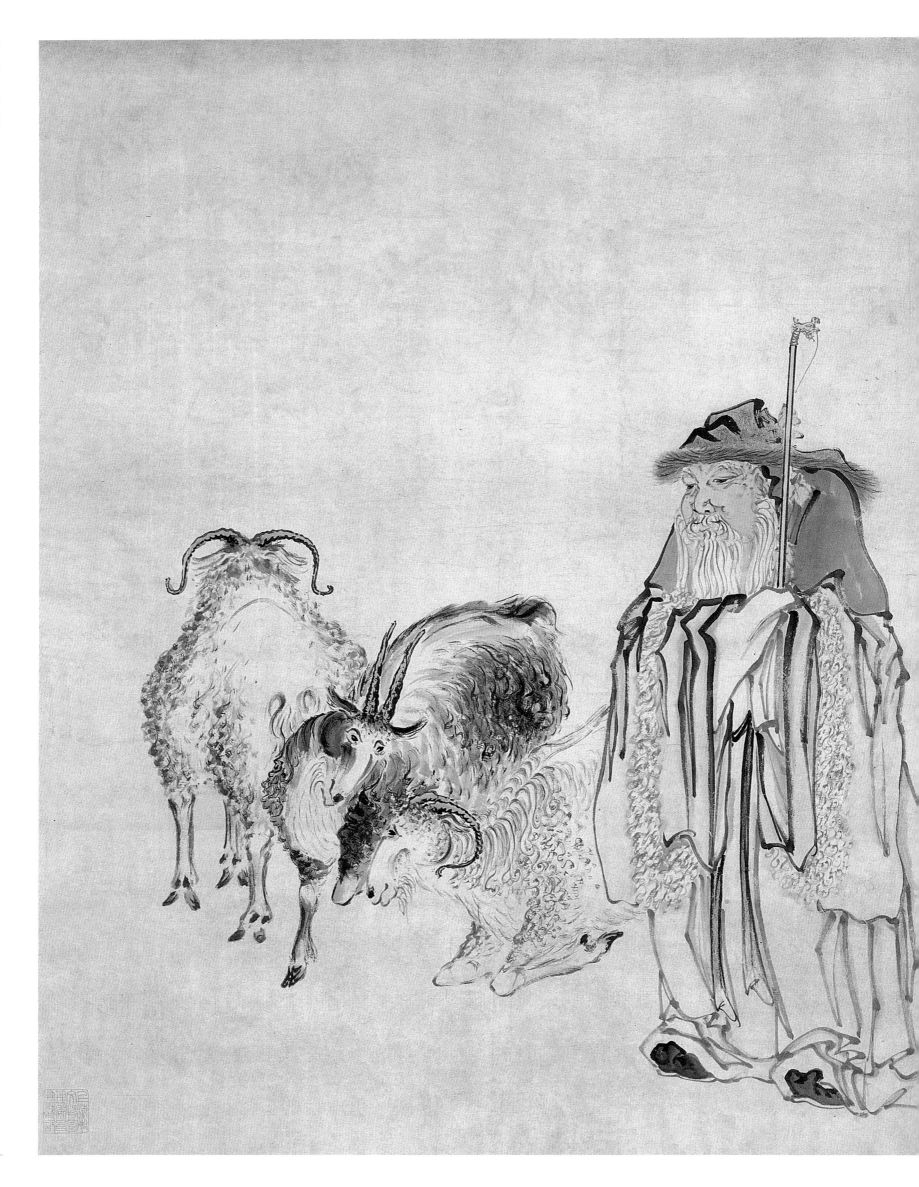

苏武牧羊图

横轴　纸本　设色　年代不详

94.2cm × 101cm

上海博物馆藏

款识：瘿瓢子慎写

钤印：黄慎（朱）、瘿瓢（白）

释文：苏武牧羝于海上，节旄尽落，十九年始得归汉

苏武牧羊图

轴　纸本　设色　年代不详

108cm×47cm

款识：瘿瓢子慎

钤印：黄慎（朱）恭寿（白）

释文：苏武牧羊于海上十九年，节毛尽落，后得归汉。

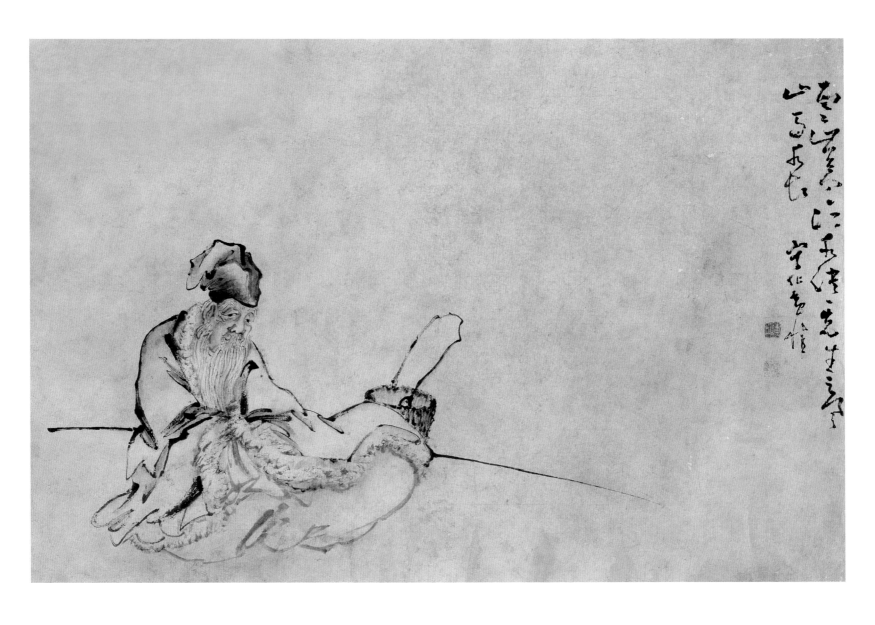

严光钓隐图

横披　纸本　设色　年代不详

87.5cm×126cm

翰海公司二〇〇四年春拍会影印

款识：宁化黄慎

钤印：黄慎（白）、瘿瓢（朱）

释文：云山苍苍，江水泱泱。

先生之风，山高水长。

（系范仲庵《严先生祠堂记》末尾文句）

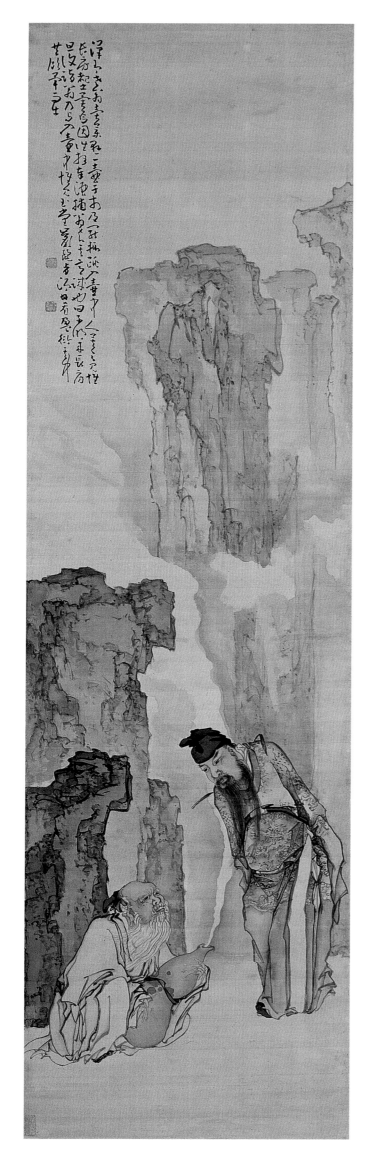

费长房遇壶公图

轴　纸本　设色　年代不详

167.5cm×48cm

钤印：黄慎（朱）、恭寿（白）

释文：汉有老翁卖药，悬壶于市。及罢，辄跳入壶中。人莫之见。惟长房睹之，异焉。因往拜，奉酒脯。翁知其意诚也，曰：「子明□来」。长房且复诣。翁乃与入壶中。

惟见玉堂岩丽，旨酒甘肴，盈衍其中。共饮毕而出。

（此段题记引自《汉书·方术传》，文字略有出入）

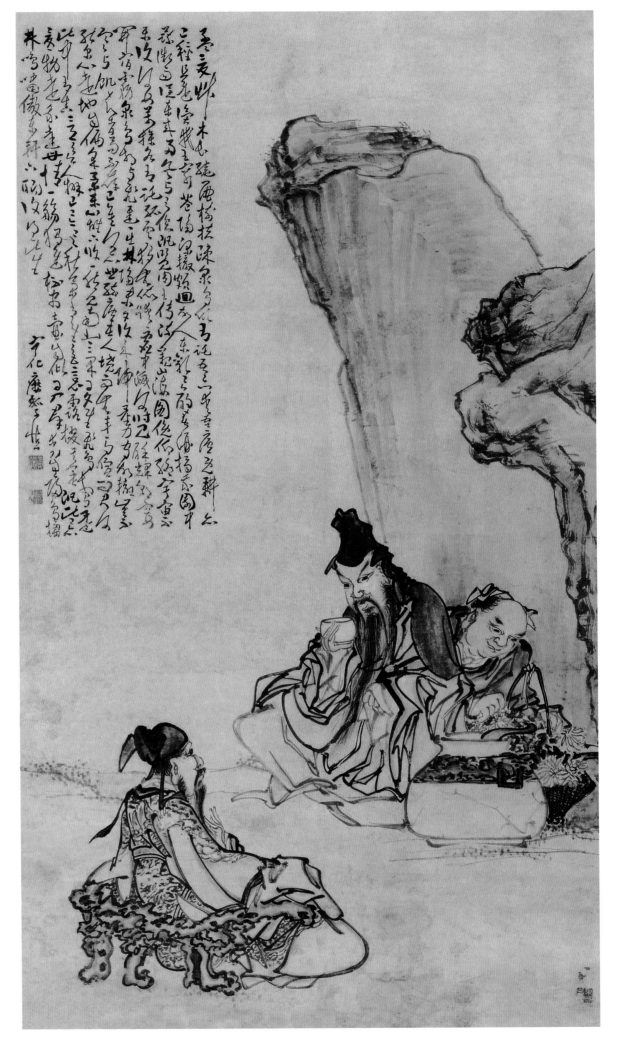

陶渊明诗意图

大轴　纸本　设色　年代不详

210cm×117cm

款识：宁化瘿瓢子慎

钤印：黄慎（白）、瘿瓢山人（白）

释文：孟夏草木长，绕屋树扶疏。众鸟欣有托，吾亦爱吾庐。既耕亦已种，时
还读我书。穷巷隔深辙，颇回故人车。欢言酌春酒，摘我园中蔬。微雨从东来，
好风与之俱。泛览《周王传》，流观《山海图》。俯仰终宇宙，不乐复何如。

（此系陶渊明《读〈山海经〉十三首》之第一首）

万族各有托，孤云独无依。暧暧虚（空）中灭，何时见余辉。朝霞开宿雾，众

鸟相与飞。迟迟出林翮（翮），未夕复来归。量力守故辙，岂不寒与饥。知音
苟（久）不存，已矣何所悲。

（此系陶渊明《咏贫士七首》之第一首）

结庐在人境，而无车马喧。问君何能尔？心远地自偏。采菊东篱下，悠然见南
山。山气日夕佳，飞鸟相与还。此中有真意，欲辨已忘言。

（此系陶渊明《饮酒二十首》之五）

秋菊有佳色，裛露掇其英。泛此忘忧物，远我遗世情。一觞虽独进，杯尽壶自倾。
日入群动息，归鸟趋林鸣。啸傲东轩下，聊复得此生。

（系陶渊明《饮酒二十首》之之七）

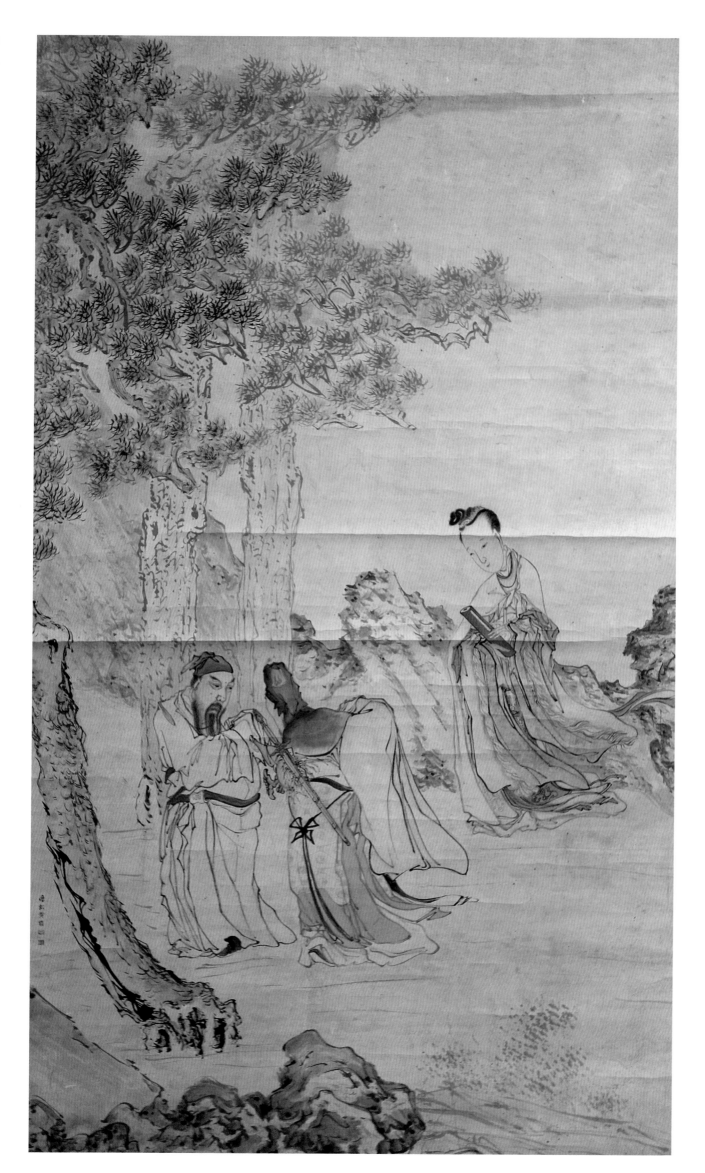

风尘三侠图

轴　纸本　设色　年代不详

154.5cm×86cm

宁化县博物馆藏

款识：瘿瓢黄慎

钤印：黄（白）、慎（朱）联珠印

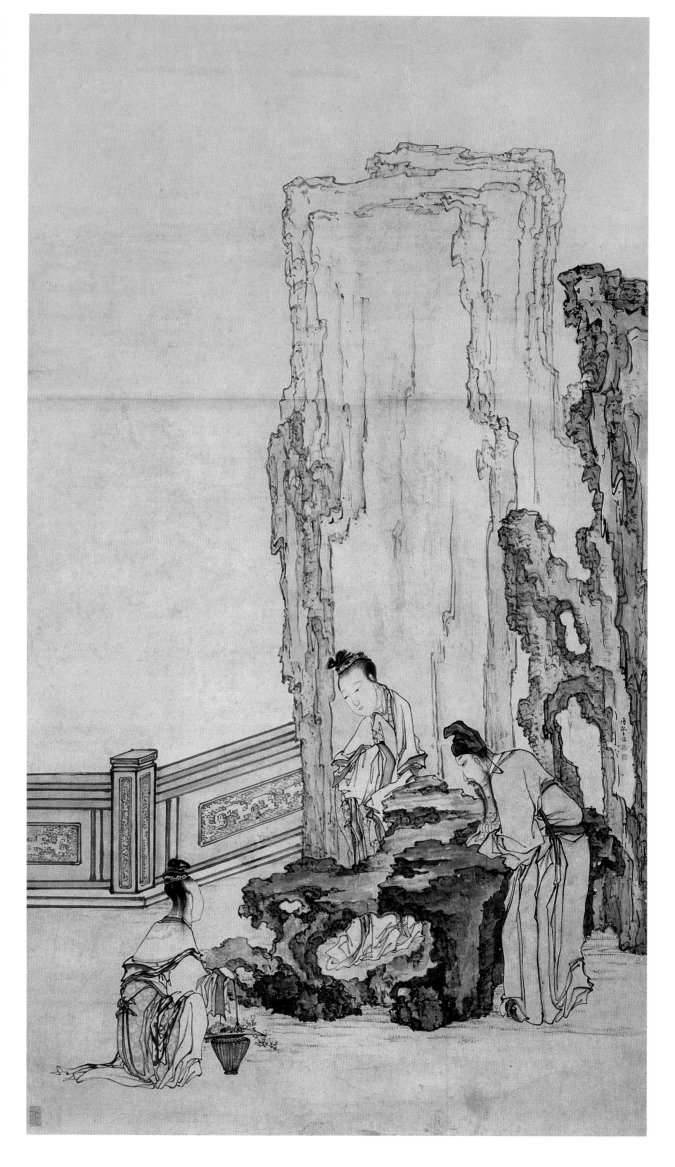

李邺侯赏海棠图

轴　纸本　设色　年代不详

173cm×93cm

款识：瘿瓢子慎

钤印：黄慎（朱）、恭寿（白）

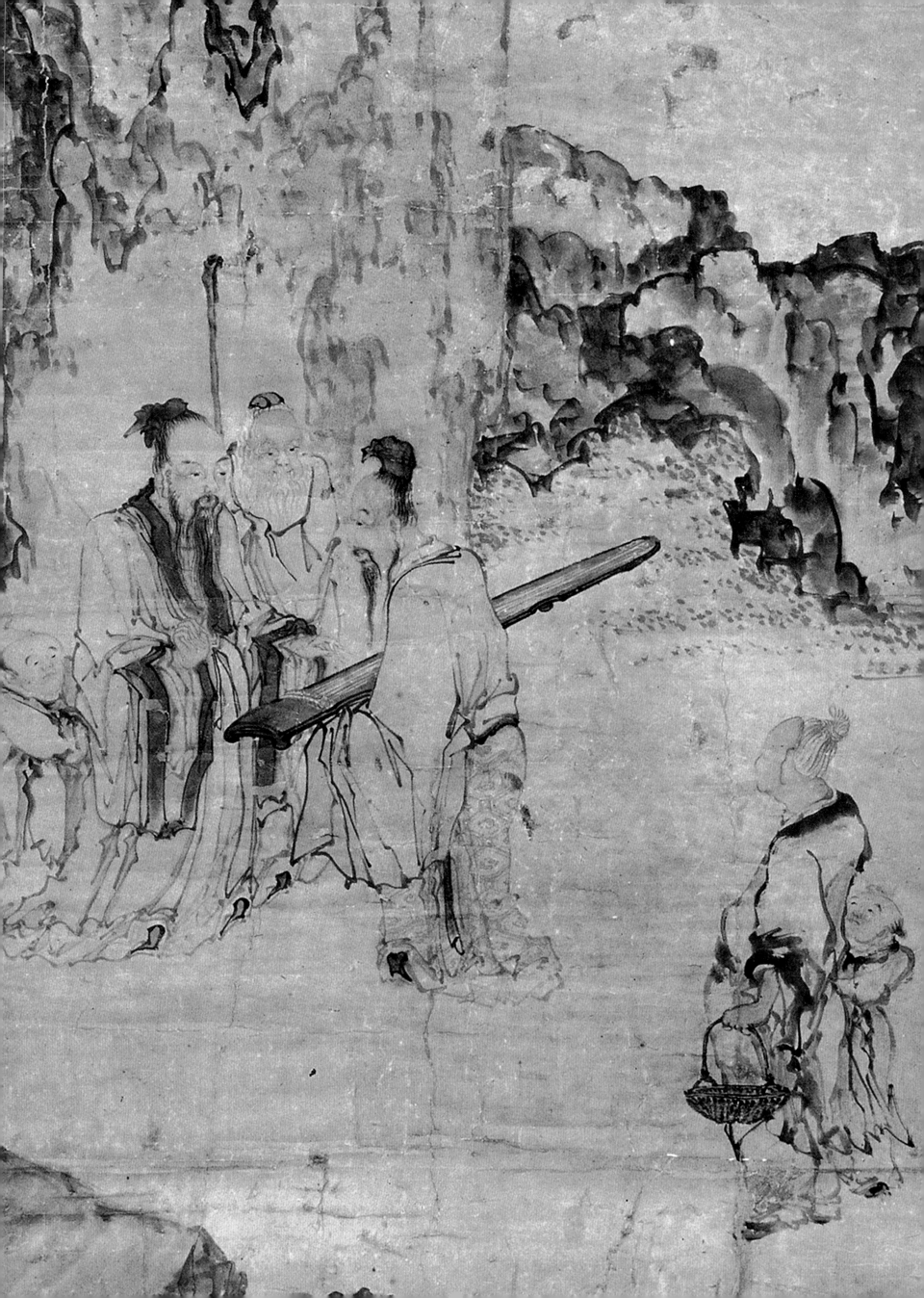

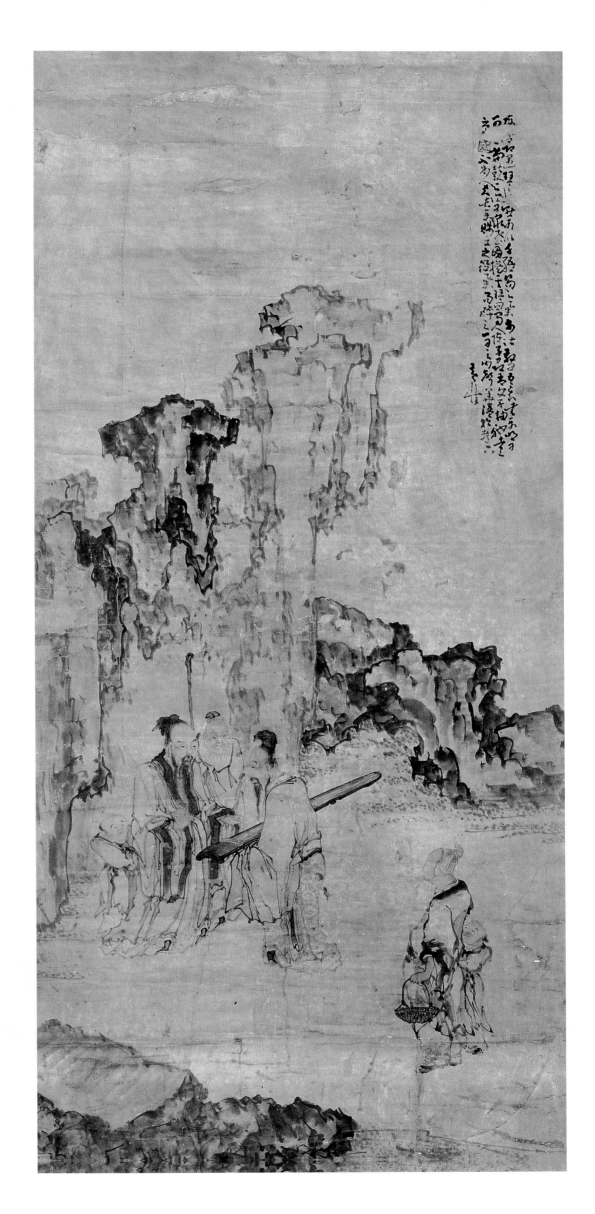

陈子昂碎琴图

轴　纸本　设色　年代不详

147.3cm×57.3cm

款识：黄慎

钤印：黄慎（白）

释文：陈子昂遇琴长安市，以千缗易之。举于路，数日：「吾知无乐，明日可来，当鼓之。」次日，众会。因抚其琴曰：「蜀人陈子昂，有文千轴，驰走京师，不为人知。此乐，贱工之役。」举而碎之。一日之内，声华溢于都下。

（此则题记出自唐人李冗《独异志》）

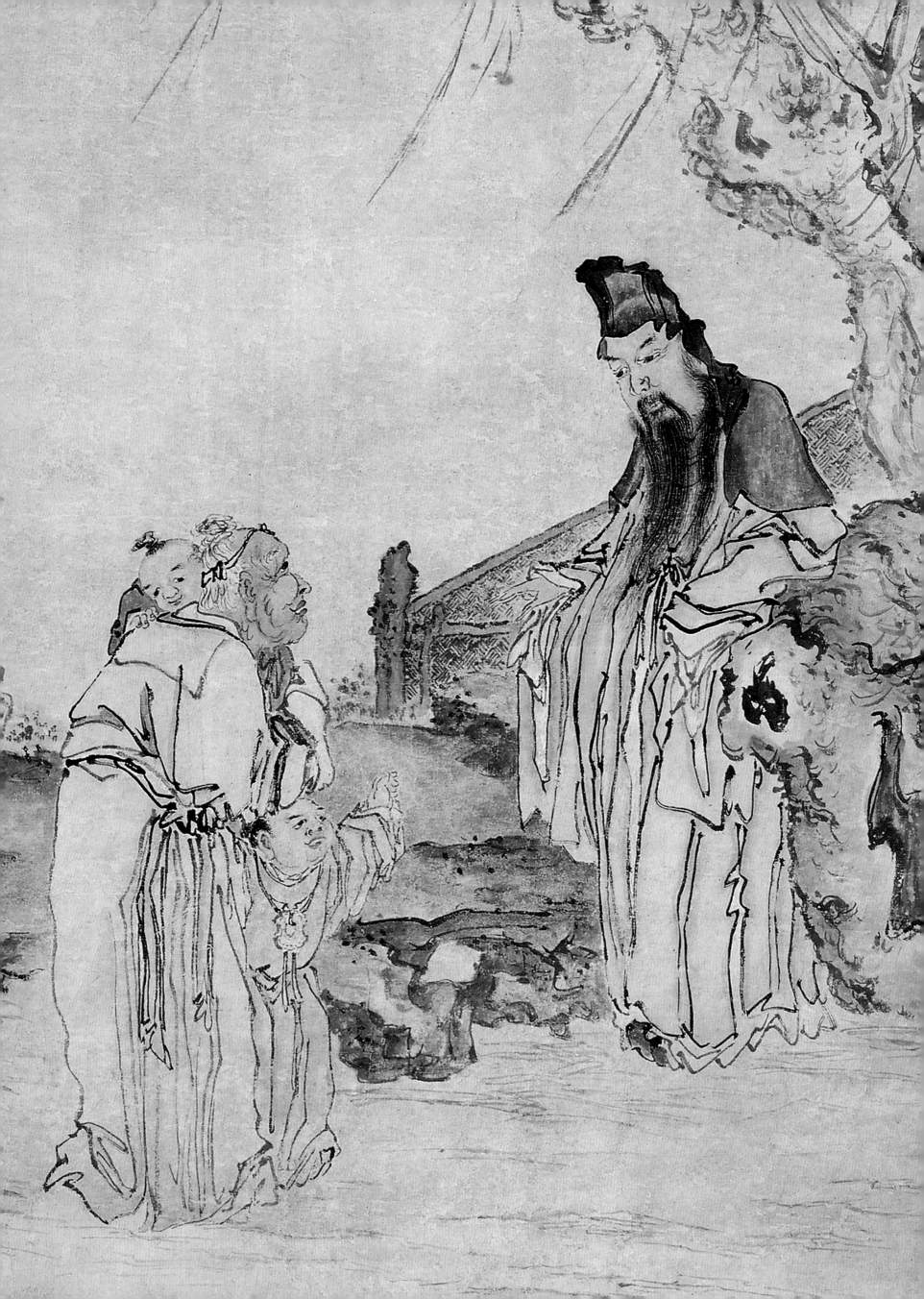

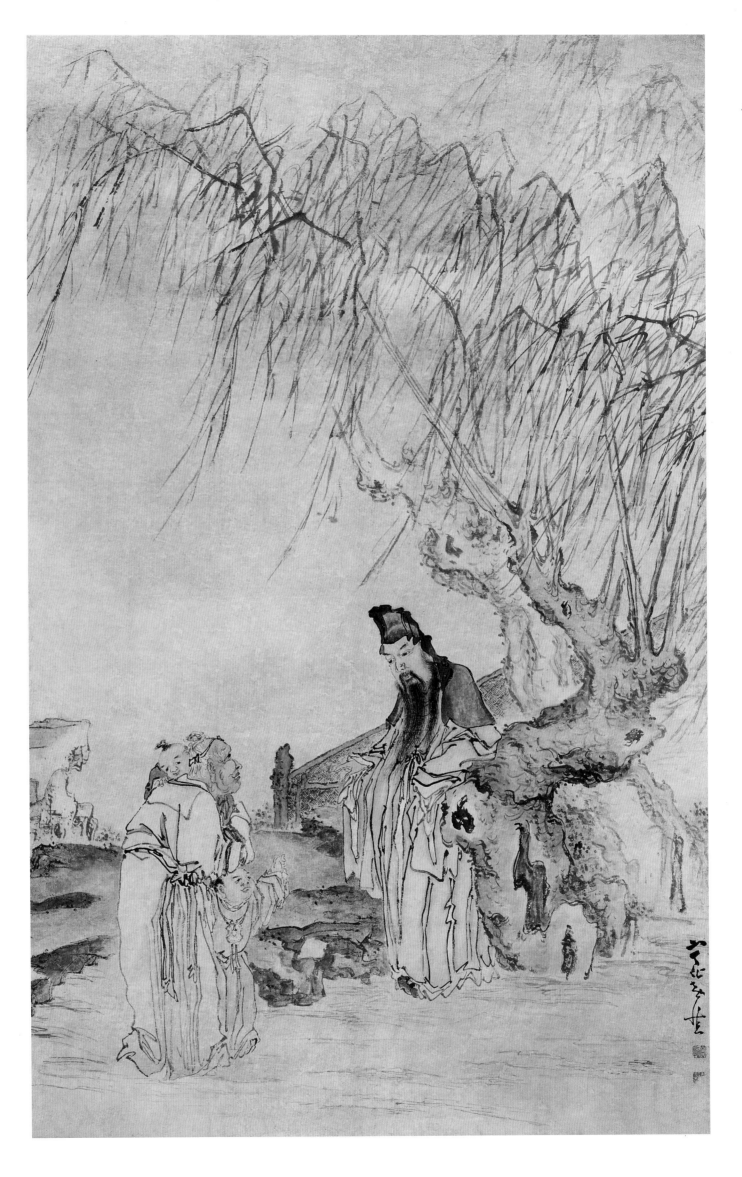

白傅诵诗图

大轴　纸本　设色　年代不详

172cm×93cm

款识：宁化黄慎

钤印：黄慎（朱）、瘿瓢（白）

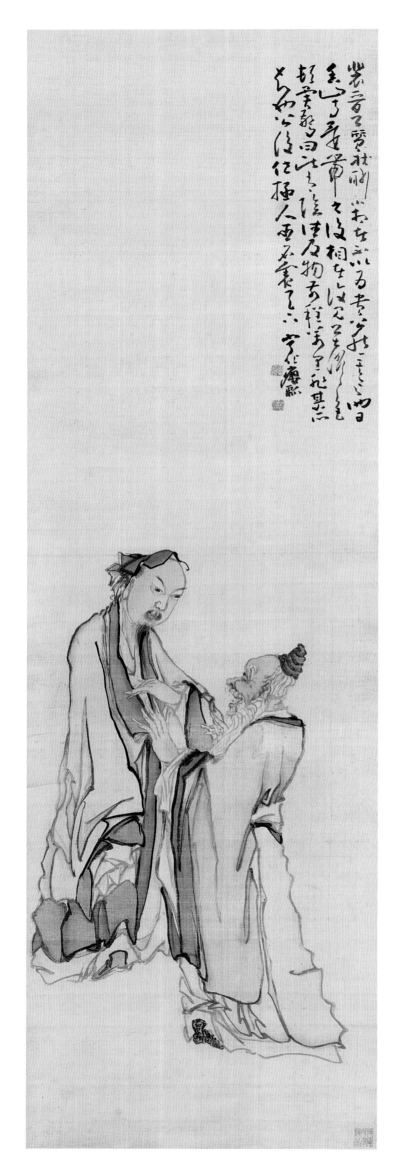

裴度易相图

轴　纸本　设色　年代不详

116cm×35.3cm

日本国私人藏

款识：宁化瘿瓢

钤印：黄慎（白）、恭寿（朱）

释文：裴晋公质状渺小，相者不以为贵。公愁其言。他日，香山寺还带之后，相者复见，公声色顿异。惊曰：「此有阴德及物，前程万里，非某所知也。」公后位极人臣，名震天下。

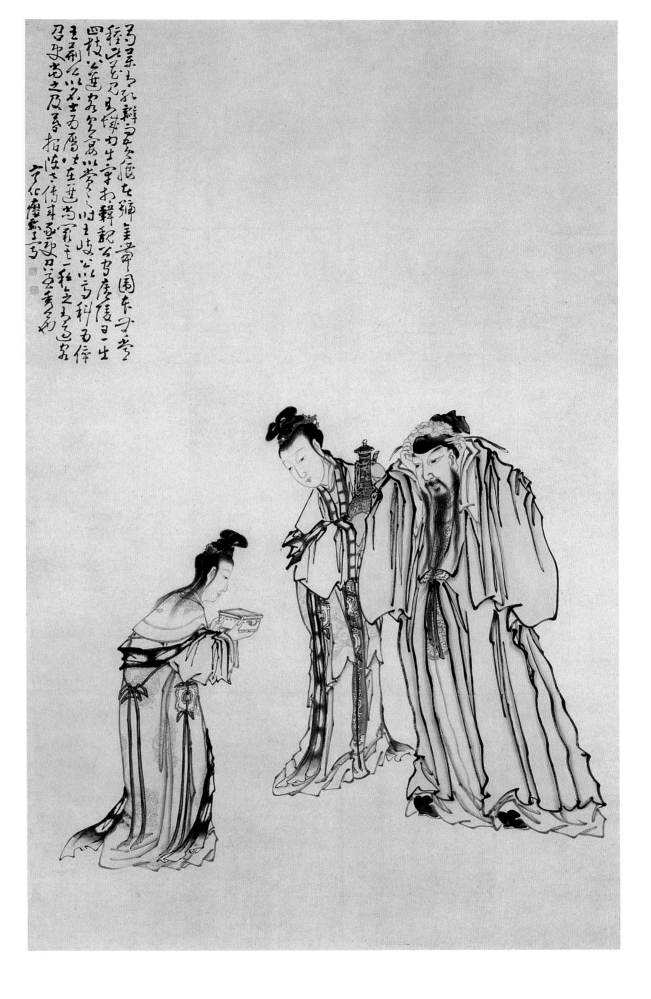

韩魏公簪金带围图

大轴　纸本　设色　年代不详

广州美术馆藏

185cm×114cm

款识：宁化瘿瓢子写

钤印：黄慎（朱）、瘿瓢（白）

释文：芍药有红瓣而黄腰者，号「金带围」。本无常种。此花见，则城内出宰相。韩魏公守广陵日，一出四枝。公选客具宴以赏之。时王岐公以高科为倅，王荆公以名士为属，皆在选。尚阙其一。私念有过客，召使当之。及暮，报陈太傅来，亟使召至，乃秀公也。

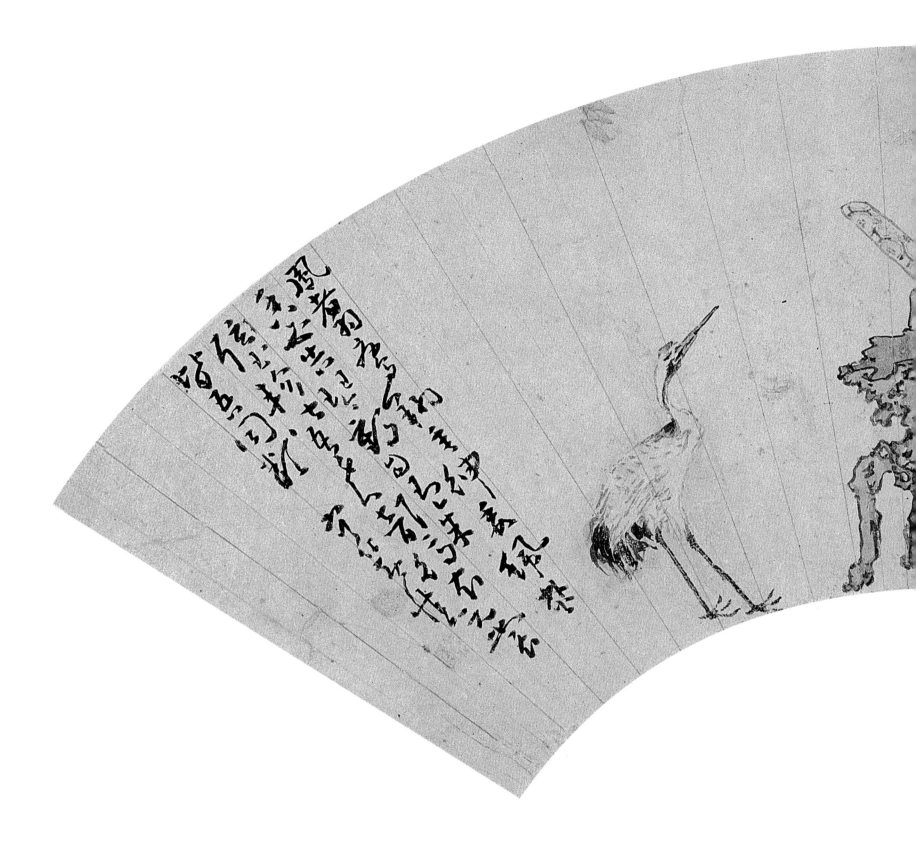

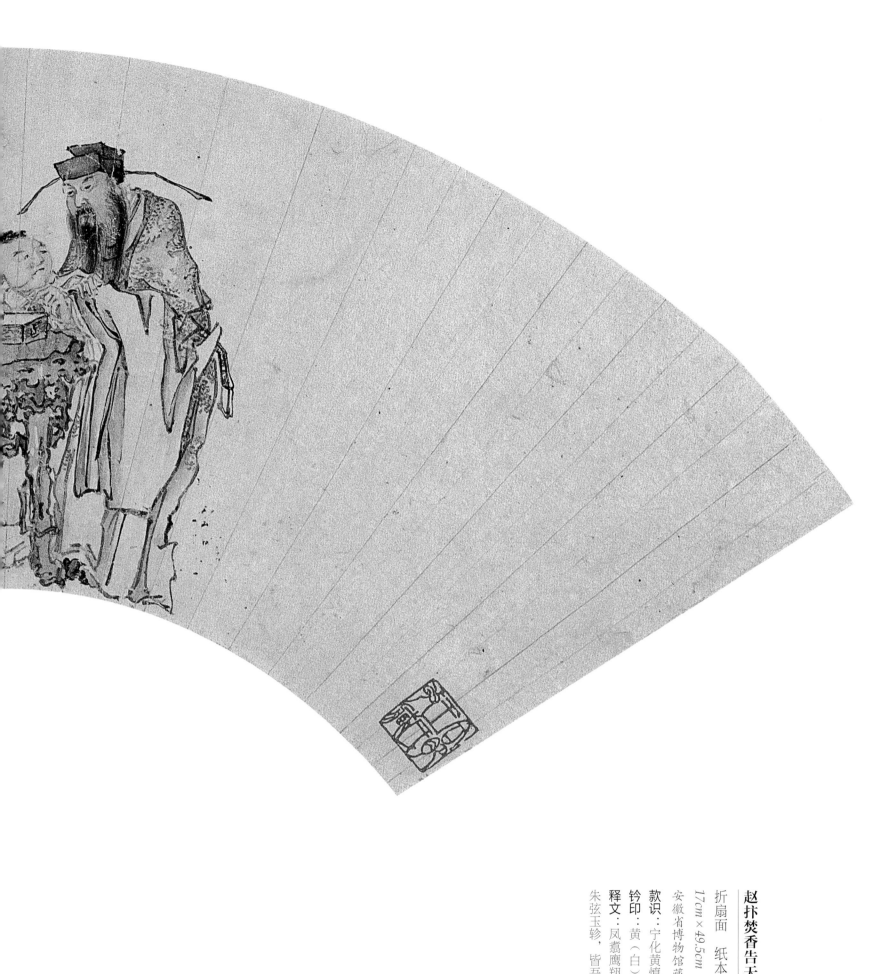

赵抃焚香告天图

折扇面　纸本　设色　年代不详

17cm×49.5cm

安徽省博物馆藏

款识：宁化黄慎

钤印：黄（白）、慎（白）联珠印

释文：凤翥鹰翔，垂绅委珮。焚香正告，琴鹤自随。朱弦玉轸，皆吾知音。缟衣玄裳，皆吾同类。

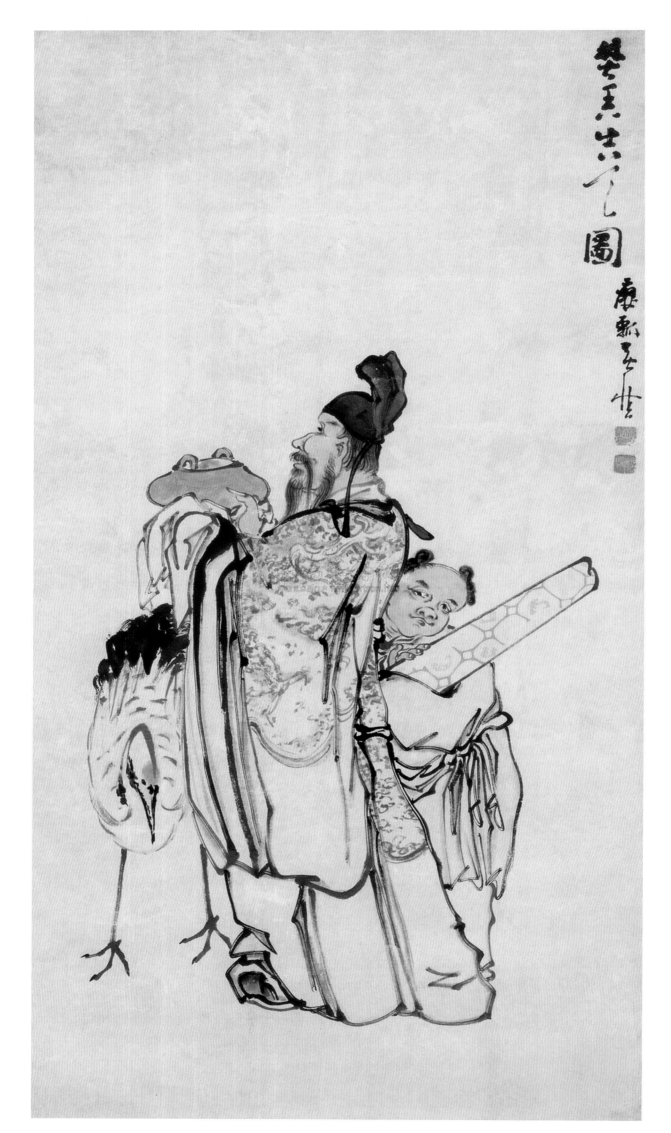

赵抃焚香告天图

轴　纸本　设色　年代不详

154.5cm×84cm

北京荣宝公司一九九六年春拍会影印

题识：焚香告天图

款识：瘿瓢黄慎

钤印：黄慎（白）、瘿瓢（白）

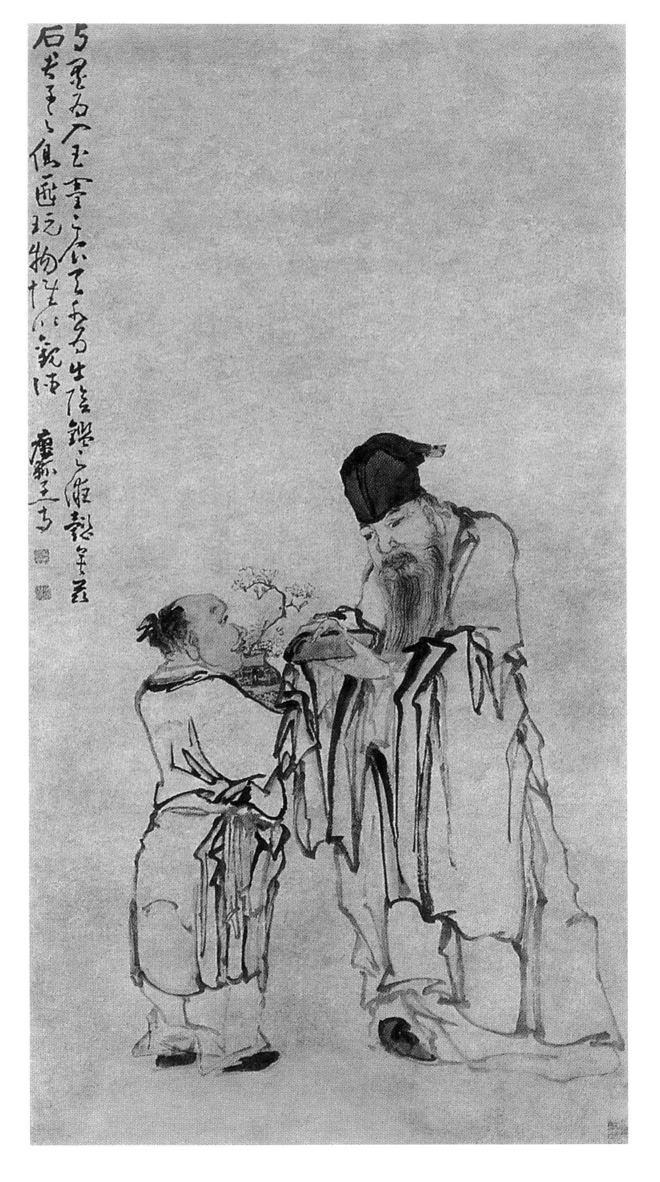

东坡赏砚图

轴　纸本　设色　年代不详

166cm×87.5cm

嘉德公司二〇〇二年秋拍会影印

款识：瘿瓢子写

钤印：黄慎（白）、瘿瓢（白）

释文：与墨为人，玉灵之食。天水为出，阴鉴之液。懿矣兹石，君子之侧。匪以玩物，惟以观德。

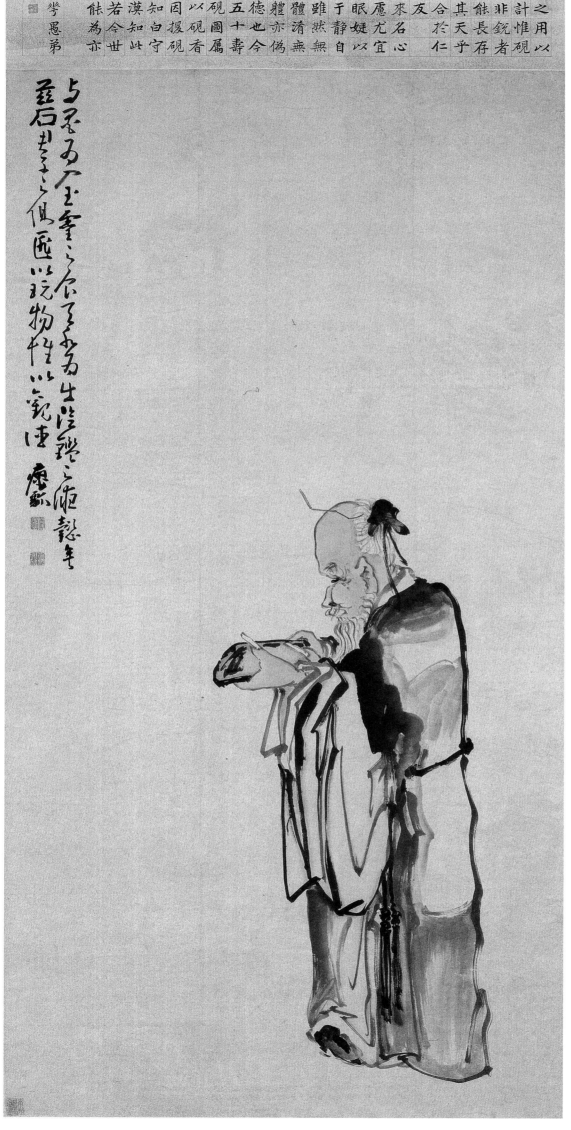

品砚图

轴　纸本　设色　年代不详

122.7cm×63.8cm

南京博物院藏

款识：瘿瓢

钤印：黄慎（白）、瘿瓢（白）

释文：与墨为人，玉灵之食。天水为出，阴鉴之液。懿矣兹石，君子之侧。匪以玩物，惟以观德。

东坡赏砚图

轴　纸本　设色　年代不详

166cm×87.5cm

嘉德公司二〇〇二年秋拍会影印

款识：瘿瓢子慎写

钤印：黄慎（白）、瘿瓢（白）、东海布衣（白文压角章）

释文：石出西山之西，北山之北。戎发以剑，手以试墨。予是以知天下之才，皆可纳诸圣贤之域。

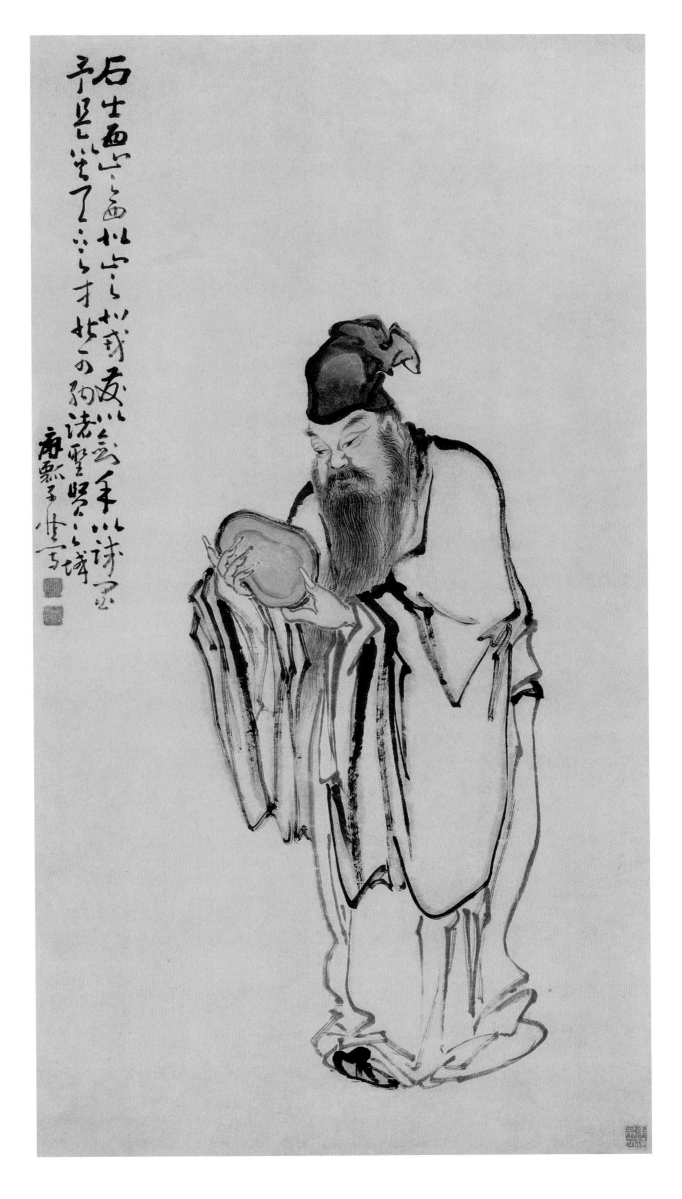

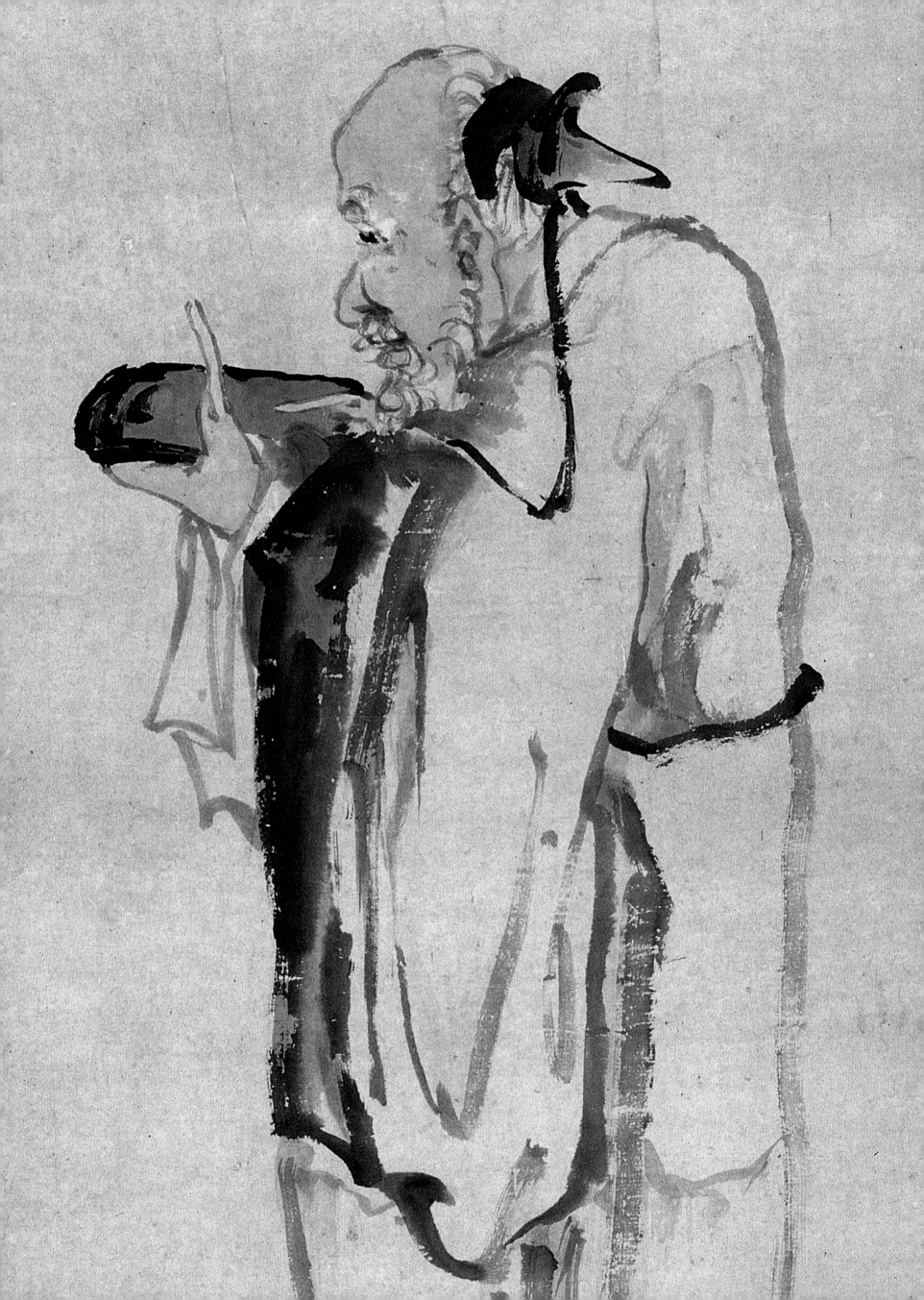

老叟捧砚图

轴　纸本　设色　年代不详

102cm×53cm

款识：宁化瘿瓢子慎

钤印：黄慎（朱）、恭寿（白）

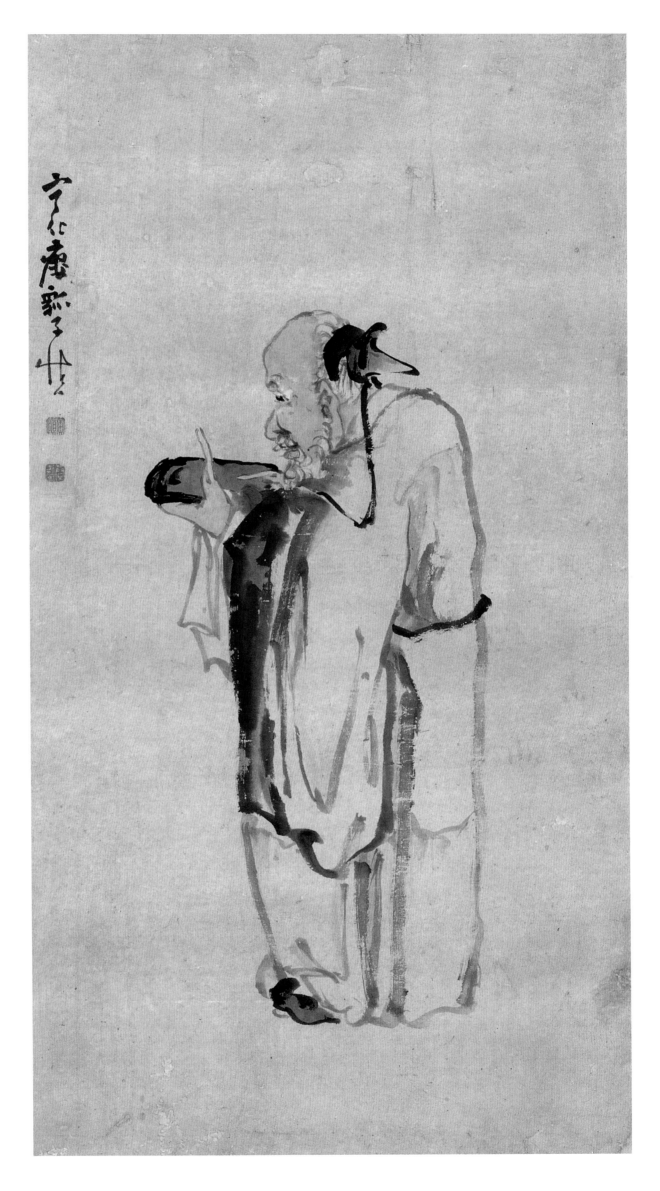

个道人赠砚图

大轴 纸本 设色 年代不详

196cm×104cm

署款：宁化老弟慎

钤印：黄慎（白）、瘦瓢山人（白）

释文：东海高士个道人，赠我千金一结邻。此石踏天水底斩龙尾，至今血痕千载尚标新。题诗琢文不污白，眼昏老矣不相亲。遂命远寄神交友，主人摩挲如拱璧，相随年久磨不粼（磷）。我今醉里扫万玉，隃糜一斗墨花春。须臾映出一轮月，十丈清光绝点尘。还如同一身。

（个道人名丁有煜，康雍乾间江苏南通人。诗人、画家、善画竹。以竹不离「个」，自号「个道人」。系黄慎艺友）

现代画家蒋玄怡（1903—1977）所藏。

品砚图

轴　纸本　设色　年代不详

123cm×42cm

款识：瘿瓢

钤印：黄慎（朱）、瘿瓢（白）

释文：与墨为入，玉灵之食。天水为液，阴鉴之出。懿矣兹石，君子之侧。匪以玩物，惟以观德。

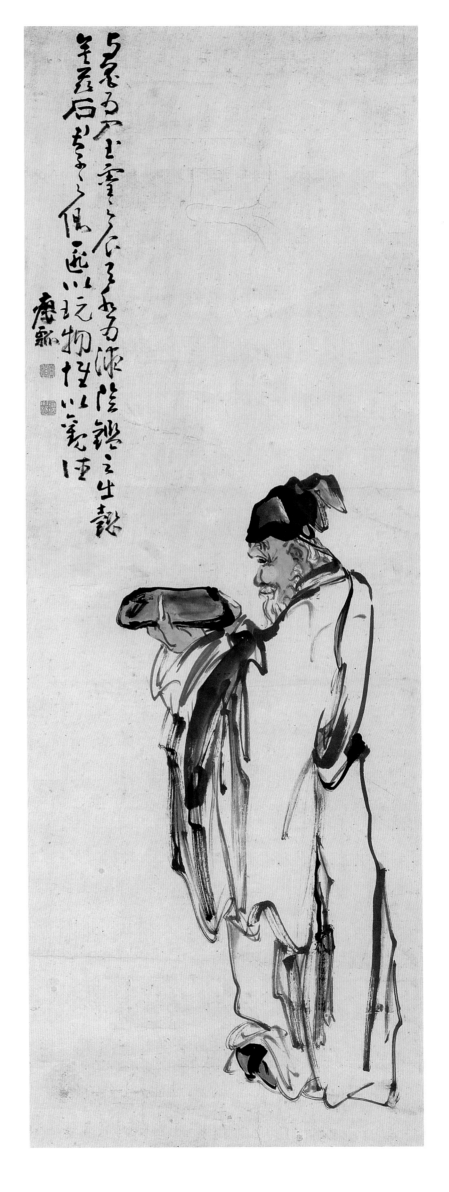

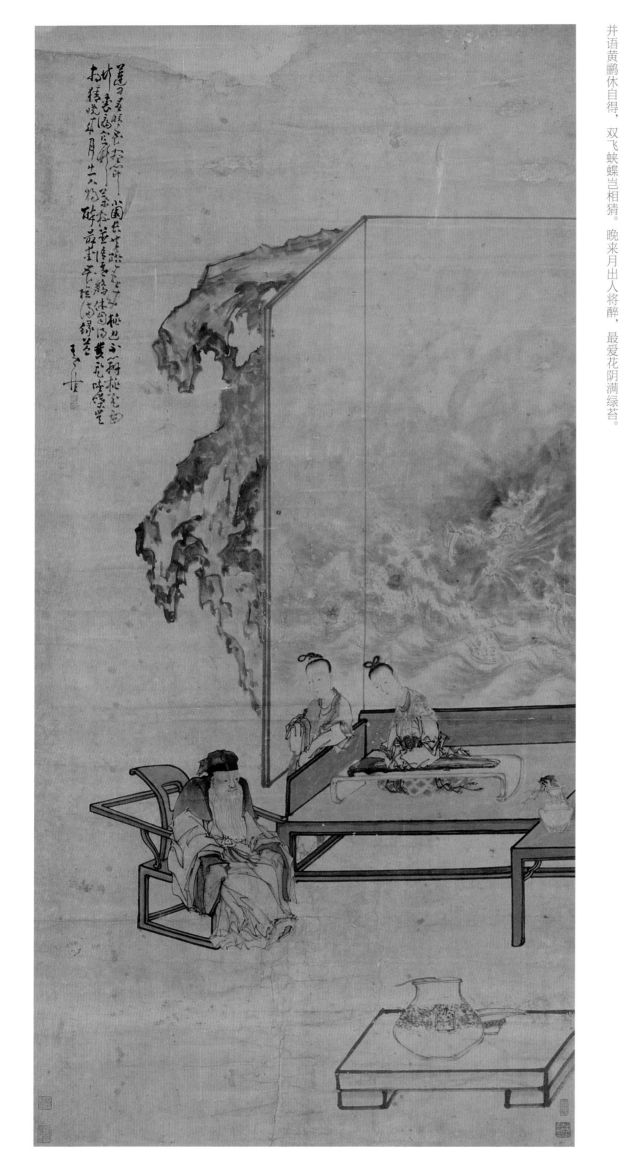

封翁听琴图

轴　纸本　设色　年代不详

135.2cm×63cm

广东嘉应润古堂旧藏　翰海公司二〇〇六年春拍会影印

款识：黄慎

钤印：黄（白）、慎（白）联珠印

释文：莲子春晴花尽开，小园长共踏青来。桃边不辨桃花面，竹里偏宜竹叶杯。并语黄鹂休自得，双飞蛱蝶当相猜。晚来月出人将醉，最爱花阴满绿苔。

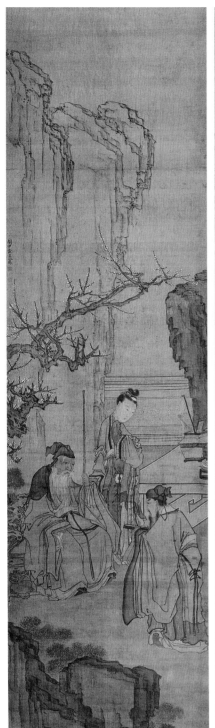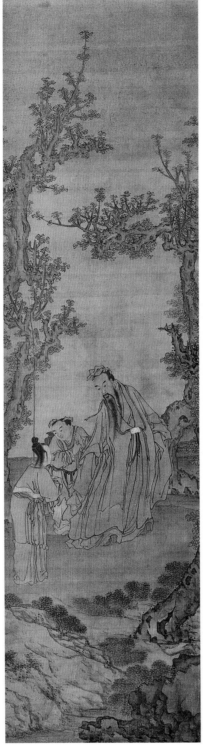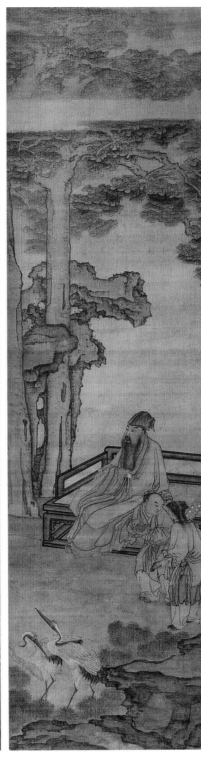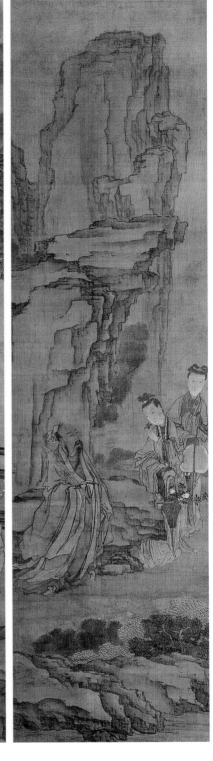

故事人物图

条屏　绢本　设色
约作于雍正末或乾隆初年
196.5cm×51cm×4
中国嘉德公司二〇〇五年春拍会影印

款识：闽中黄慎写
钤印：黄慎印（白）、恭寿（朱）

自右而左：

吕何双仙、
林逋观鹤、
李邺侯赏海棠、
宋帝召陈抟

「三朵花」像

大轴　纸本　设色　年代不详

182.3cm×97.8cm

中国历史博物馆藏

款识：瘿瓢子写

钤印：黄慎（白）、瘿瓢（白）

释文：海上归来鬓已华，频将九转试丹砂。世人欲识先生面，请看头颅三朵花。

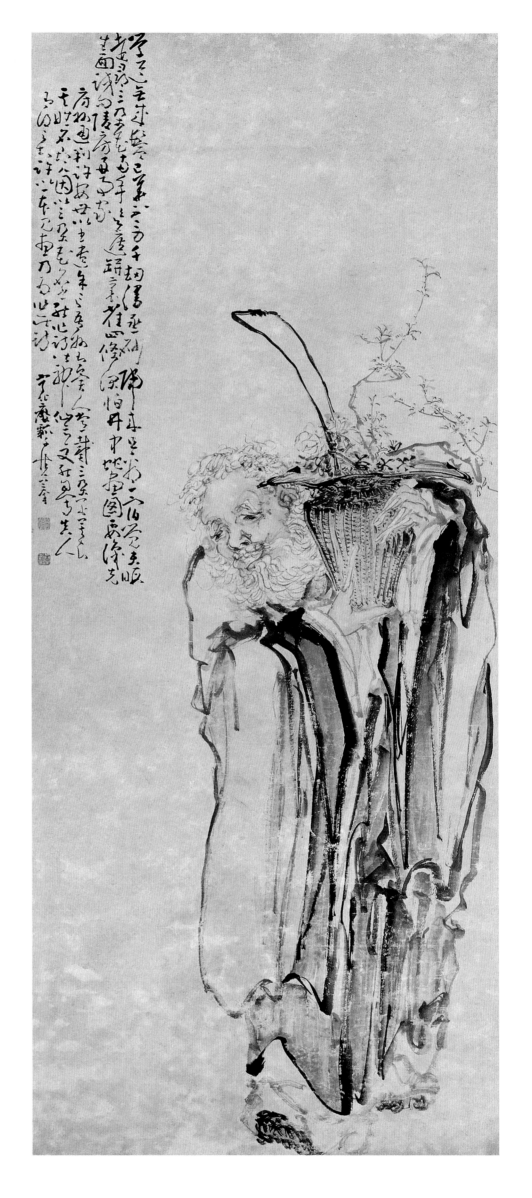

「三朵花」仙人像

轴　纸本　设色　年代不详

154cm×63.2cm

上海人民美术出版社藏

款识：宁化瘦瓢子慎摹

钤印：黄慎（白）、恭寿（白）

释文：学道无成鬓已华，不劳千劫漫蒸砂。归来且看一宿觉，未暇远寻「三朵花」。

两手欲遮瓶里雀，四条深怕井中蛇。画图要识先生面，试问陵房好事家。

房州通判许安世以书遗余，言吾州有异人，常戴三朵花，莫知其姓名，郡人因

以「三朵花」名之。能作诗，皆神仙意。又能自写真，人有得之者。许以一本

见惠，乃为作此诗。

（诗及序引用苏东坡所作）

寿星图

轴　纸本　设色　年代不详

128.5cm×65.5cm

款识∷闽中黄慎

钤印∷黄慎（朱）、瘿瓢山人（白）

释文∷嘉祐七年十一月，京师有道人游卜于市，莫知所从来。体貌古怪，不与常类。饮酒无算，未尝觉醉。都人士异之，相与渲（宣）传。好事者潜图其状，后近侍达帝。帝引见，赐酒一石。饮及七斗，时司天台奏∷「寿星侵帝座。」忽失道人所在。仁宗咨叹久之。阅世所写寿星图，不及其几。偻龟狎鹤，松柏参错，粉饰鲜丽而已。于寿星之真，果何如也！我朝时，天下熙熙，无物不春。宜乎寿星游戏人间，期见于帝意，其必有以感召而然也。珍礼是图，与民同寿。此真帝意也。时甲辰冬，卫人邵雍敬题。

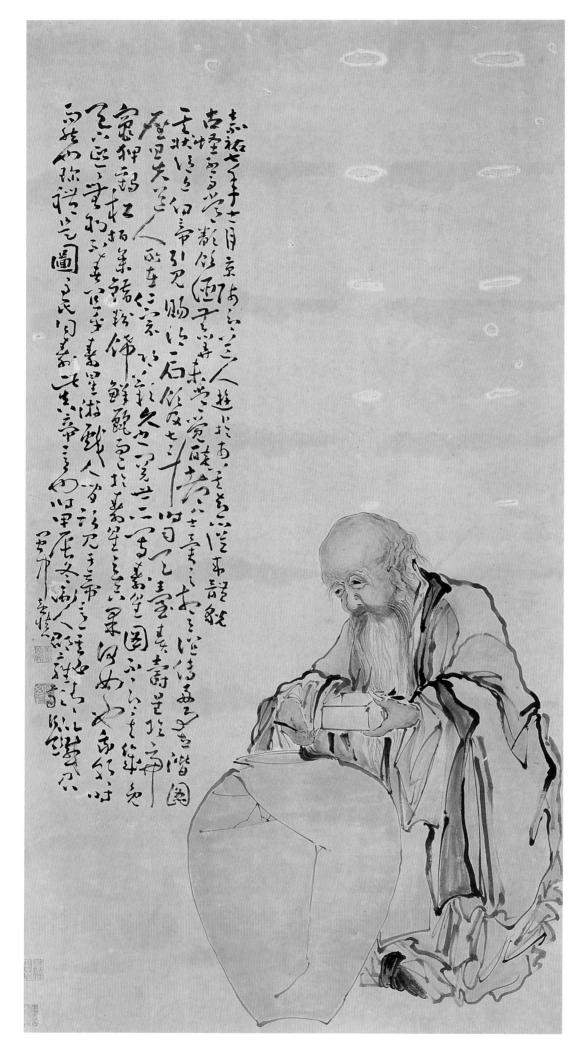

寿星图

轴　纸本　设色　年代不详

175cm×97cm

中国嘉德公司一九九五年春拍会影印

款识：宁化瘿瓢

钤印：瘿瓢（白）、黄慎（白）

释文：嘉祐七年十二月，京师有道人游卜于市。体貌古怪，不与常类。饮酒无算，饮及七斗，时司天台奏：人士异之。好事者潜图其状，后近侍达帝。帝引见，赐酒一石，时司天台奏：寿星侵帝座。我朝来万物熙熙，无物不春，宜乎寿星游戏人间。珍礼是图，与民同春。此真帝意也。

（此题词引用北宋理学家邵雍所作）

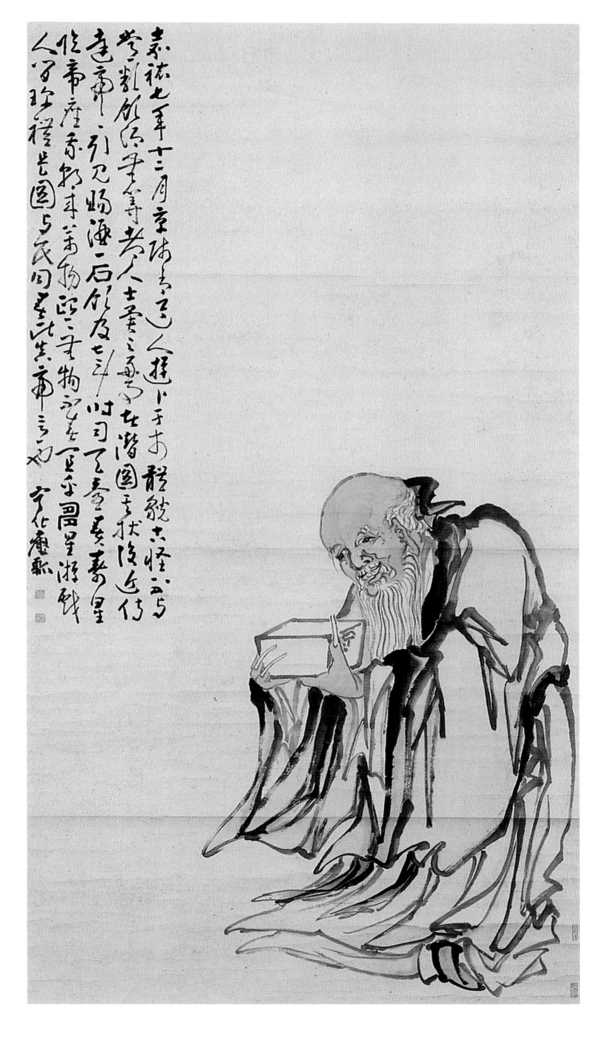

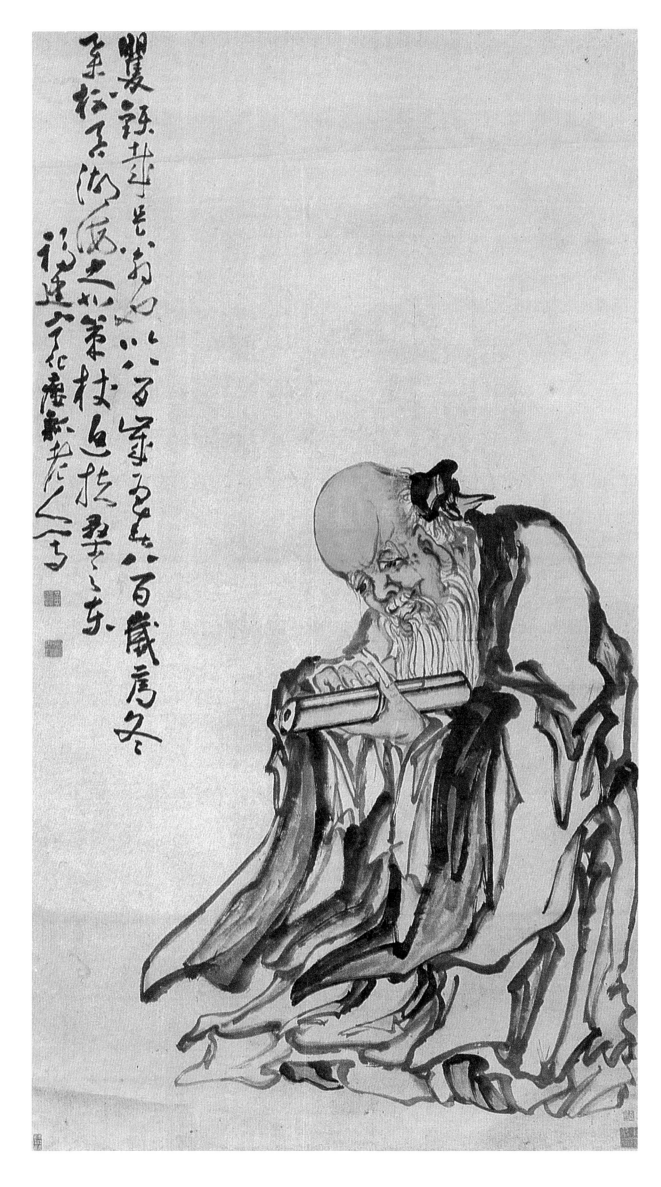

南极仙翁图

大轴　纸本　设色　年代不详

193cm×101.5cm

款识：福建宁化瘿瓢老人写

钤印：黄慎印（白）、瘿瓢山人（白）、东海布衣（白）

释文：瞾铄哉，是翁也。以八百岁为春，八百岁为冬。

举杯吞湖海之北，策杖返扶桑之东。

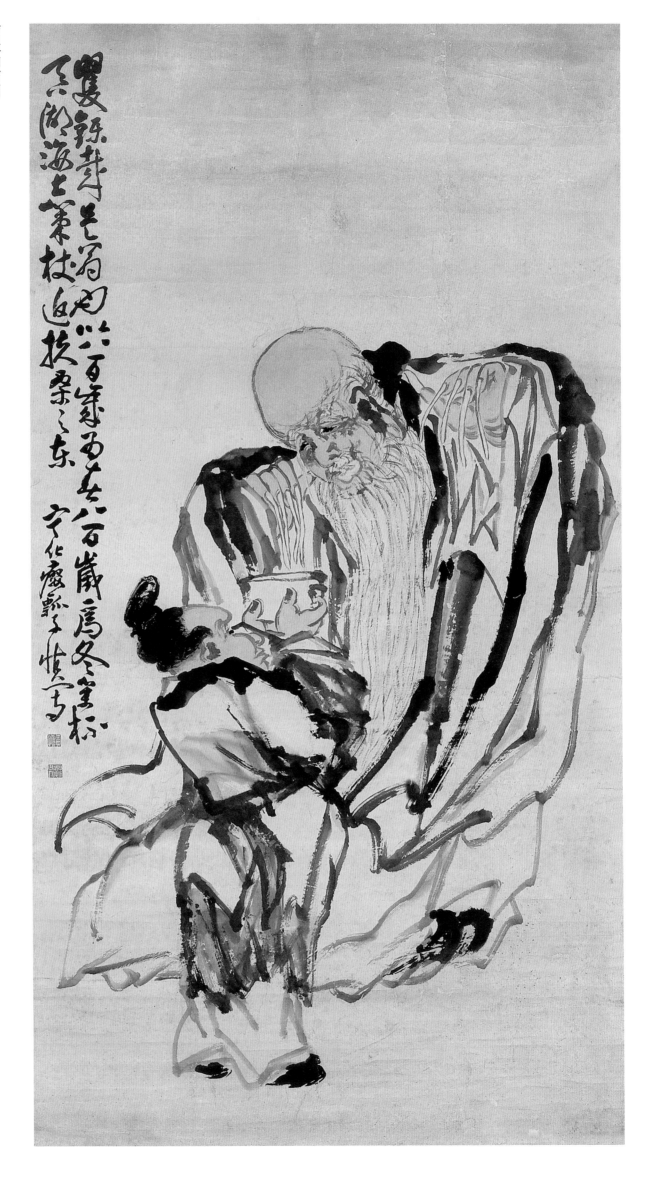

南极仙翁图

大轴　纸本　设色　年代不详

237cm×120cm

款识：宁化瘿瓢子慎写

钤印：黄慎（白）、瘿瓢山人（白）

释文：瞿铄哉，是翁也。（以）八百岁为春，（以）八百岁为冬。举杯吞湖海上（之北），策杖返扶桑之东。

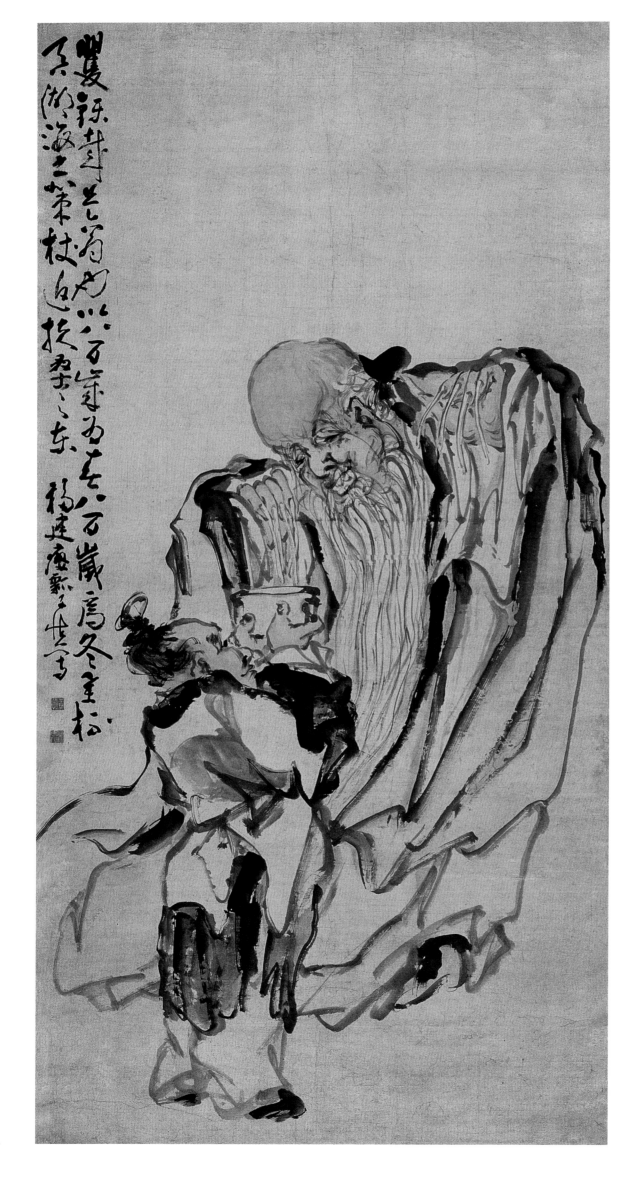

南极老人图

大轴　纸本　设色　年代不详

255cm×126cm

安徽省博物馆藏

款识：福建瘦瓢子慎写

钤印：黄慎（白）瘦瓢山人（白）

释文：曩铄哉，是翁也。以八百岁为春，八百岁为冬。举杯吞湖海之北，策杖返扶桑之东。

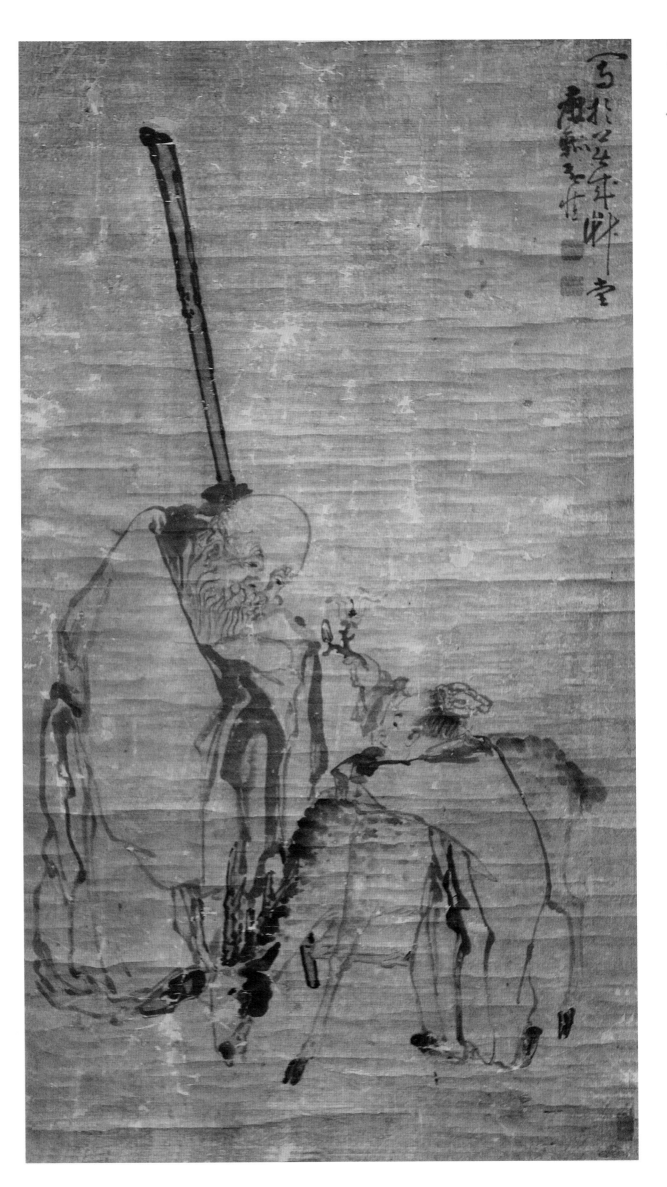

寿星图

轴　纸本　设色　年代不详

152cm×81cm

宁化县博物馆藏

款识：写于美成草堂，瘿瓢黄慎。

钤印：黄慎（白）、瘿瓢（白）

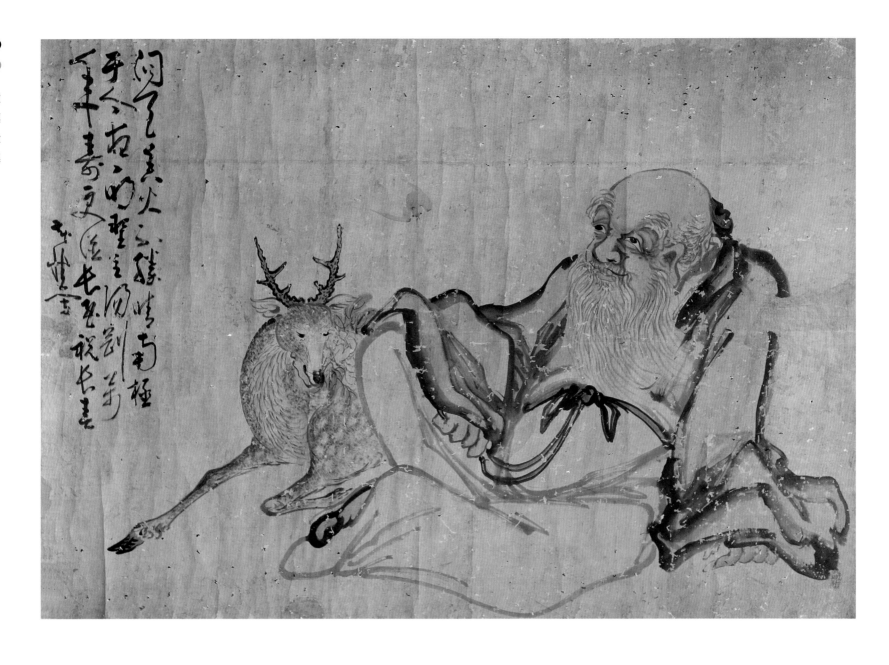

三星图

横幅　纸本　设色　年代不详

120cm×167cm

宁化县博物馆藏

款识：黄慎写

钤印：黄慎（白）、瘿瓢（白）

释文：洞天香火不胜晴，南极于今夜夜明。

圣主阳刚万年寿，更从长至祝长春。

麻姑仙像

轴　纸本　设色　年代不详

169cm×70cm

美国资深藏家珍藏并提供

款识：宁化瘿瓢子慎写

钤印：黄慎（白）、瘿瓢（朱）

释文：十二碧城栖第几？飙车绣幡摇凤尾。七月七日降人间，酒行百斛歌乐当。频着六铢历寒暑，顶（分）双髻学林鸦。不知此会又何年，咨尔方平总真主。矜将狡狯试经家，长铓顷刻成丹砂。花香玉馔擘麟脯，千载蕉花献紫府。珊瑚铁网海已枯，桑田白景更须臾。况睹蓬壶经几浅，御风天外舞凭虚。

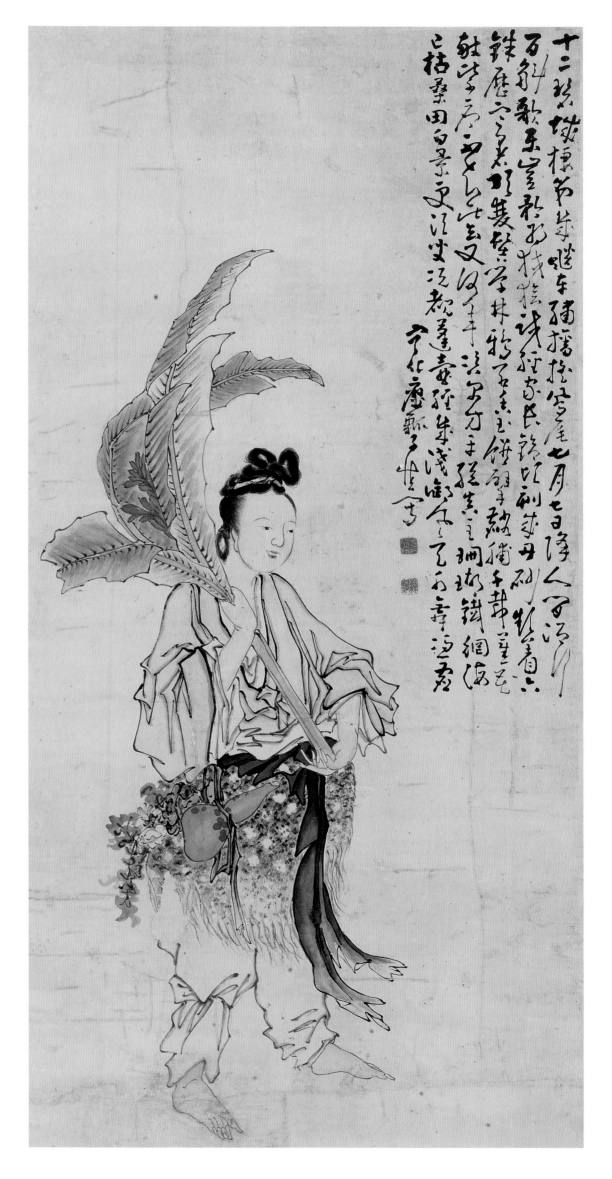

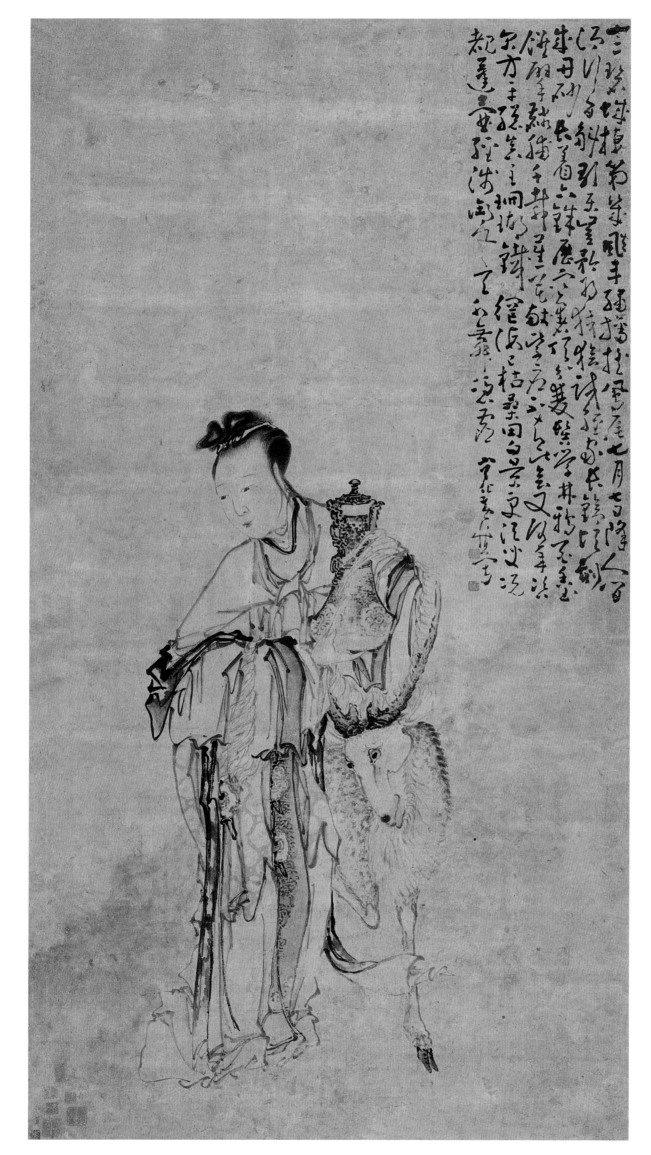

麻姑晋酒图

大轴　纸本　设色　年代不详

176.5cm×92cm

款识：宁化黄慎写

钤印：黄慎（白）、恭寿（白）

释文：十二碧城栖第几，飙车绣幡摇凤尾。七月七日降人间，酒行百斛歌乐岂。矜将狡狯试经家，长着六铢历寒暑，顶分双髻学林鸦。花香玉馔擘麟脯，千载蕉花献紫府。不知此去长铫顷刻成丹砂。珊瑚铁网海已枯，桑田白景更须臾。况晴蓬壶经四浅，御风天外舞凭虚。又何年，咨尔方平总真主。

麻姑献寿图

轴　纸本　设色　年代不详

137cm×60cm

旅顺博物馆藏

款识：瘿瓢

钤印：黄慎（朱）、瘿瓢（白）

释文：麻姑年十八九许，顶中作髻，馀发垂至腰。其衣有文章，而非锦绮，光彩耀目，不可名字（状），皆世（所）无也。总真人王方平降括苍民蔡经家，召姑。姑至，各进行厨。金盘玉杯，麟脯仙馔，而香气达于内外。自言见东海三为桑田，蓬莱水浅，乃浅于略半也。

（此题记引自晋人葛洪《神仙传》，文字略有出入）

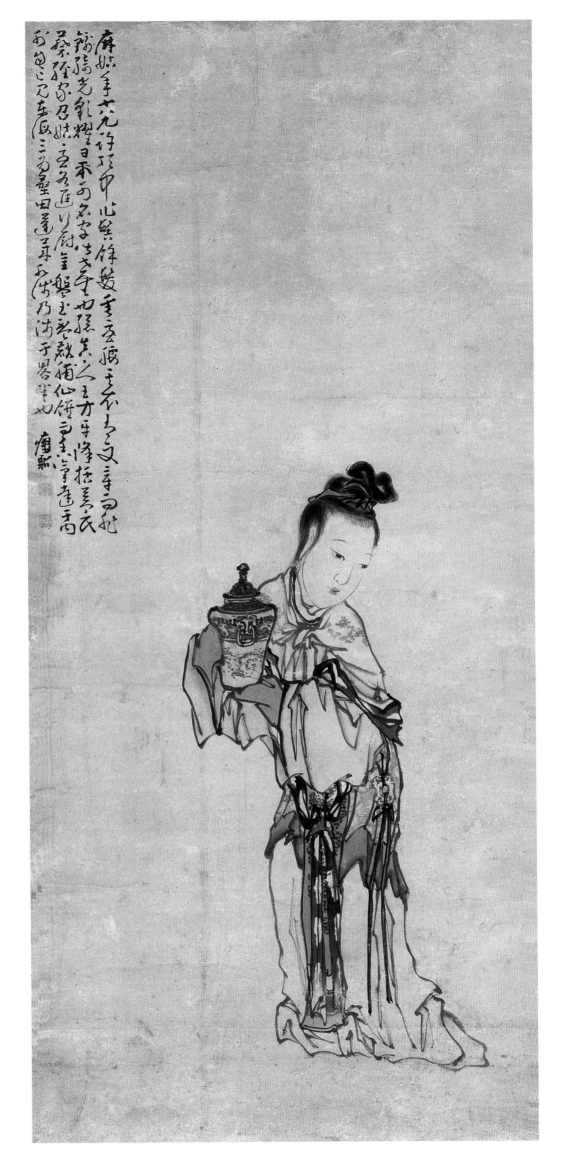

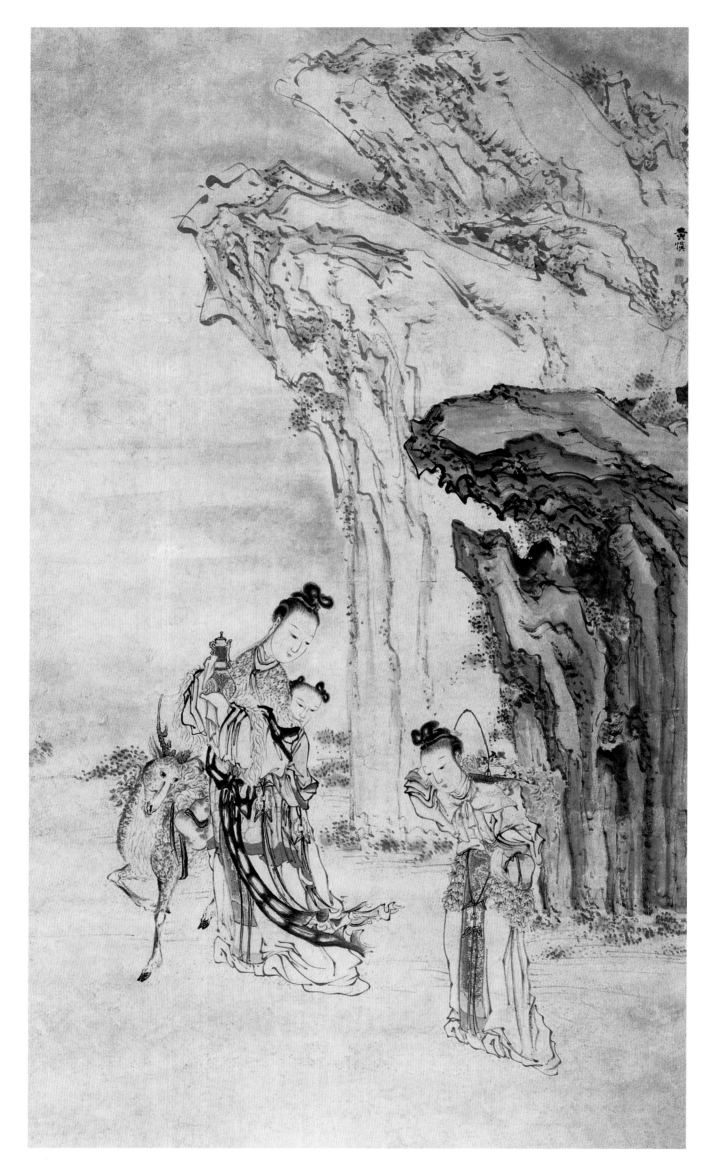

麻姑晋酒图

轴　纸本　设色　年代不详

141cm×84cm

款识：黄慎

钤印：黄慎（白）、恭寿（朱）

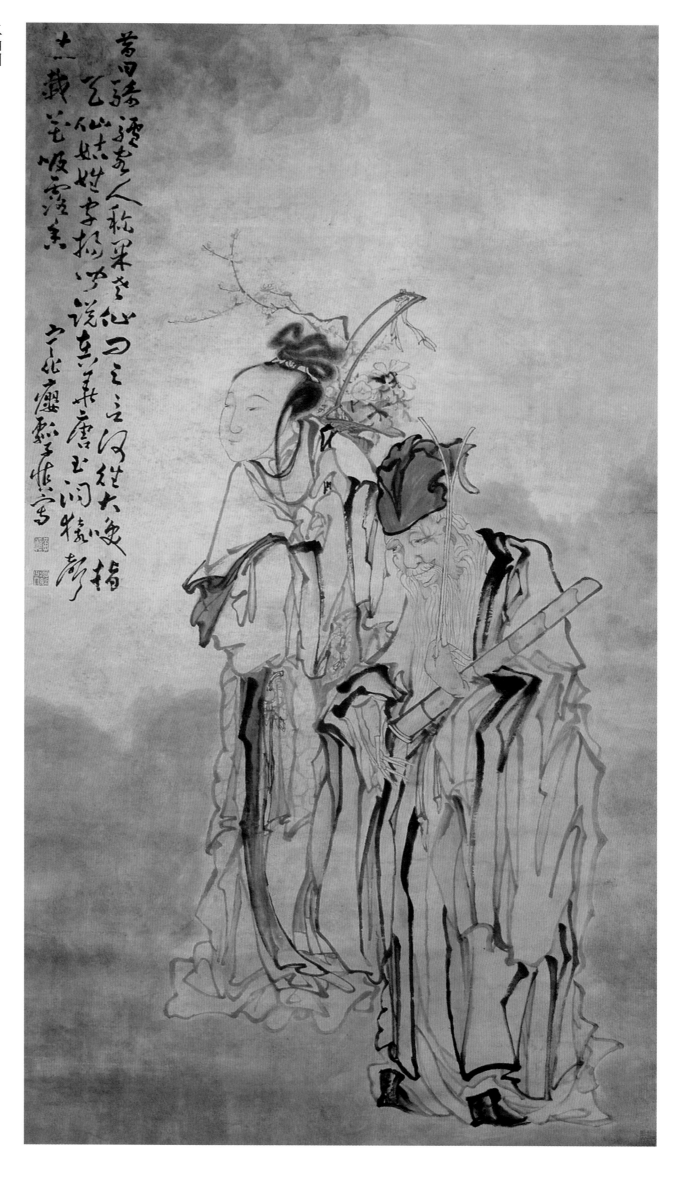

二仙图

大轴　纸本　设色　年代不详

221cm×122cm

款识：宁化瘿瓢子慎写

钤印：黄慎（白）、瘿瓢山人（白）

释文：昔日骑驴客，人称果老仙。问之欲何往？大笑指青天。仙姑姓字扬，闻说在华唐。玉洞猿声远，栽花吸露香。

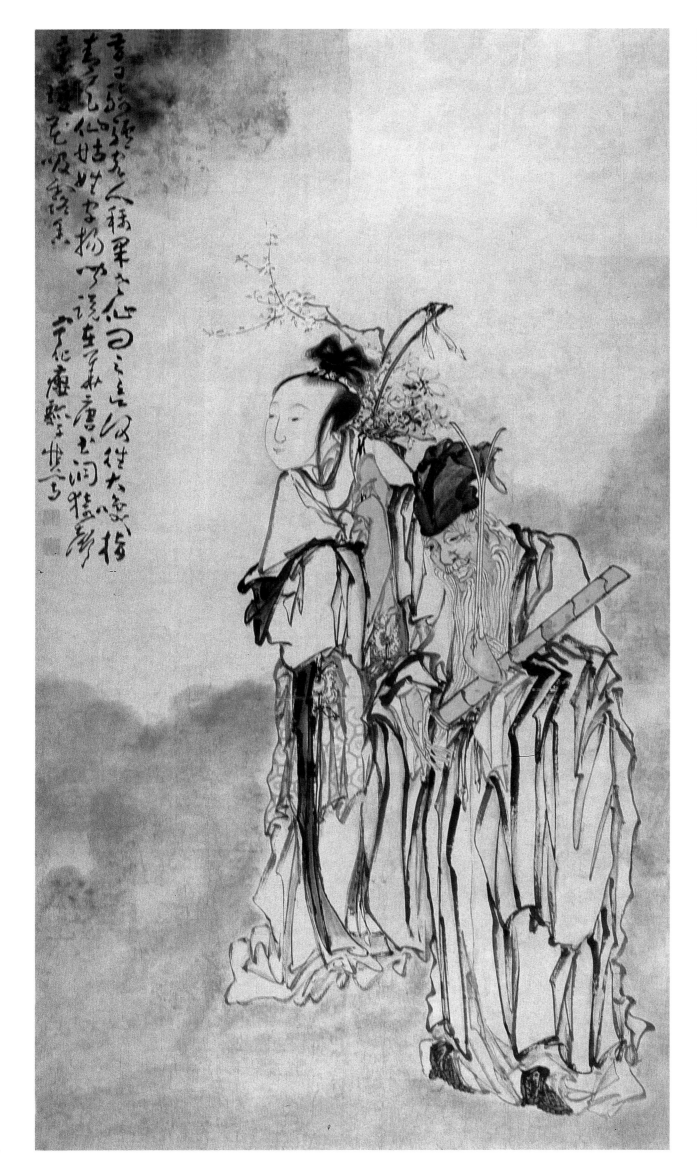

果老仙姑图

大轴　纸本　设色　年代不详

201cm×110cm

荣宝斋藏

款识：宁化瘿瓢子慎写

钤印：黄慎（白）、瘿瓢山人

释文：昔日骑驴客，人称果老仙。问之欲何往？大笑指青天。仙姑姓字扬，闻说在华唐。玉洞猿声远，琼花吸露香。

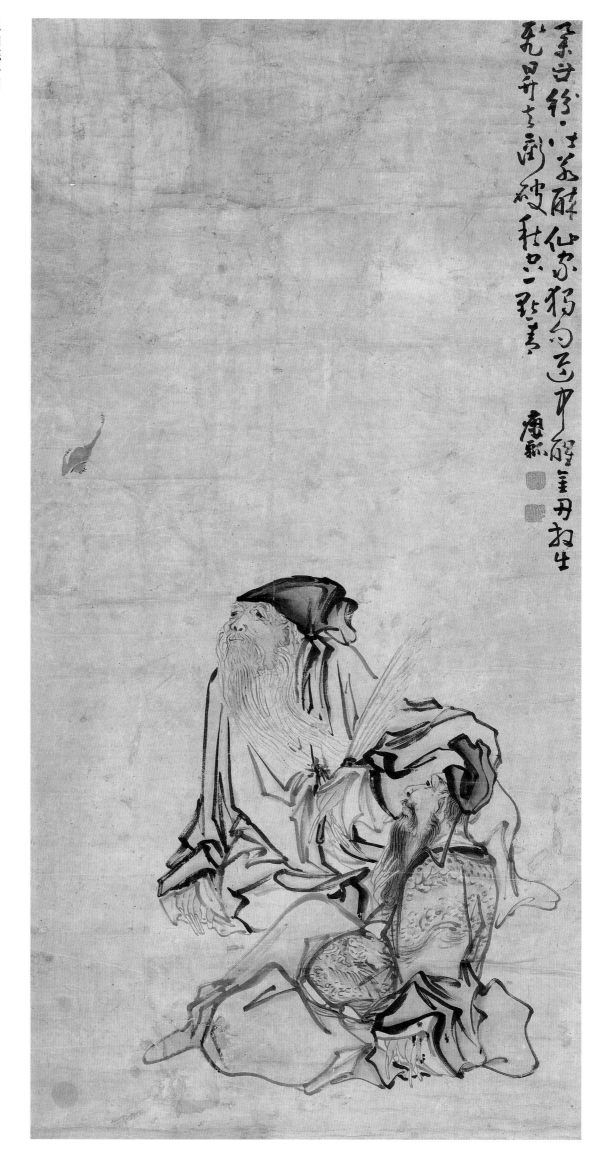

二仙炼丹图

轴　纸本　设色　年代不详

167cm×79.5cm

款识：瘿瓢

钤印：黄慎（白）、瘿瓢（白）

释文：举世纷纷皆若醉，仙家独向道中醒。金丹放出飞升去，冲破秋空一点青。

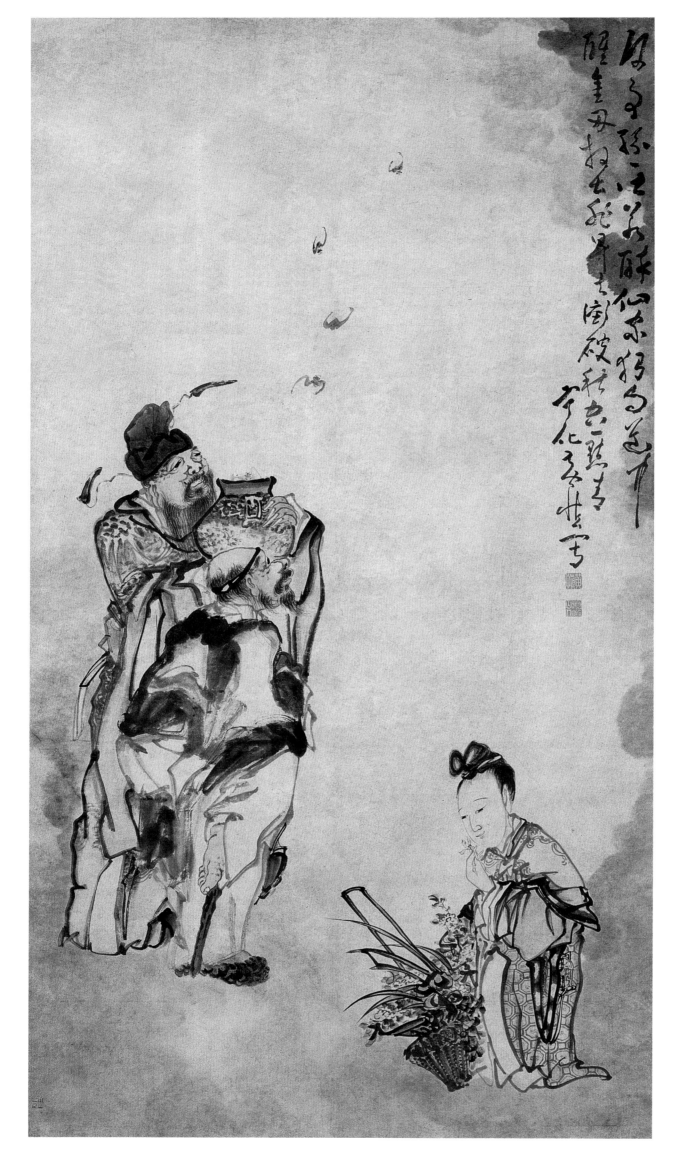

三仙招福图

大轴　纸本　设色　年代不详

206.7cm×113.5cm

天津市艺术博物馆藏

款识：宁化黄慎写

钤印：黄慎（白）、瘿瓢山人（白）

释文：何事纷纷皆若醉，仙家独向道中醒。金丹放出飞升去，冲破秋空一点青。

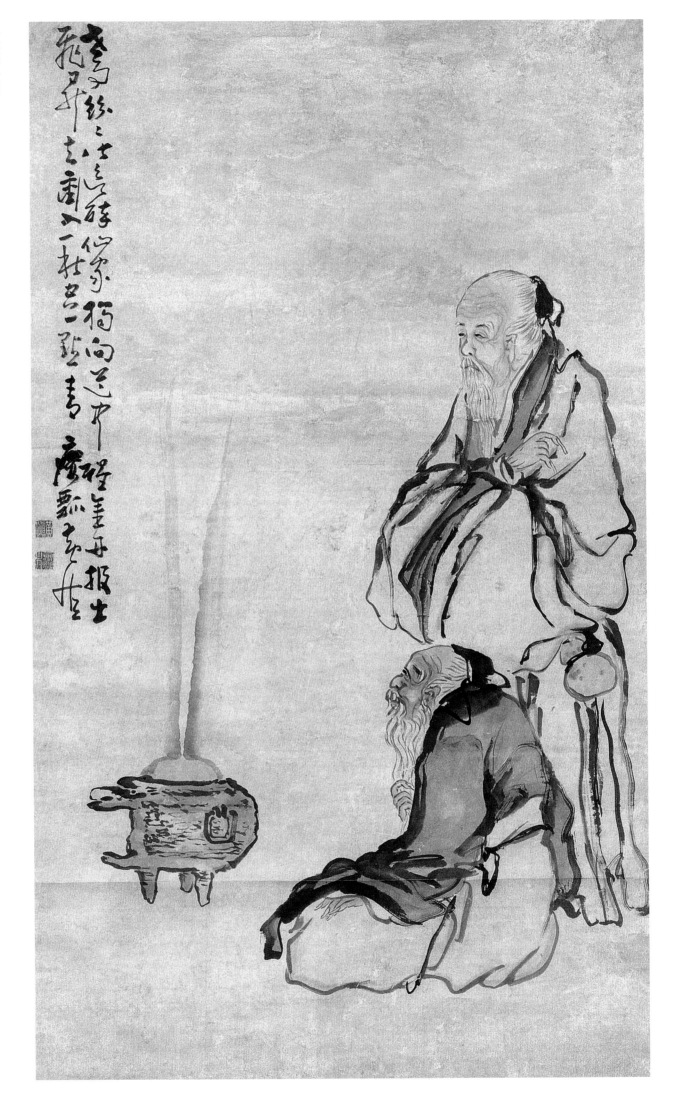

二老炼丹图

轴　纸本　设色　年代不详

159.5cm×90cm

翰海公司二○○二年春拍会影印

款识：瘿瓢黄慎

钤印：黄慎（白）、瘿瓢山人（白）

释文：世事纷纷皆欲醉，仙家独向道中醒。金丹报（放）出飞升去，冲入秋空一点青。

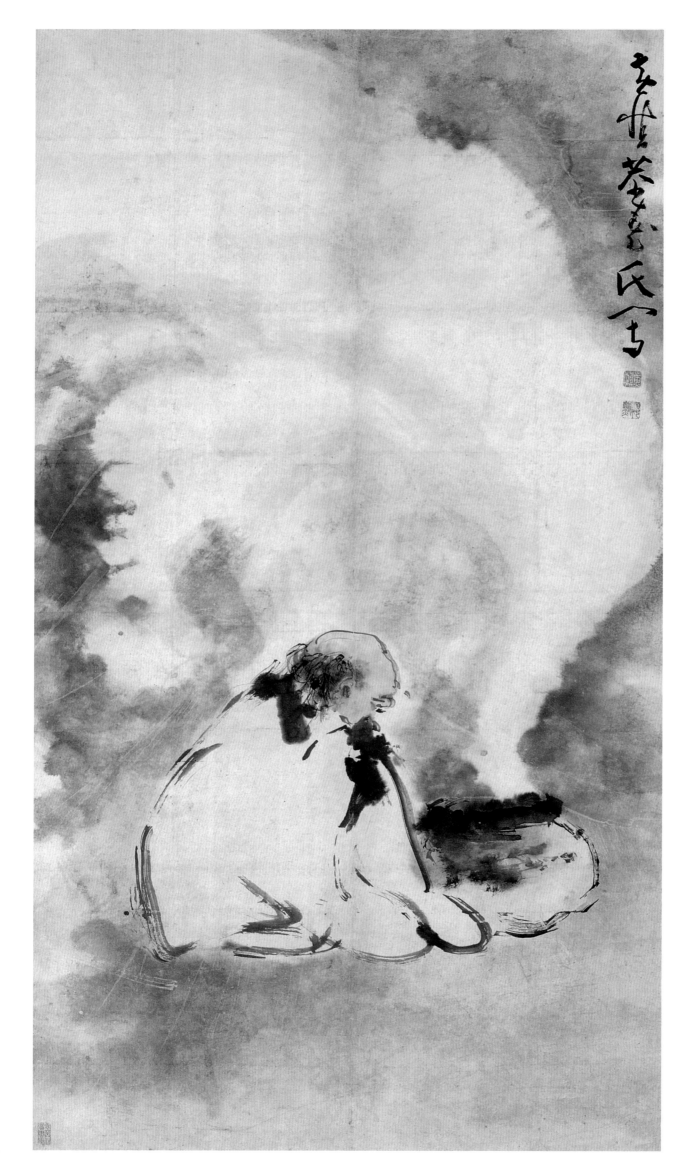

老衲焚修图

轴　纸本　淡色　年代不详

168.5cm×91.5cm

西泠印社二〇〇九年秋拍会影印

款识：黄慎恭寿氏写

钤印：黄慎（白）、瘿瓢（朱）

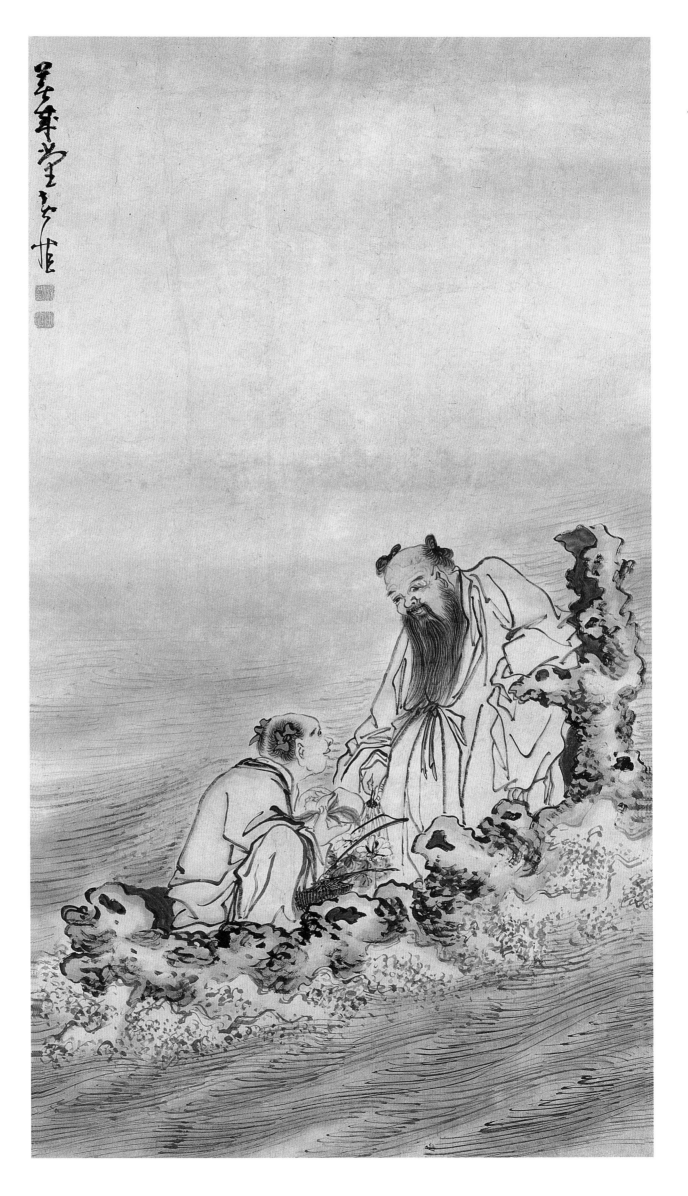

二仙乘槎图

轴　纸本　设色　年代不详

161cm×85.5cm

中央工艺美术学院藏

款识：美成堂，黄慎。

钤印：瘿瓢（白）、黄慎（白）

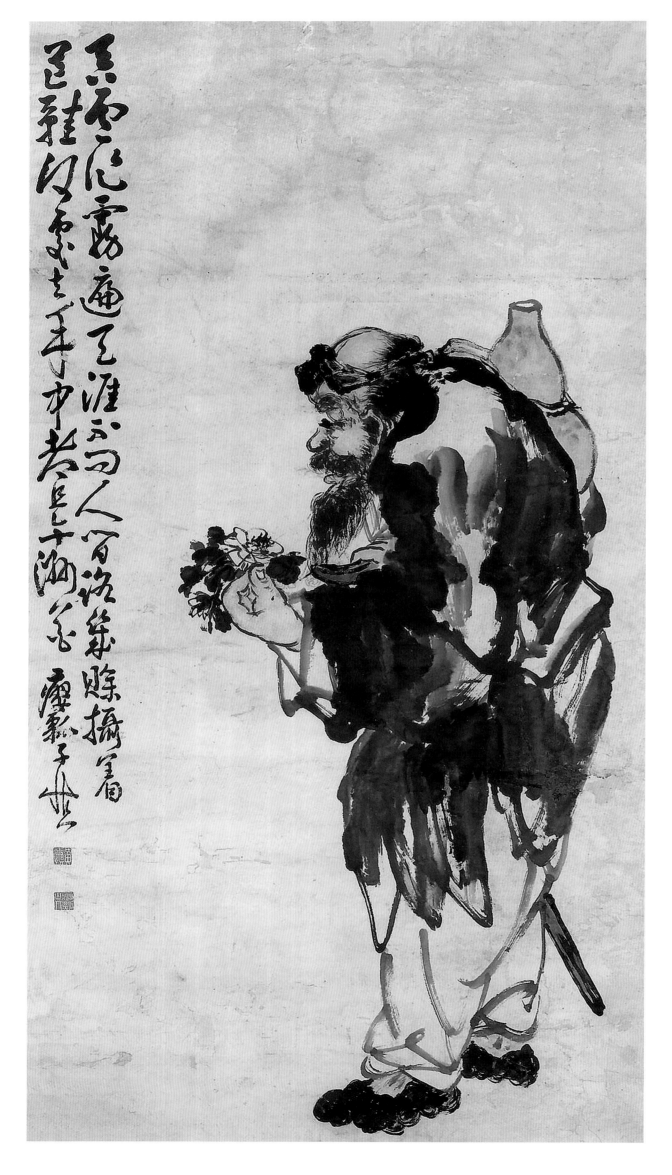

铁拐拈花图

轴　纸本　设色　年代不详

172cm×91.5cm

款识：瘿瓢子慎

钤印：黄慎（白）、瘿瓢山人（白）

释文：吞云作雾遍天涯，不问人间路几赊。摄着芒鞋何处去？手中都是十洲花。

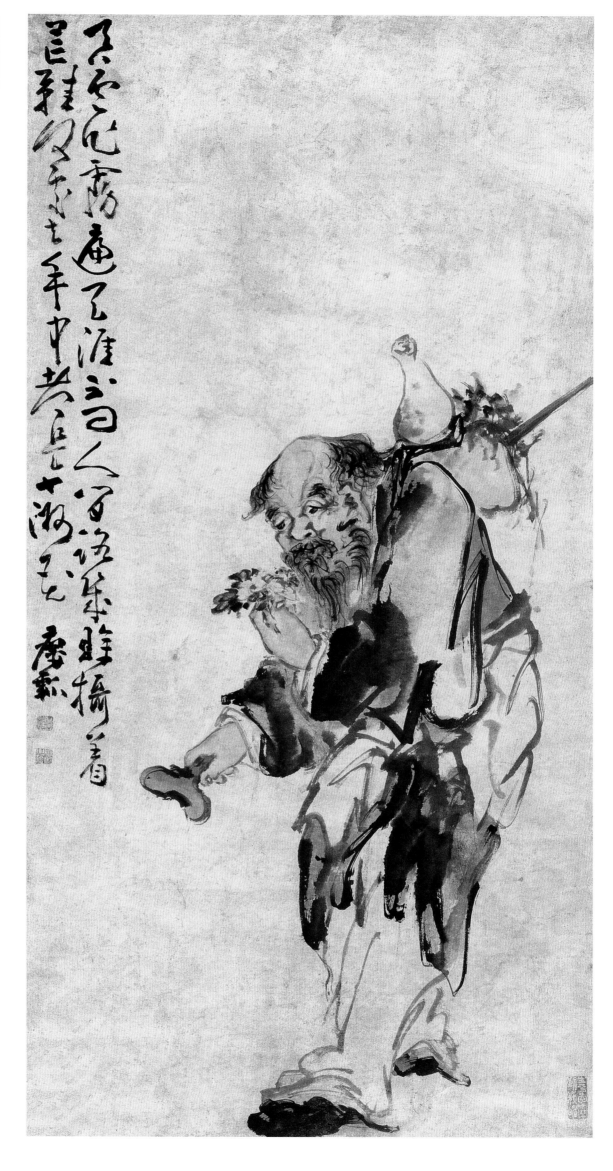

铁拐拈花图

轴　纸本　设色　年代不详

168cm×88cm

中国嘉德公司一九九四年秋拍会影印

款识：瘿瓢

铃印：黄慎（白）、瘿瓢（白）

释文：吞云作雾遍天涯，不问人间路几赊。
摄着芒鞋何处去，手中都是十洲花。

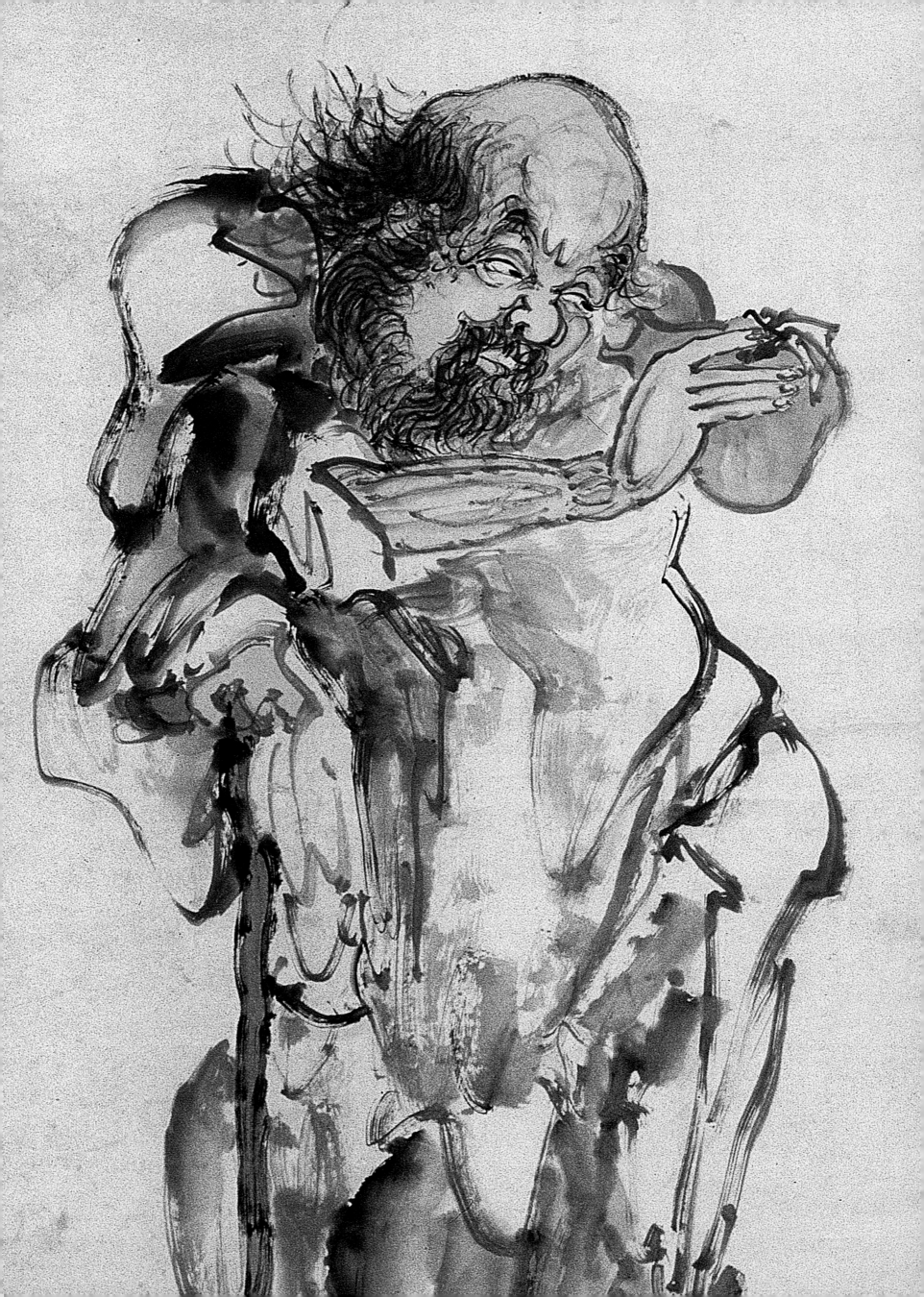

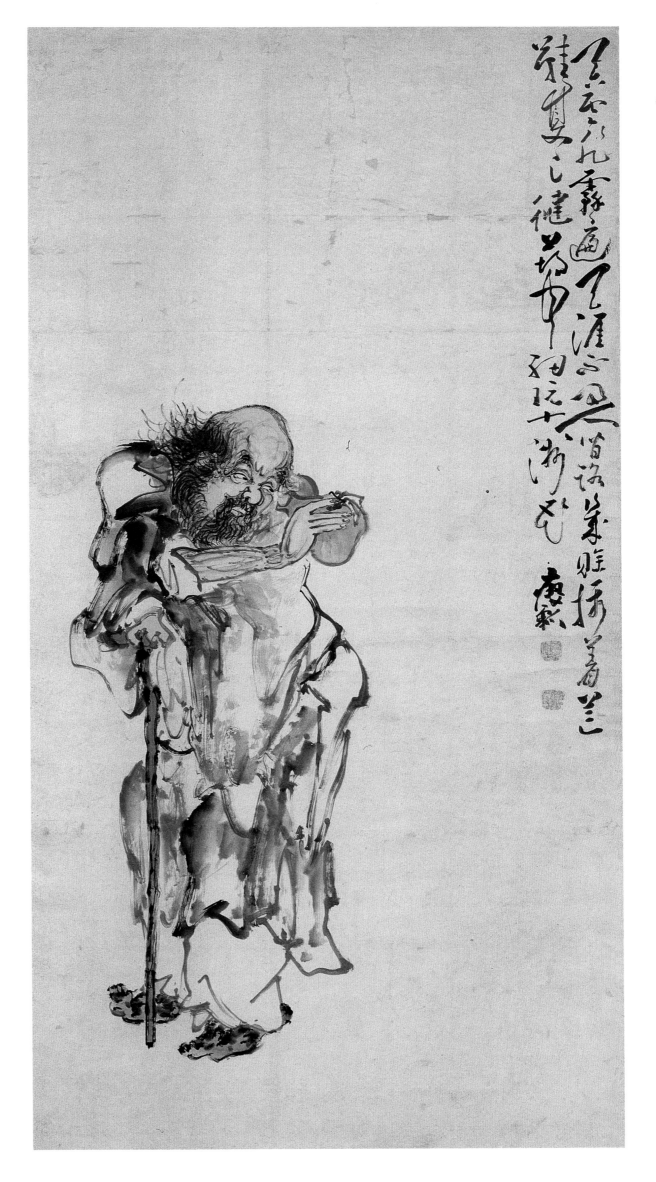

醉铁拐李图

轴　纸本　设色　年代不详

168.6cm × 135cm

天津市艺术博物馆藏

款识：瘿瓢

钤印：黄慎（白）、瘿瓢（白）

释文：吞云作雾遍天涯，不问人间路几赊。摄着芒鞋双足健，筇中细玩十洲花。

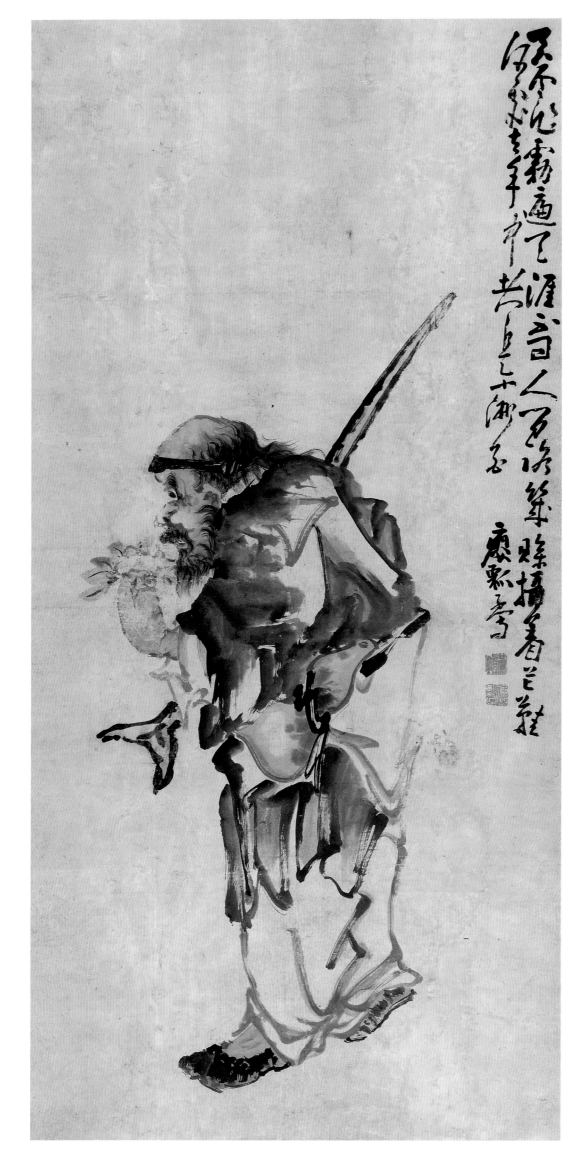

铁拐拈花图

轴　纸本　设色　年代不详

163cm×74cm

款识：瘿瓢子写

钤印：黄慎（朱）、瘿瓢子（白）

释文：吞云作雾遍天涯，不问人间路几赊。摄着芒鞋何处去，手中都是十洲花。

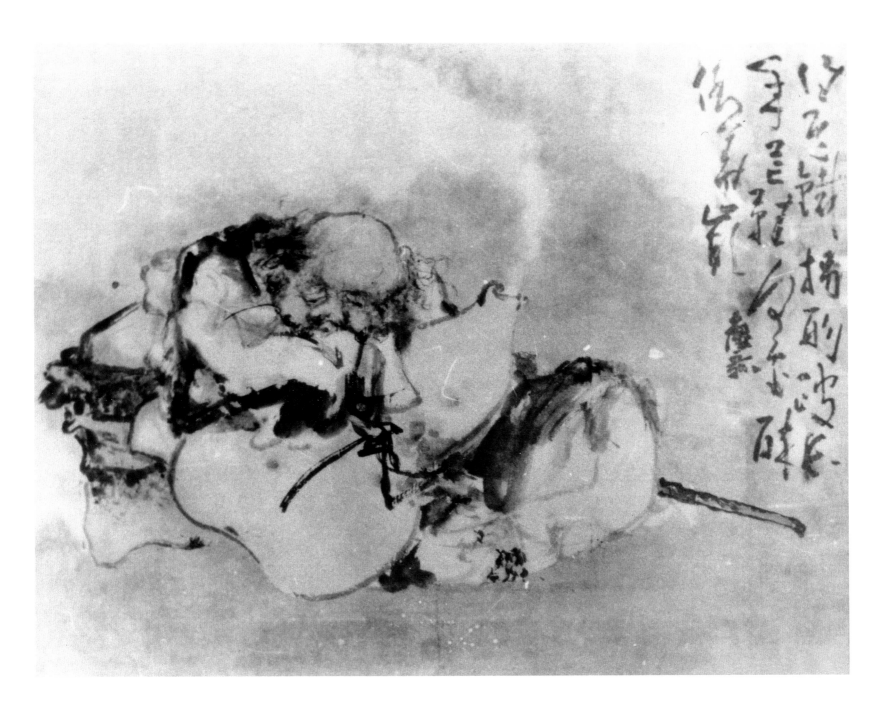

铁拐醉眠图

横幅　纸本　设色　年代不详

135cm×168.6cm

天津艺术博物馆藏

款识：瘿瓢

释文：谁道铁拐，形跛长年。芒鞋何处？醉倒华颠。

铁拐醉眠图

横披　纸本　设色　年代不详

78cm×119cm

款识：瘿瓢

钤印：黄慎（朱）、瘿瓢（白）

释文：谁道铁拐仙，形破（跛）得长年。芒鞋何处去？醉倒华山巅。

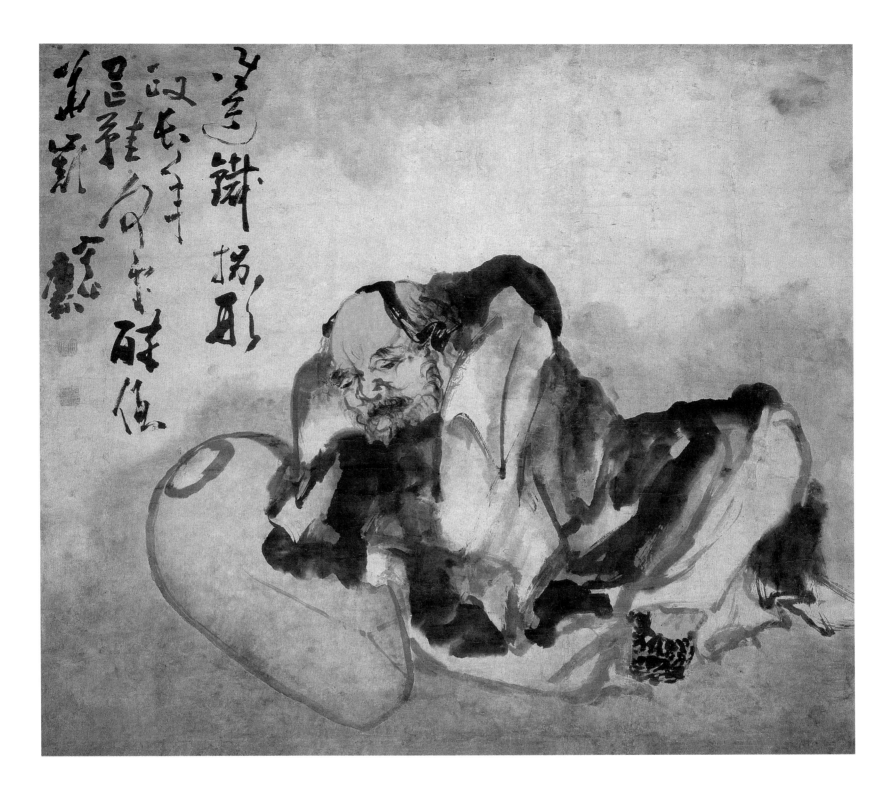

铁拐李醉眠图

横幅　纸本　设色　年代不详

107cm×118.3cm

无锡市博物馆藏

款识：宁化瘿瓢

钤印：黄慎（朱）瘿瓢（白）

释文：谁道铁拐，形跛长年。芒鞋何处？醉倒华巅。

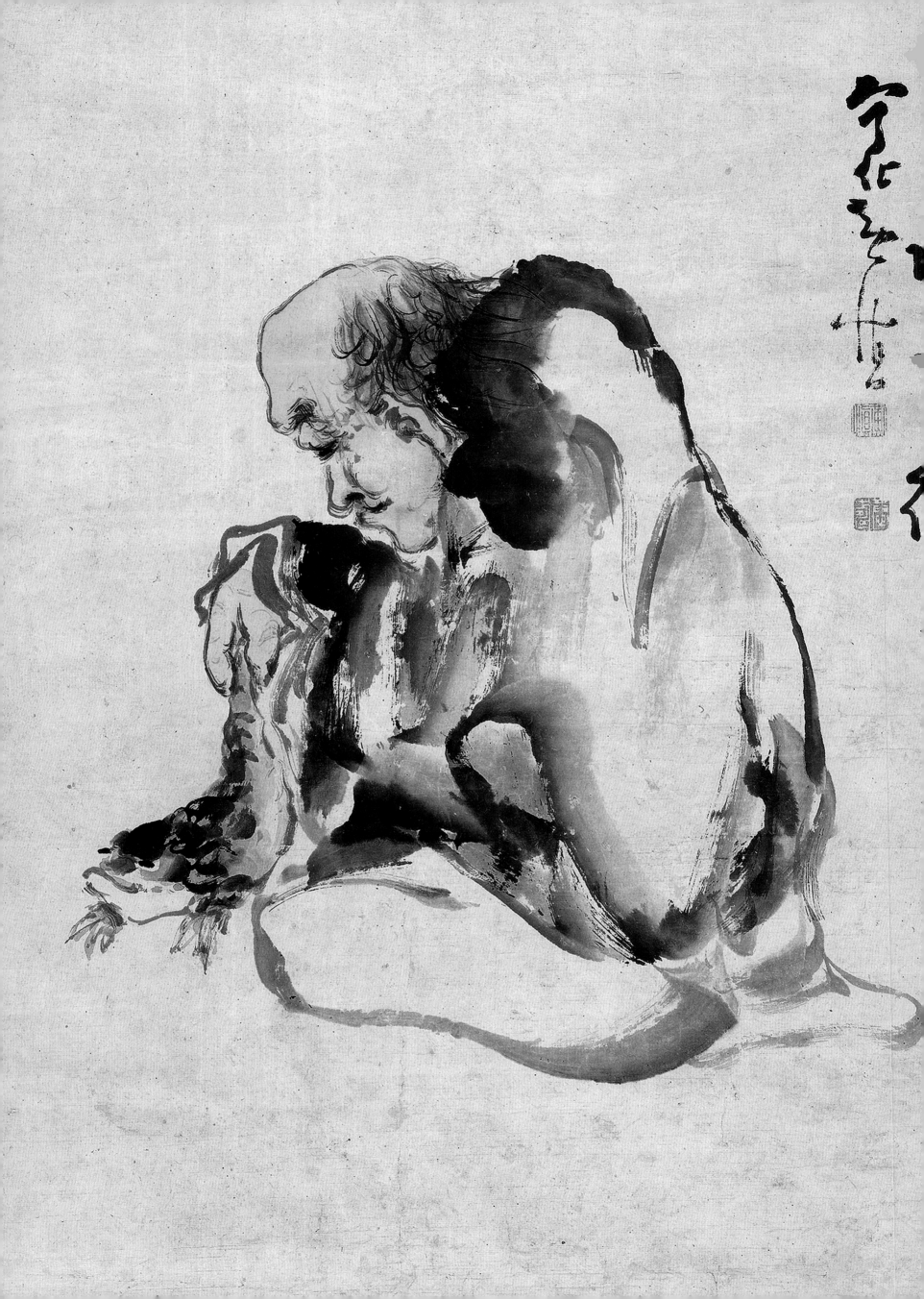

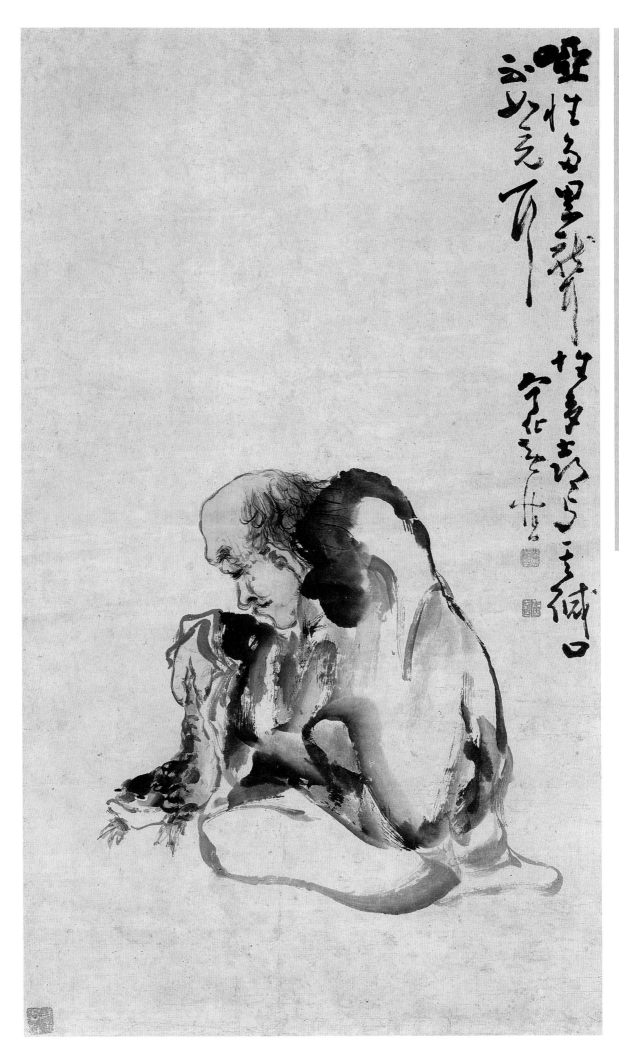

黄慎戏蟾图真迹鬻书

哑性多累，聋性多喜，与其缄口云如充耳宁化黄慎

刘海戏蟾图

轴　纸本　设色　年代不详

83cm×51.5cm

款识：宁化黄慎

钤印：黄慎（朱）、恭寿（白）

释文：哑性多累，聋性多喜。与其缄口，不如充耳。

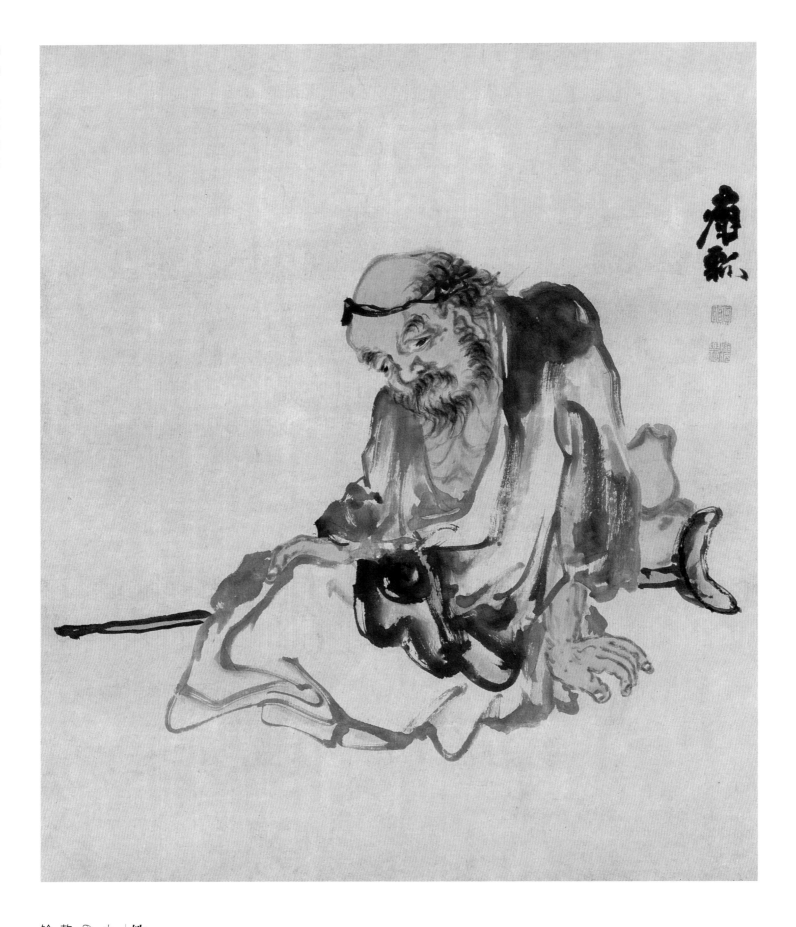

铁拐仙图

小帧　纸本　设色　年代不详

65.7cm×53.2cm

款识：瘦瓢

钤印：黄慎（朱）、瘦瓢（白）

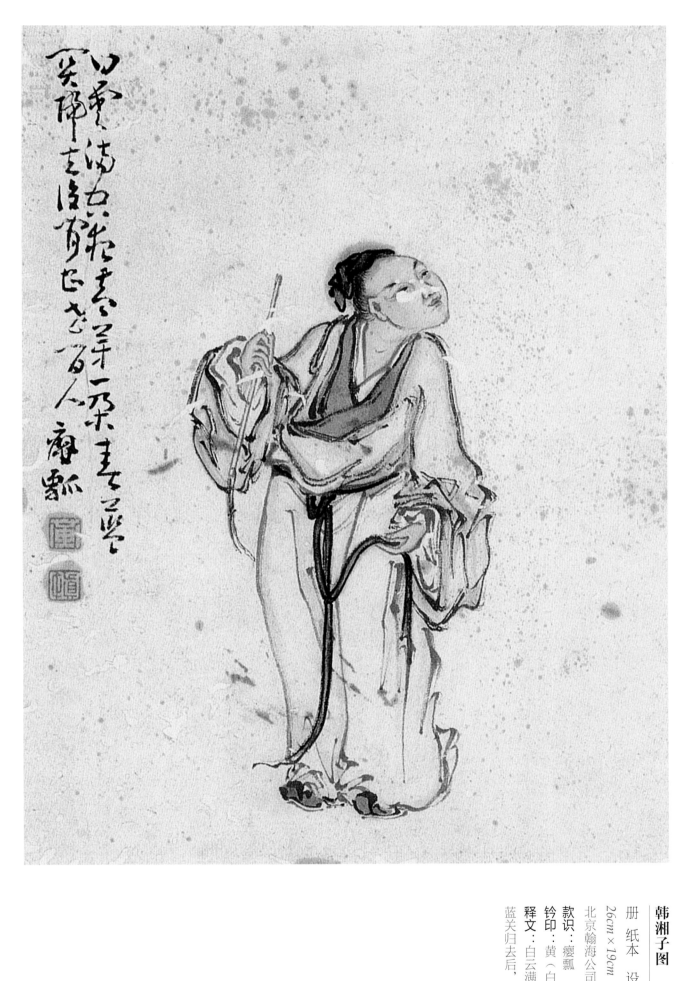

韩湘子图

册　纸本　设色　年代不详

26cm×19cm

北京翰海公司二〇〇〇年秋拍会影印

款识：瘿瓢

钤印：黄（白）、慎（朱）联珠印

释文：白云满空夜，青芽一朵春。
蓝关归去后，闲其世间人。

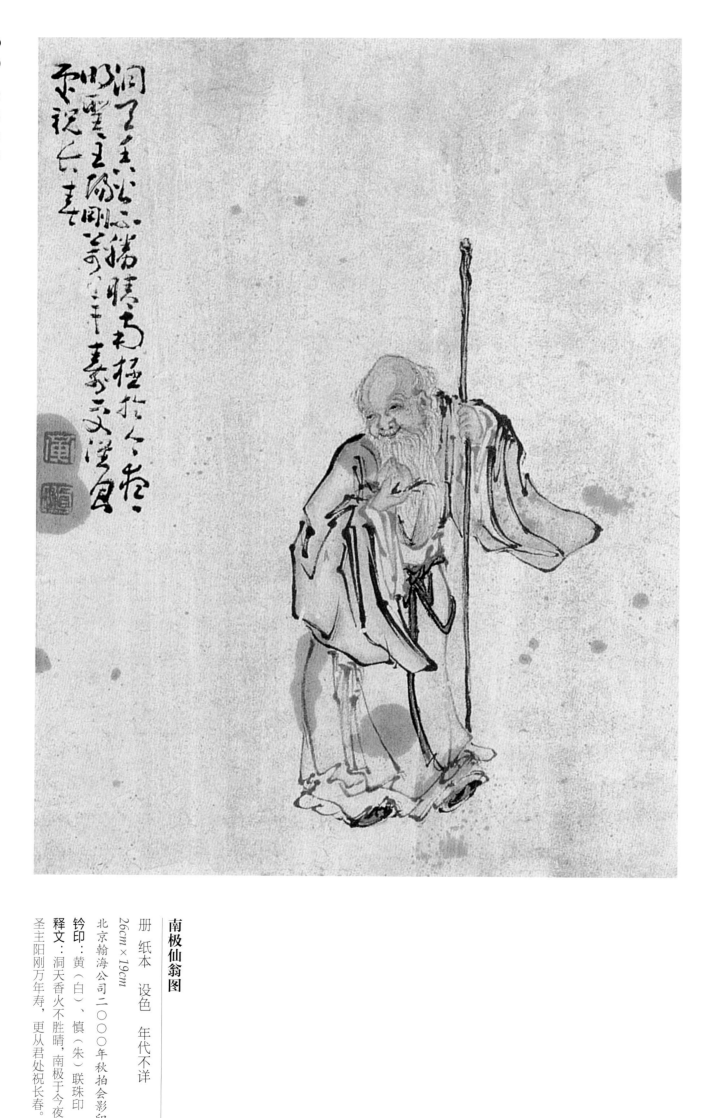

南极仙翁图

册　纸本　设色　年代不详

26cm×19cm

北京翰海公司二〇〇〇年秋拍会影印

钤印：黄（白）、慎（朱）联珠印

释文：洞天香火不胜晴，南极于今夜夜明。圣主阳刚万年寿，更从君处祝长春。

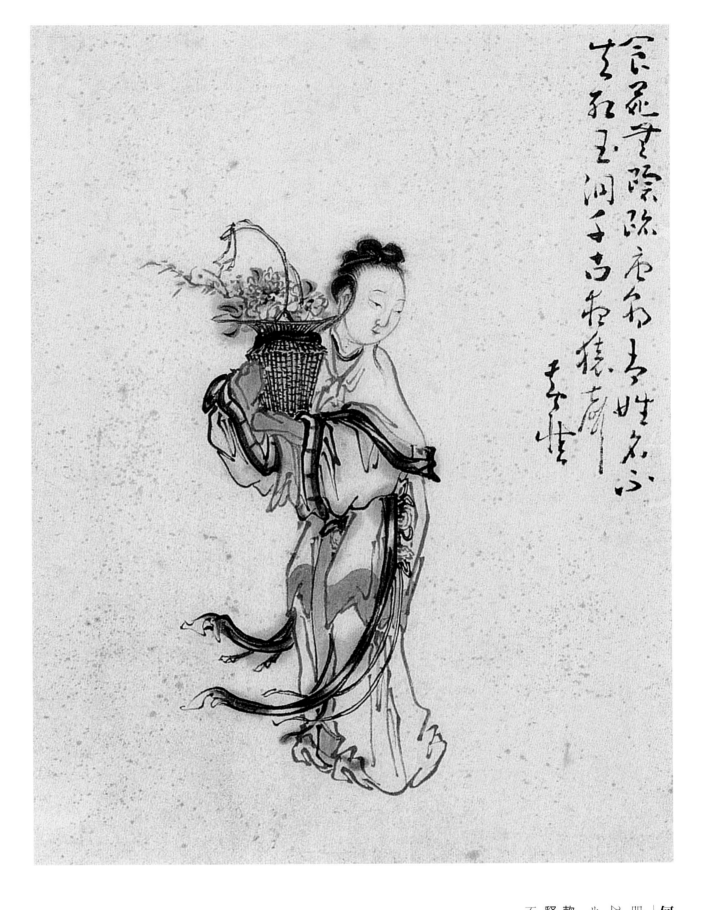

何仙姑图

册　纸本　设色　年代不详

26cm×19cm

北京翰海公司二〇〇〇年秋拍会影印

款识：黄慎

释文：食花无踪迹，唐朝有姓名。

不生红玉洞，千古夜猿声。

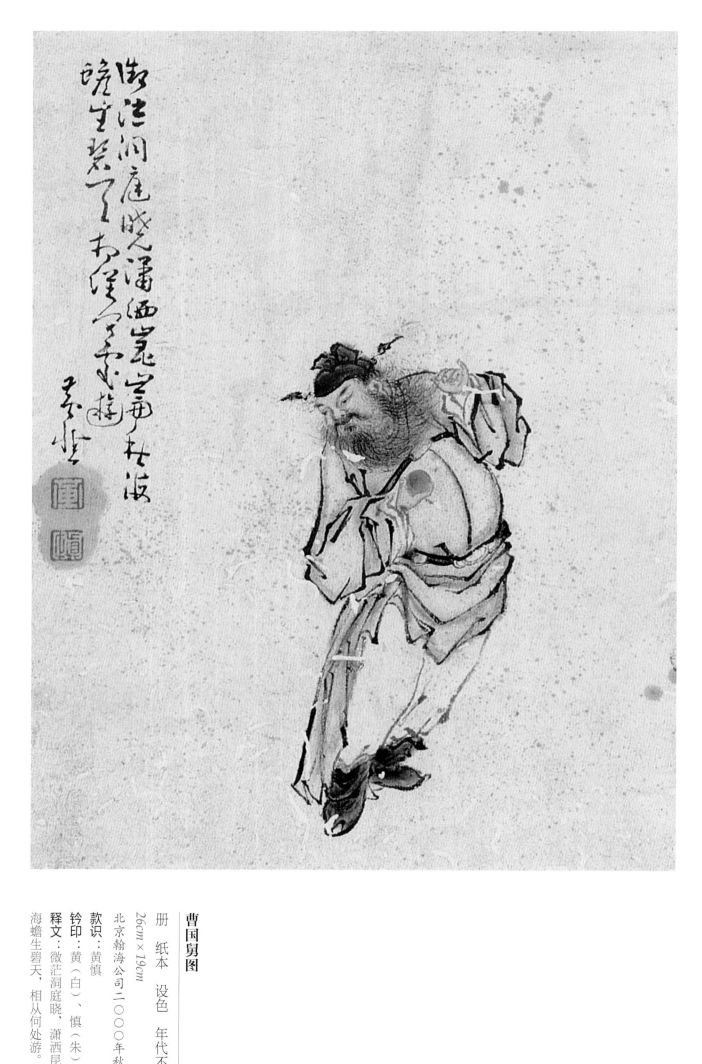

曹国舅图

册　纸本　设色　年代不详

26cm×19cm

北京翰海公司二〇〇〇年秋拍会影印

款识：黄慎

钤印：黄（白）、慎（朱）联珠印

释文：微茫洞庭晓，潇洒昆仑秋。

海蟾生碧天，相从何处游。

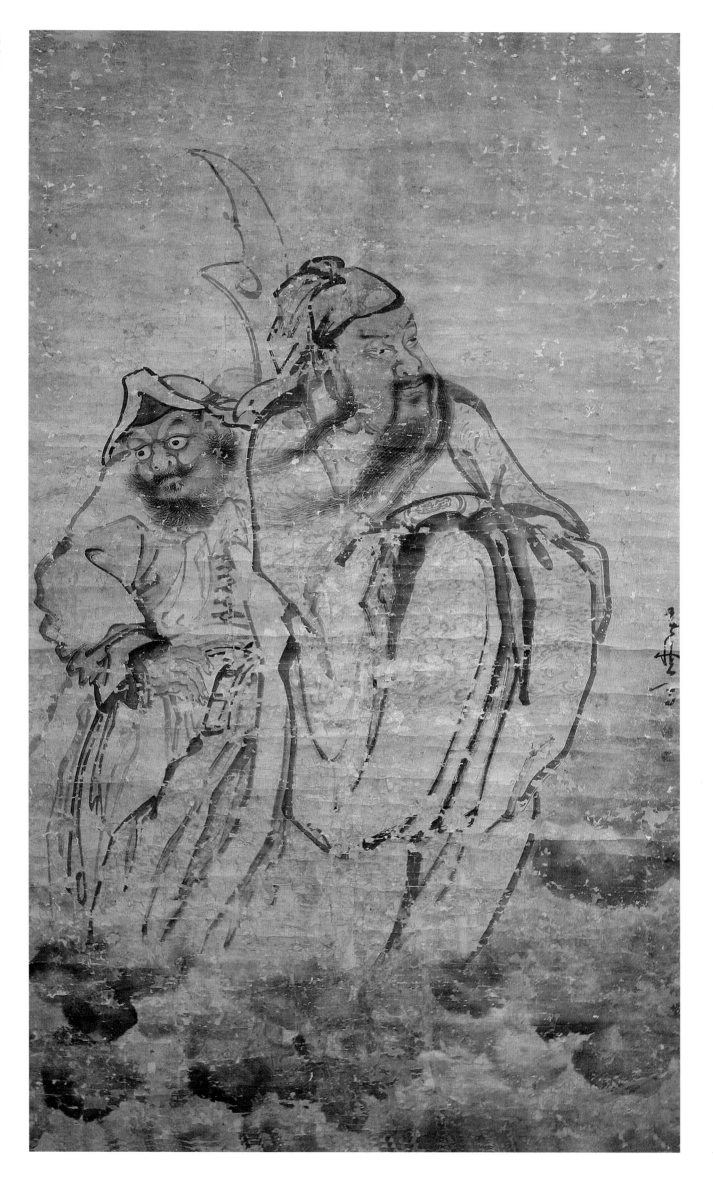

关公图

轴　纸本　设色　年代不详

160cm×88cm

宁化县博物馆藏

款识：黄慎写

钤印：黄慎（朱）、恭寿（白）

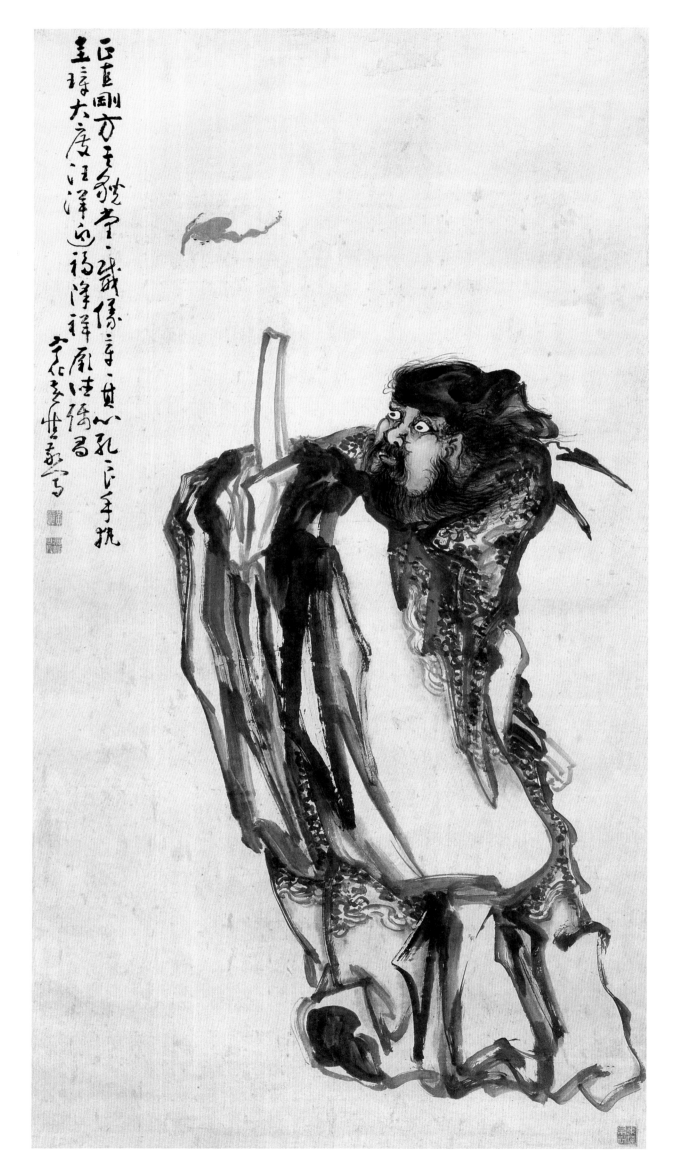

钟馗招福图

大轴　纸本　设色　年代不详

195cm×104cm

翰海公司二〇〇六年春拍会影印

款识：宁化黄慎敬写

钤印：黄慎（白）、瘿瓢山人（白）

释文：正直刚方，其貌堂堂。威仪章章，其心孔良。手执圭璋，大度汪洋。迎福降祥，厥德弥昌。

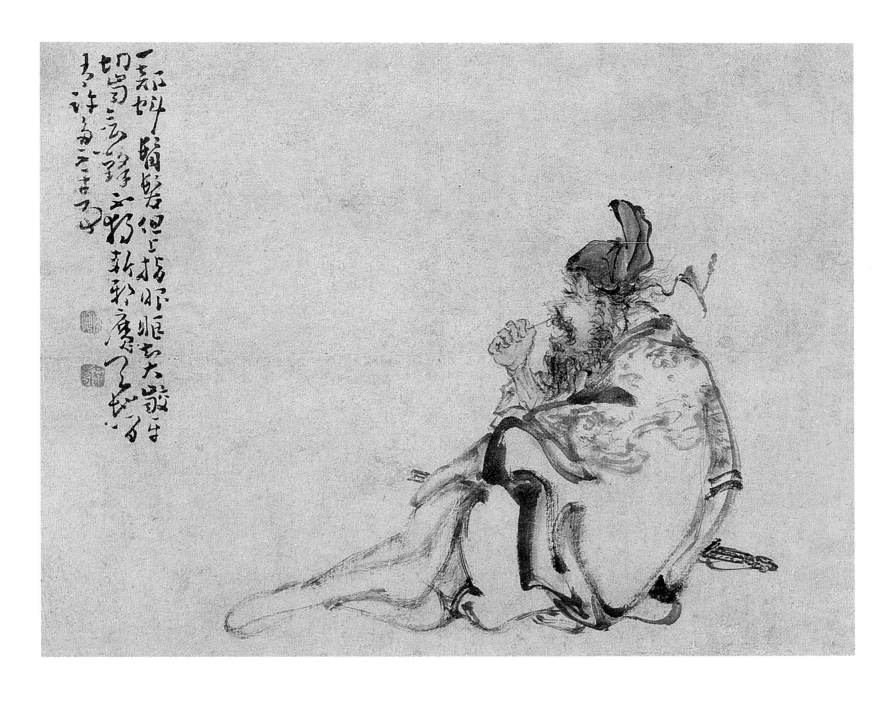

钟馗剔牙图

册 纸本 设色 乾隆十五年（一七五〇）

钤印：黄慎（白）、恭寿（朱）

释文：一部虬髯发，但上指眼眶。知大（他）咬牙切齿，剑锋不独斩邪魔。天地间，有许多不平事。

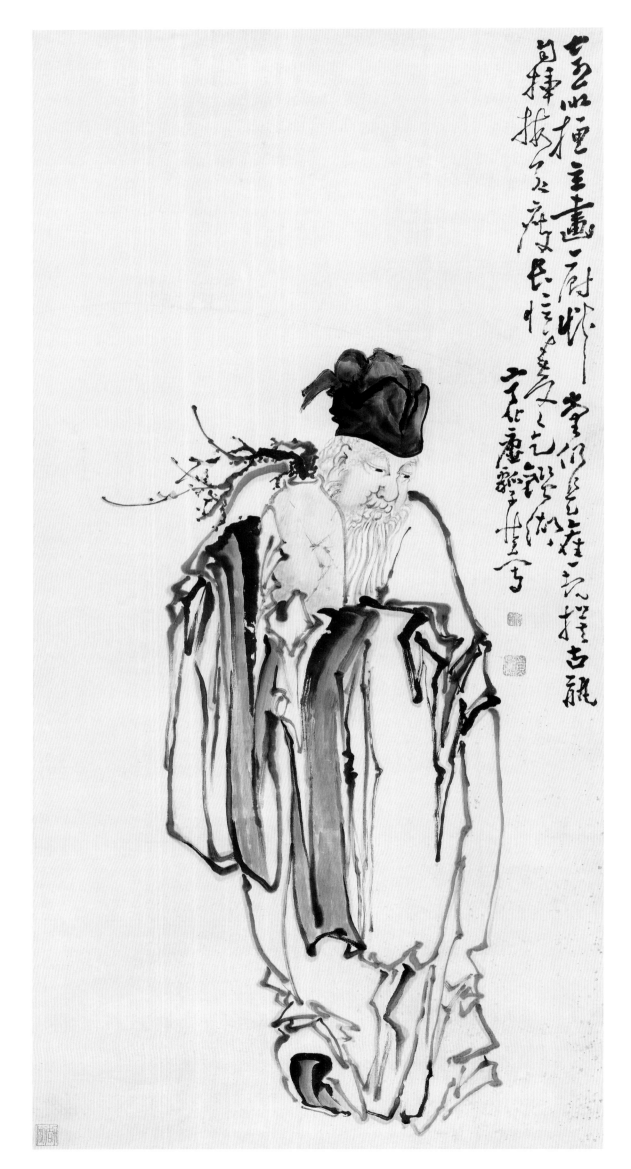

老叟瓶梅图

轴　纸本　设色　年代不详

131cm×65cm

款识：宁化瘦瓢子慎写

钤印：黄慎（白）、恭寿（白）

释文：寄取桓玄画一厨，草堂仍是旧规模。古瓶自插梅花瘦，长忆春风乞鉴湖。

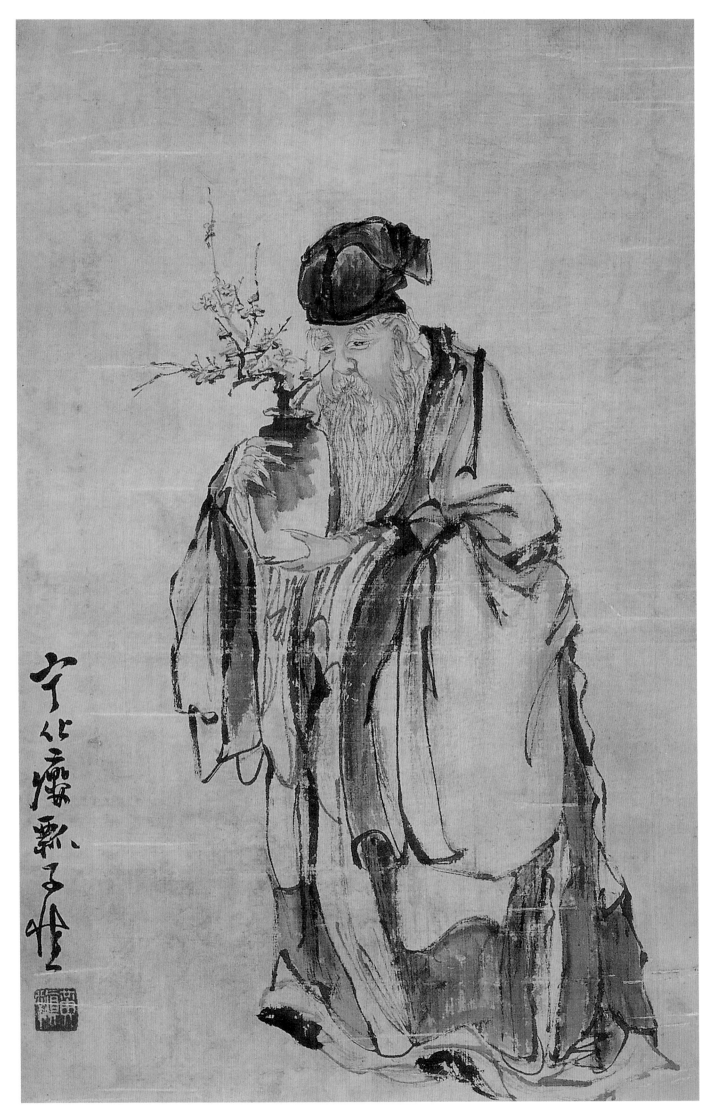

老叟瓶梅图

小帧　纸本　设色　年代不详

59cm×36cm

款识：宁化瘦瓢子慎

钤印：黄慎（白）

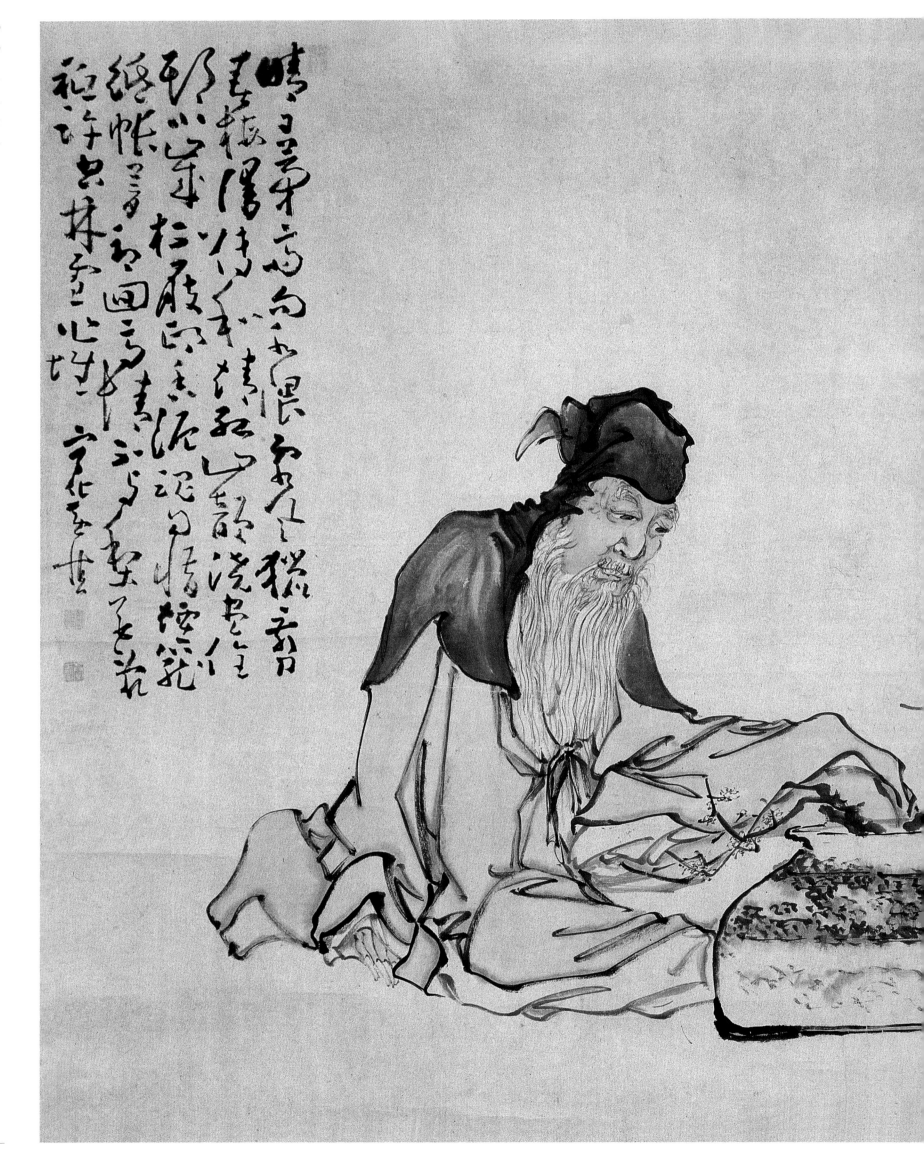

林和靖爱梅图

横轴　纸本　设色　年代不详

94.3cm×110.1cm

南京博物院藏

款识：宁化黄慎

钤印：黄慎（朱）、恭寿（白）

释文：晴日茅斋向水隈，霜风猎猎剪春梅。漫传和靖孤山韵，浇尽佺期小岁杯。展印香泥魂自惜，烟笼纸帐梦初回。高情不与梨花乱，只许空林雪作堆。

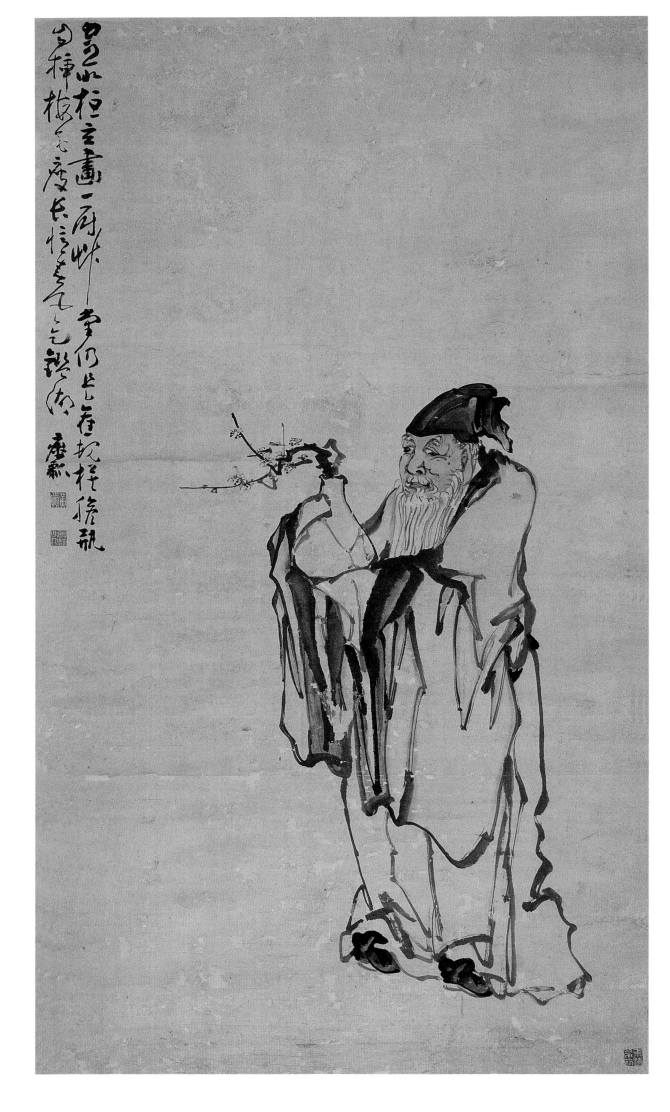

老叟瓶梅图

大轴　纸本　设色　年代不详

178cm×95cm

款识：宁化瘿瓢子慎

钤印：黄慎（白）、东海布衣（白文压角章）

释文：寄取桓玄画一厨，草堂仍是旧规模。胆瓶自插梅花瘦，长忆春风乞鉴湖。

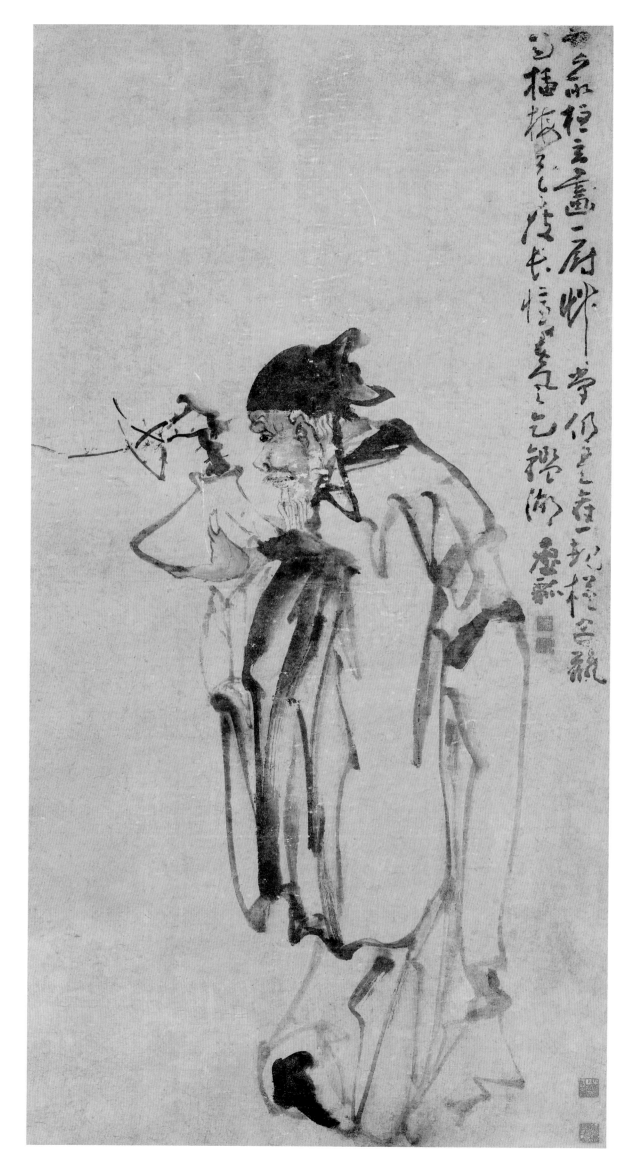

老叟瓶梅图

轴　纸本　设色　年代不详

116cm×57.5cm

款识：瘿瓢

钤印：黄慎（白）、瘿瓢（白）

释文：寄取桓玄画一厨，草堂仍是旧规模。胆瓶自插梅花瘦，长忆春风乙鉴湖。

老叟瓶梅图

轴　纸本　设色　年代不详

85cm×34cm

款识：瘿瓢

钤印：黄慎（朱）、恭寿（白）

释文：临水一枝春信早，照人千树雪同心。

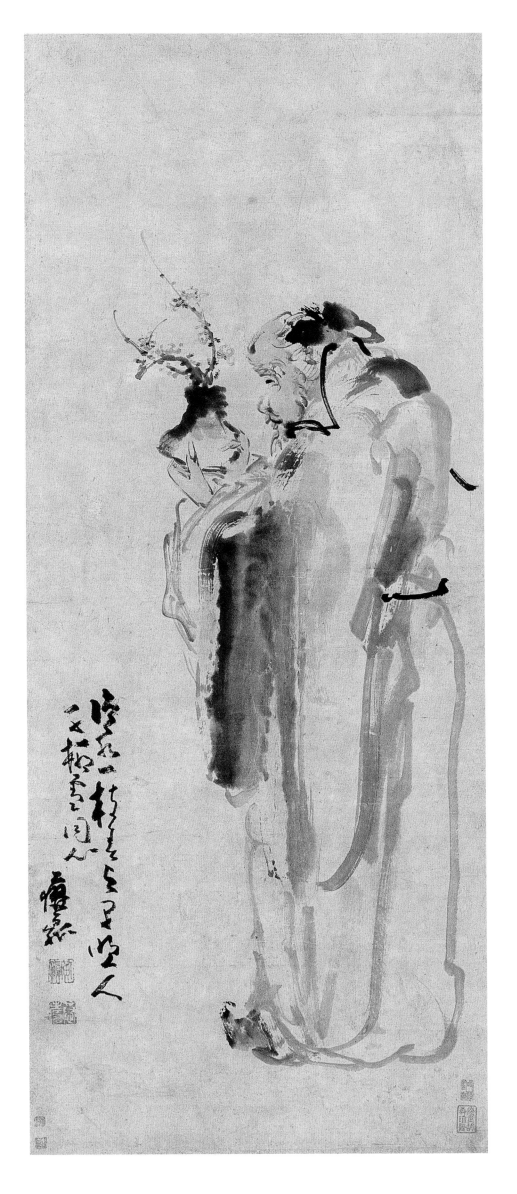

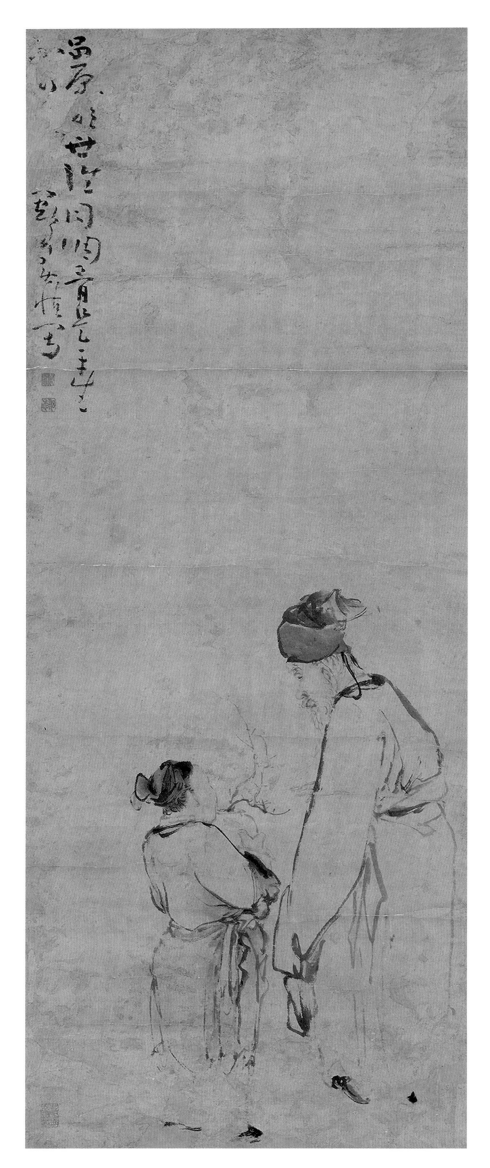

品梅图

轴　纸本　设色　年代不详

109cm×41cm

款识：闽中黄慎写

钤印：黄慎（白）、躬懋（朱）

释文：品原绝世谁同调？骨是平生不可人。

（此诗句作者系黄慎同郡上杭县前辈诗人刘琅〈鳌石〉）

老叟瓶梅图

轴　纸本　淡色　年代不详

132cm×48cm

款识：瘦瓢子慎写

钤印：黄慎（朱）、恭寿（白）东海布衣（白文压角章）

释文：寄取桓玄画一厨，草堂仍是旧规模。胆瓶自插梅花瘦，长忆春风乞鉴湖。

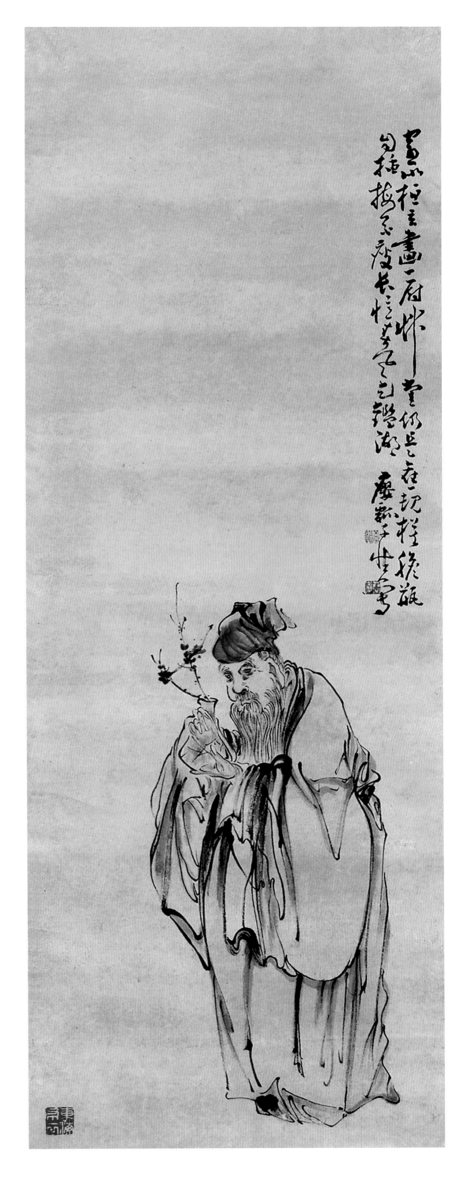

采茶图

轴　纸本　设色　年代不详

91cm×35cm

首都博物馆藏

款识：慎

钤印：黄慎印（白）、恭寿（朱）

释文：红尘飞不到山家，自采峰头玉女茶。归去溪云携满袖，晓风吹乱碧桃花。

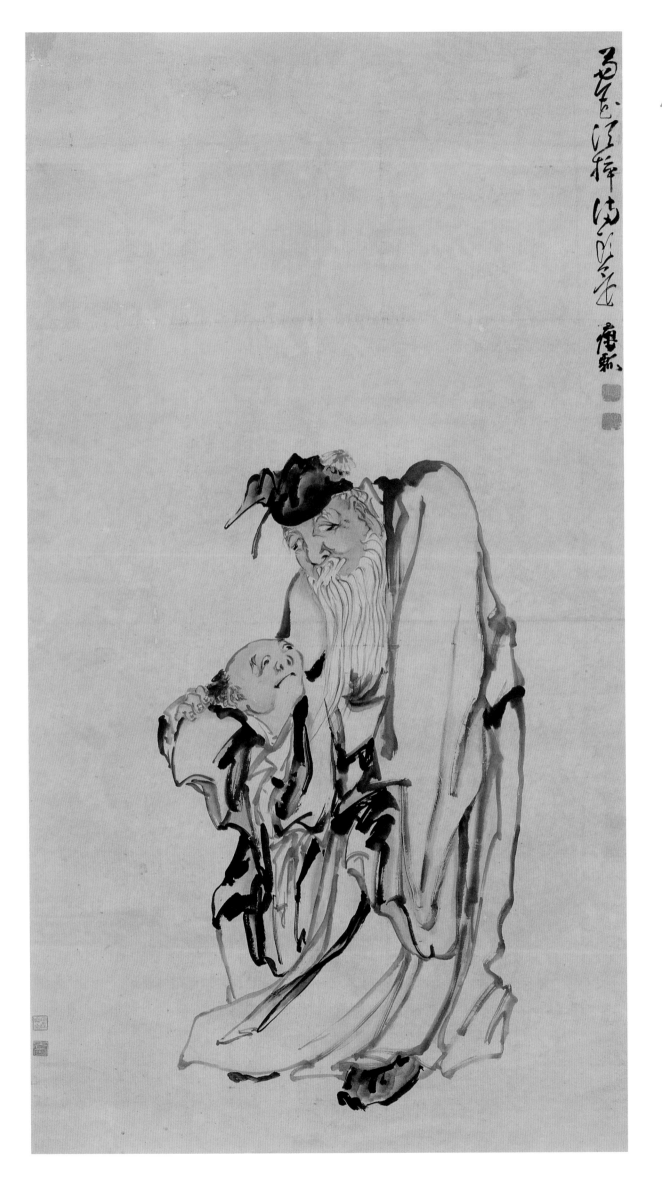

老叟簪菊图

大轴　纸本　设色　年代不详

174cm×92cm

款识：瘿瓢

钤印：黄慎（白）、瘿瓢（白）

释文：菊花须插满头还。

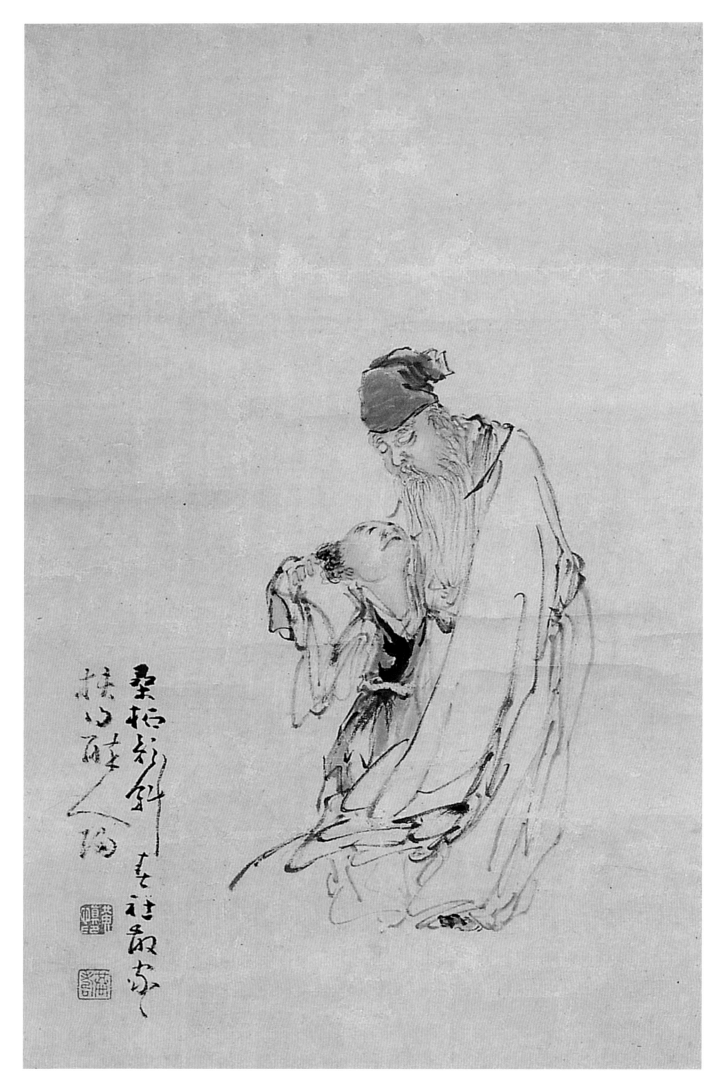

老叟醉归图

轴 纸本 设色 年代不详

钤印：黄慎印（白）、恭寿（朱）

释文：桑柘影斜春社散，家家扶得醉人归。

（此是唐人张演诗《社日》中末联）

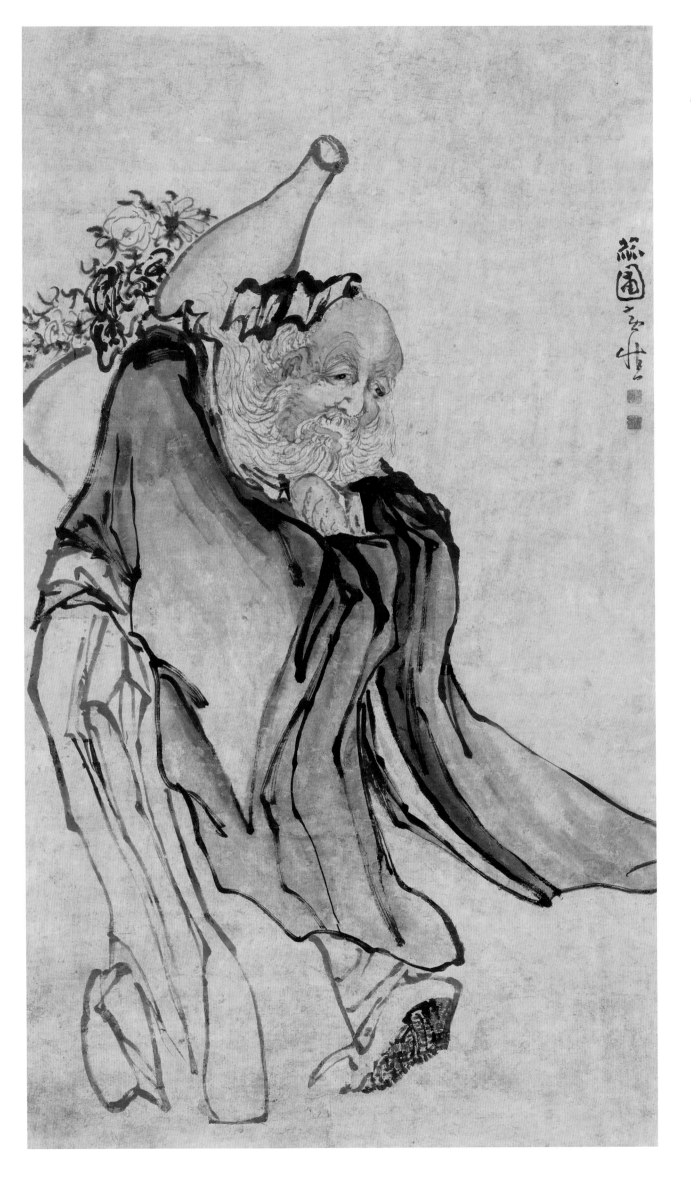

老翁采药图

轴　纸本　设色　年代不详

130cm×70.5cm

款识：瘿瓢黄慎

钤印：黄慎（朱）、恭寿（白）

采芝老叟图

轴 纸本 设色 年代不详

114cm×54cm

款识：瘿瓢黄慎

钤印：黄慎（白）瘿瓢山人（白）

释文：采芝何处未归来，白云满地无人扫。

（此题词系北宋初诗人魏野《寻隐者不遇》中诗句）

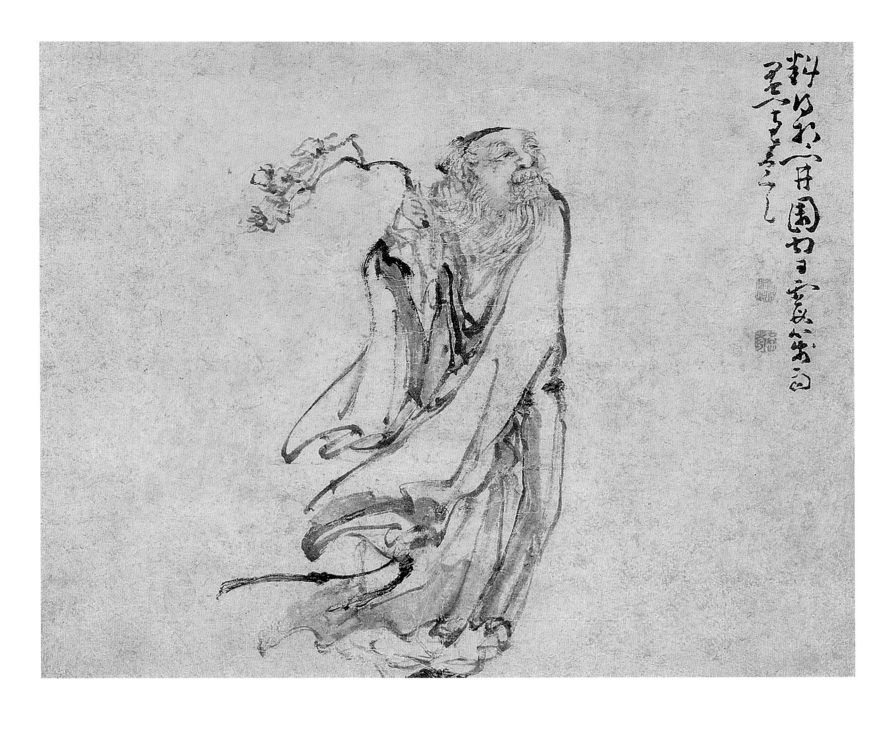

老叟执花图

册　纸本　设色　乾隆十五年（一七五〇）

钤印：黄慎（白）、恭寿（朱）

释文：料得将开园内日，霞笺雨墨写青天。

教子图

册　纸本　设色　乾隆二十八年（一七六三）

27cm×34.7cm

钤印：恭寿（白）

释文：教子尤勤老著书。

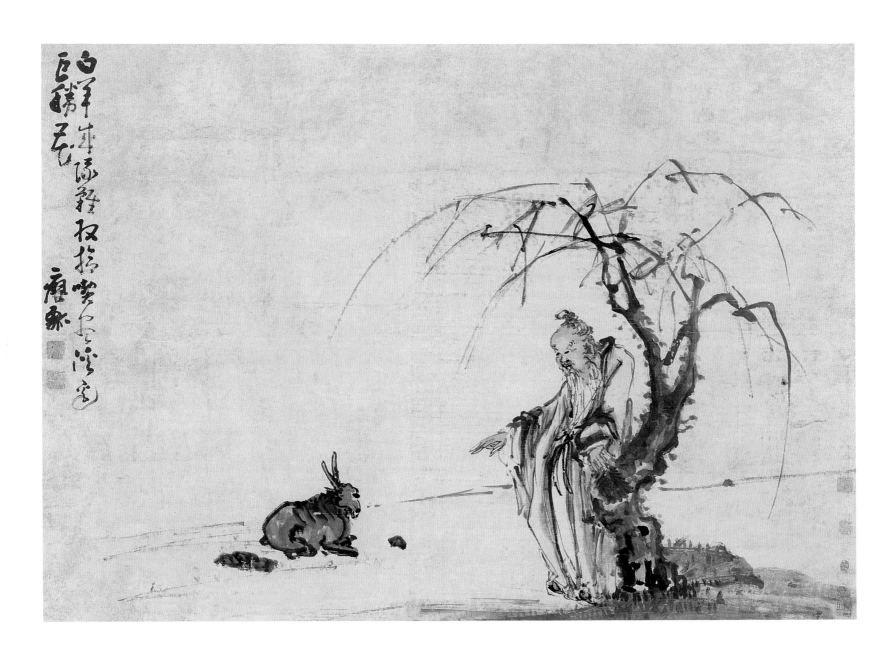

老叟叱羊图

横披　纸本　设色　年代不详

87cm×121cm

款识：瘿瓢

钤印：黄慎（白）、恭寿（白）

释文：白羊成队难收拾，喫尽溪边巨胜花。

伯牙学琴图

横轴　纸本　设色　年代不详

93cm×126cm

中国嘉德公司二〇〇一年春拍会影印

款识：瘿瓢

钤印：黄慎（白）、瘿瓢（白）、东海布衣（白）

释文：攫之幽然，如水赴谷。释之萧然，如脱木叶。

按之噫然，应指而长。言者似君，置之栩然遗形。

而不言者似仆。

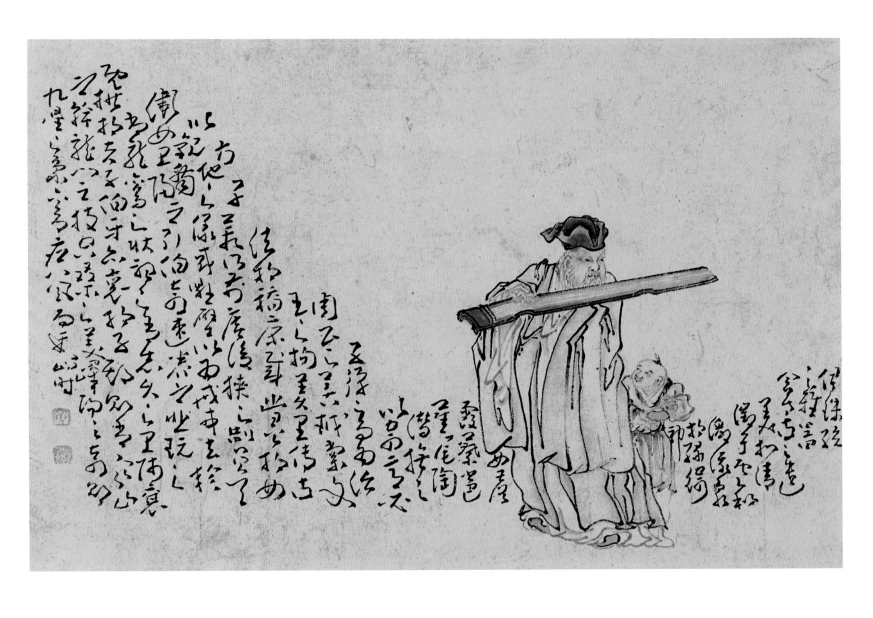

老叟操琴图

册　纸本　设色　年代不详

21.5cm×31cm

钤印：黄（朱）、慎（白）

释文：伊珠弦之雅器，含太古之遗美。扣清徵于云和，激流泉于绿绮。神女落霞，蔡邕蕉（焦）尾。陶潜抚之以寄意，宓子弹之而为治。周公之美越棠（裳），文王之拘姜里。传古法扬褒康哉，昔公扬如子。若乃前广后狭之制，圆天方地之仪。或悬壁以为戒，或去轸以观备。卫女卫归之引，伯奇速养之曲。玩之当"龙鸾之状，听之当志久之卫师襄既拱扬夫子，伯牙亦褒扬子期。则当寒山之干，龙门之枝；空桑之美，峄阳之奇。则九星之象，六命应八风而和四时。

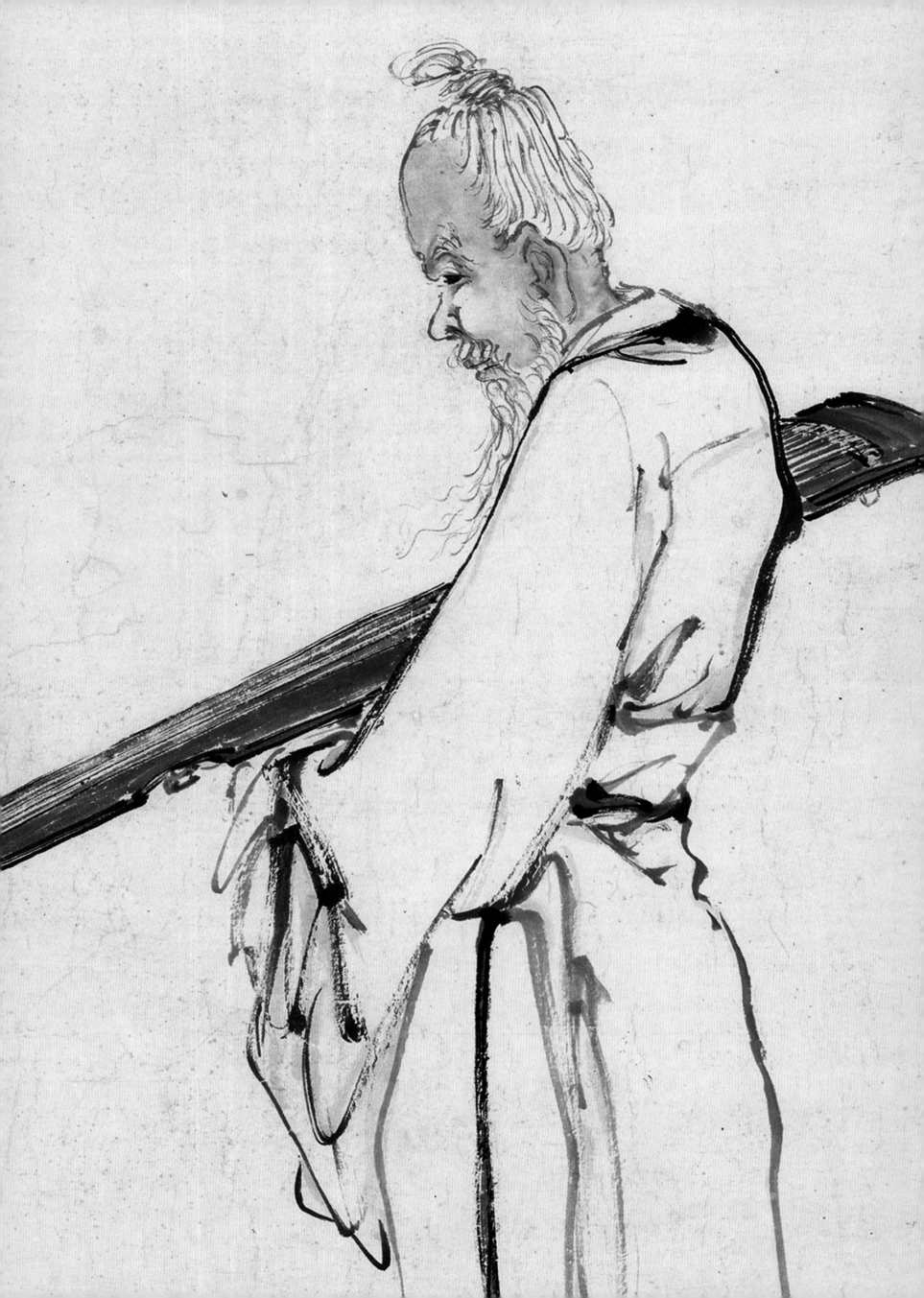

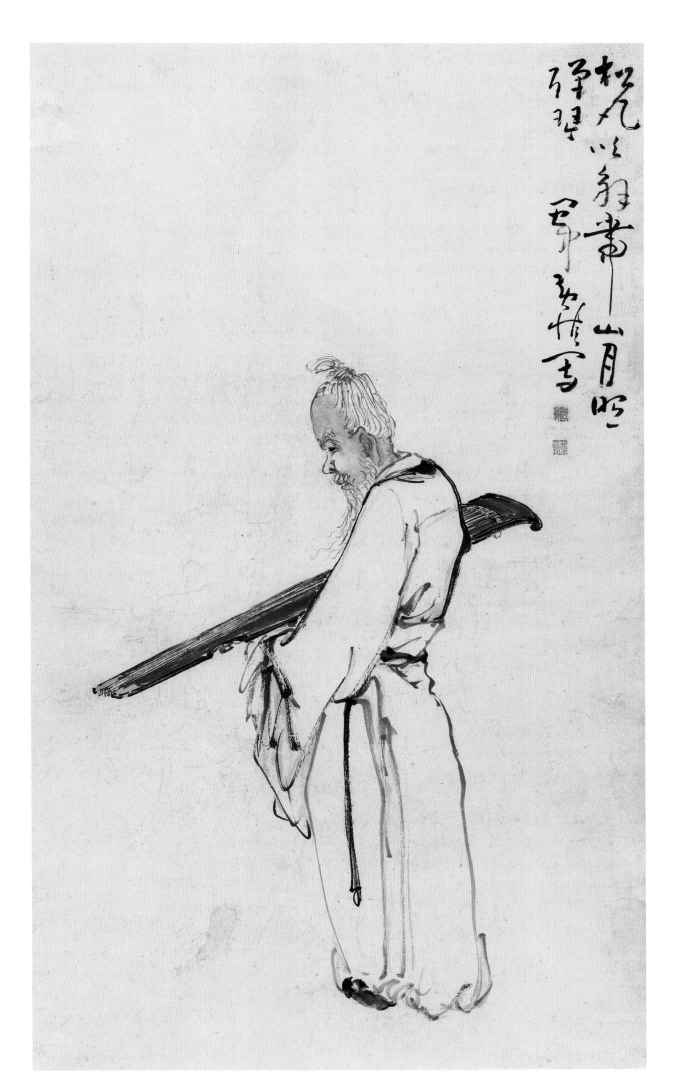

捧琴老叟图

轴　纸本　设色　年代不详

92cm×54.3cm

扬州徐笠樵藏

款识：闽中黄慎写

钤印：慎（白）、放亭（朱）

释文：松风吹解带，山月照弹琴。

（此是盛唐大诗人王维五律《酬张少府》之颈联）

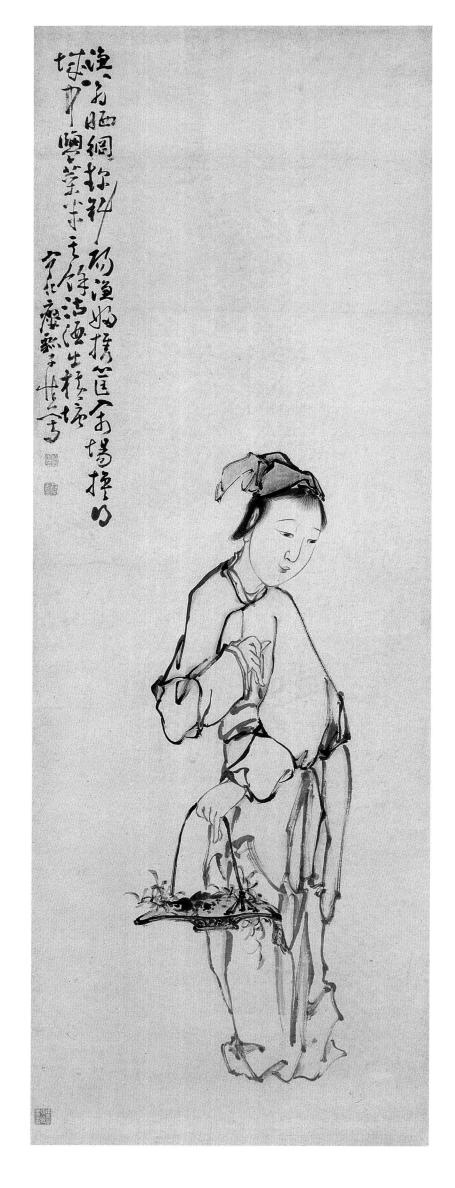

渔妇携鱼篮图

轴　纸本　设色　年代不详

138cm×48.4cm

天津市艺术博物馆藏

款识：宁化瘿瓢子慎写

钤印：黄慎（朱）、恭寿（白）

释文：渔翁晒网趁斜阳，渔妇携筐人市场。换得城中盐菜米，其余沽酒出横塘。

渔父渔女图

轴　绢本　设色　年代不详

120cm×59.8cm

辽宁省博物馆藏

款识：宁化瘿瓢子慎

钤印：黄慎（白）、瘿瓢（朱）

释文：忆昔鳌湖湖上住，湖边常泊舟无数。舟中有女正少年，皎若芙蓉沐朝露。时悄画眉黄未了，手持双桨疑相恼。春来又唤打鱼围，打得金鳞喜正肥。照影无言只自怜，自怜欲倩谁调护？春花春柳处处同，十五十六闲教度。清晓黄昏风月生，往来惯逐双飞鹭。朝来又唤打鱼围，打得金鳞喜正肥。爱他吴女梳妆好，也学轻将螺黛扫。亲手携将市上去，卖钱买得胭脂归。妆罢舟横理棹忙，绿云春雾飘银塘。河洲忽听关关好，谁赋《周南》第一章？

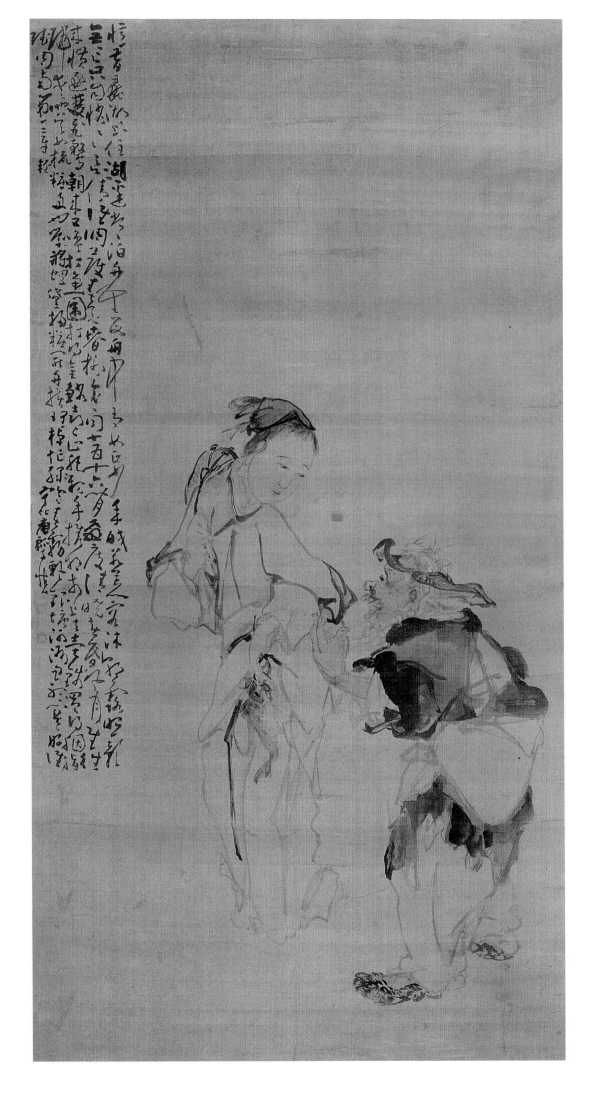

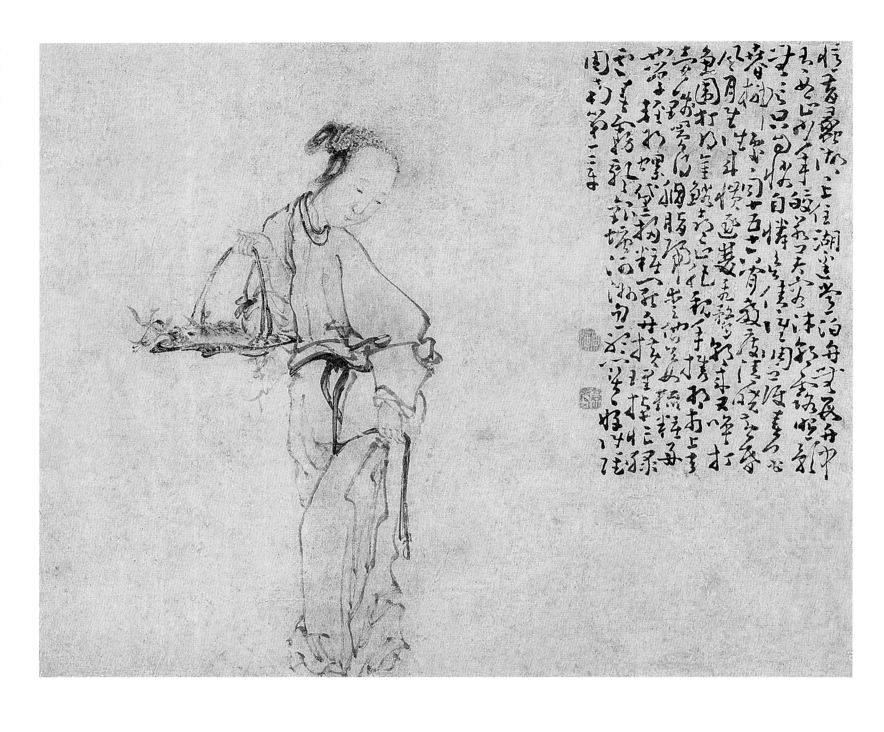

渔家少女图

册　纸本　设色　乾隆十五年（一七五〇）

23cm×29.5cm

钤印：黄慎（白）、恭寿（朱）

释文：忆昔蠡湖湖上住，湖边常泊舟无数。
舟中有女正少年，皎若芙蓉沐朝露。
照影无言只自怜，自怜欲倩谁调护？
春花春柳处处同，十五十六闲教度。
清晓黄昏风月生，往来惯逐双飞鹜。
朝来又唤打鱼围，打得金鳞喜正肥。
亲手携将市上去，卖钱买得胭脂归。
爱他吴女梳妆好，也学轻将螺黛扫。
妆罢舟横理棹忙，绿云春雾飘银塘。
河洲忽听关关好，谁赋《周南》第一章？

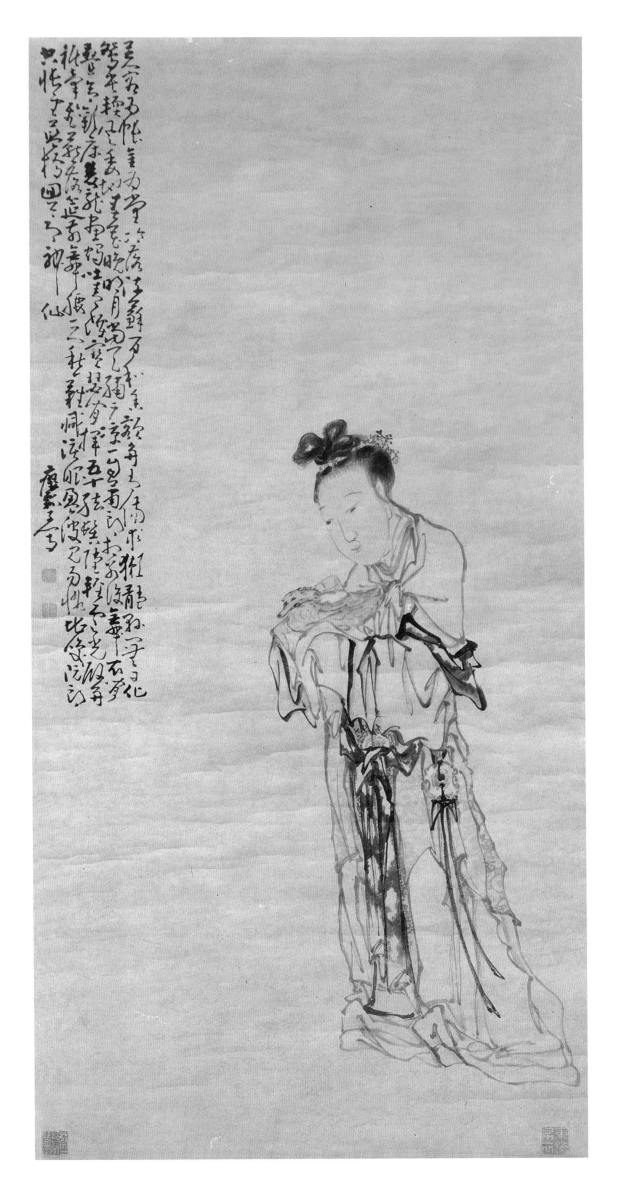

鸳盂仕女图

轴　纸本　设色　年代不详

132cm×64cm

河南省博物馆藏

款识：瘿瓢子写

钤印：黄慎（白）、瘿瓢（白）

释文：芙蓉为帐金为堂，冷落流苏百和香。额角有伤求獭髓，县门无日化鸳鸯。

辇风委地春花晚，明月当天绣户凉。一自萧郎相别后，舞衣闲叠合欢床。

双龙画烛吐青烟，宝瑟闲挥五十弦。鬂堕轻云光殿角，裾牵飞燕落筵前。

舞腰一尺愁难减，泪眼盈波见易怜。堪笑阮郎空帐望，蓝桥回首即神仙。

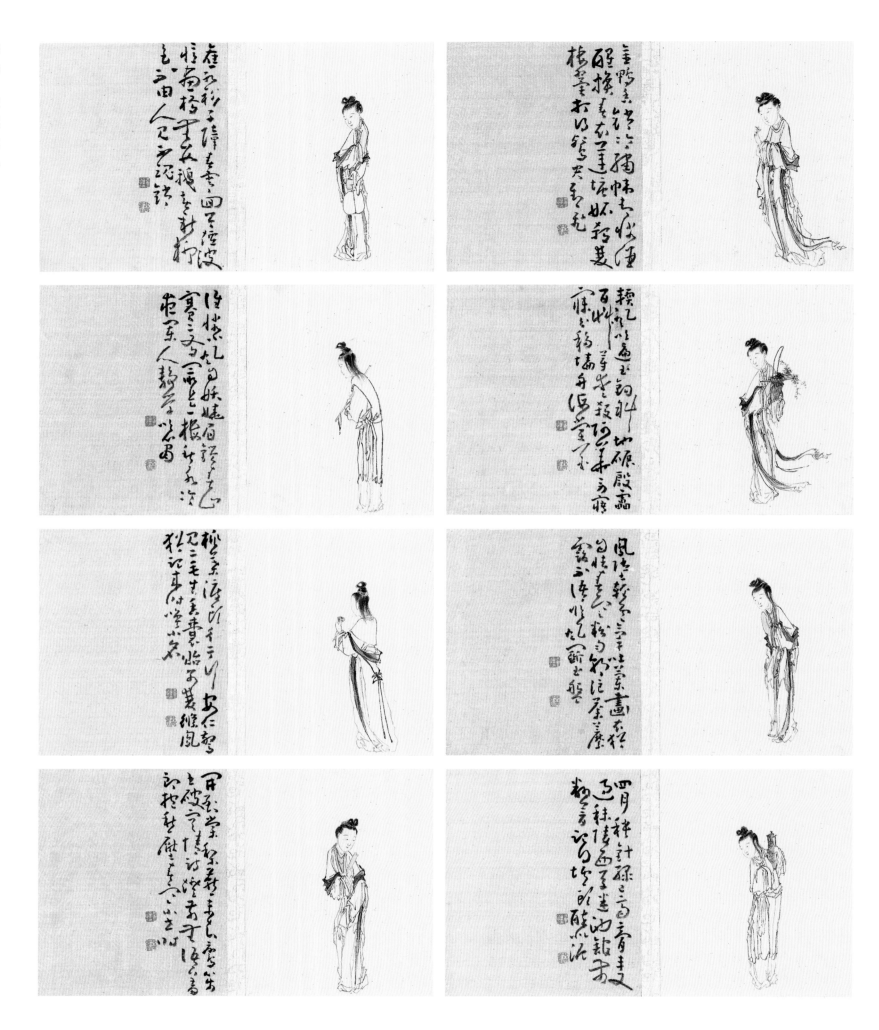

仕女图

册　纸本　设色　年代不详

25cm×20.5cm×20

杭州西泠印社二〇〇七年春拍会影印

钤印：黄慎印（白）、恭寿（朱）

释文：

金鸭香销冷绣帏，却怜酒醒换春衣。莲塘妬杀双栖翼，打得鸳鸯对对飞。

旧红衫子障春宵，回首烟波忆画桥。无数鹅黄新柳色，不由人见不魂销。

软风吹遍玉钩斜，地碾殷雷百草芽。分移墙角海棠（棠）花。

谁怜小凤自妖娆，眉锁春山赛二乔。最是一楼秋水冷，夜阑人静学吹箫。

凤堕轻云自吐兰，画衣犹自怯春寒。粉匀朝泪茶藤露，不语临风斗玉盘。

桃叶渡头行行，安仁惊见二毛生。香囊贻别双绦凤，犹记来时唤小名。

四月秧针绿已齐，膏车又过秣陵西。草迷池馆前翻（番）梦，记得垆头醉似泥。

开到棠梨燕未知，鸾笺书破定情诗。灯前无语羞郎抱，愁压春寒小立时。

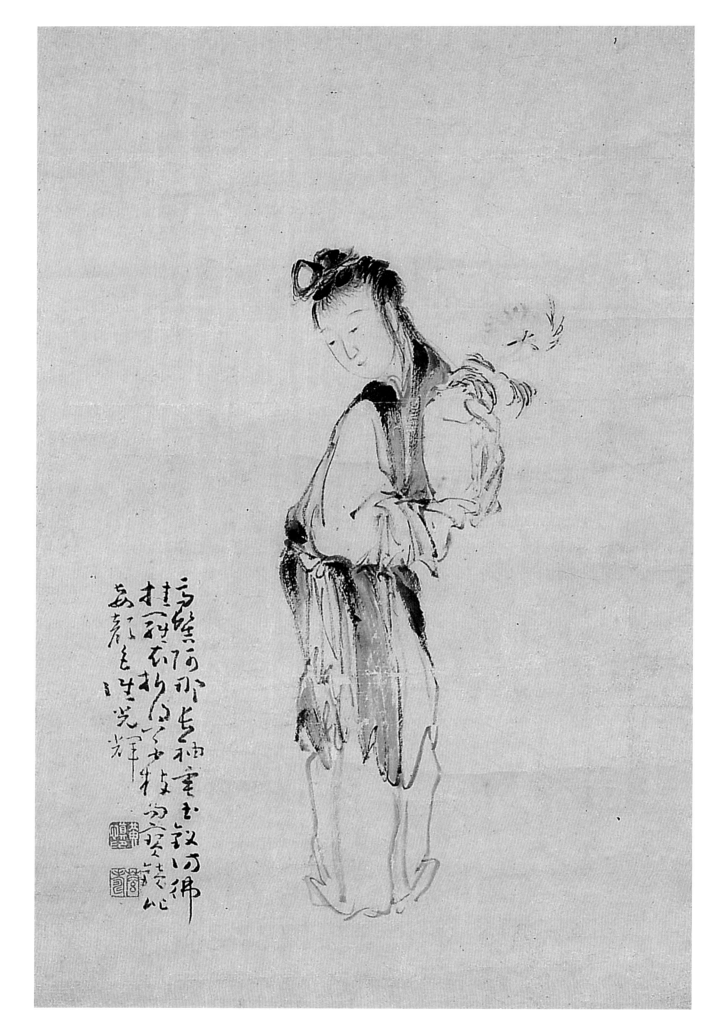

捧瓶花仕女图

小帧　纸本　设色　年代不详

42cm×27cm

钤印：黄慎印（白）、恭寿（朱）

释文：高髻阿那长袖垂、玉钗仿佛挂罗衣。折得花枝向宝镜，比妾颜色谁光辉？

渔翁图

大轴　纸本　设色　年代不详
230cm×115cm
款识：瘿瓢子慎
钤印：黄慎（白）、瘿瓢山人（白）
释文：篮内河鱼换酒钱，芦花被里醉孤眠。每逢风雨不归去，红蓼滩头泊钓船。

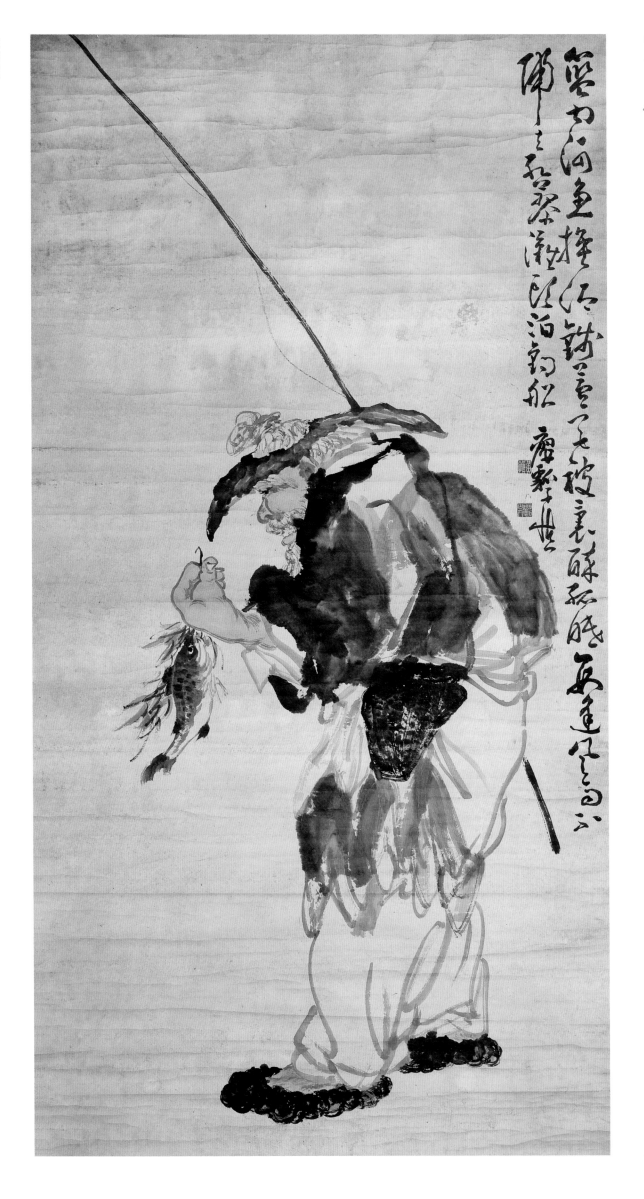

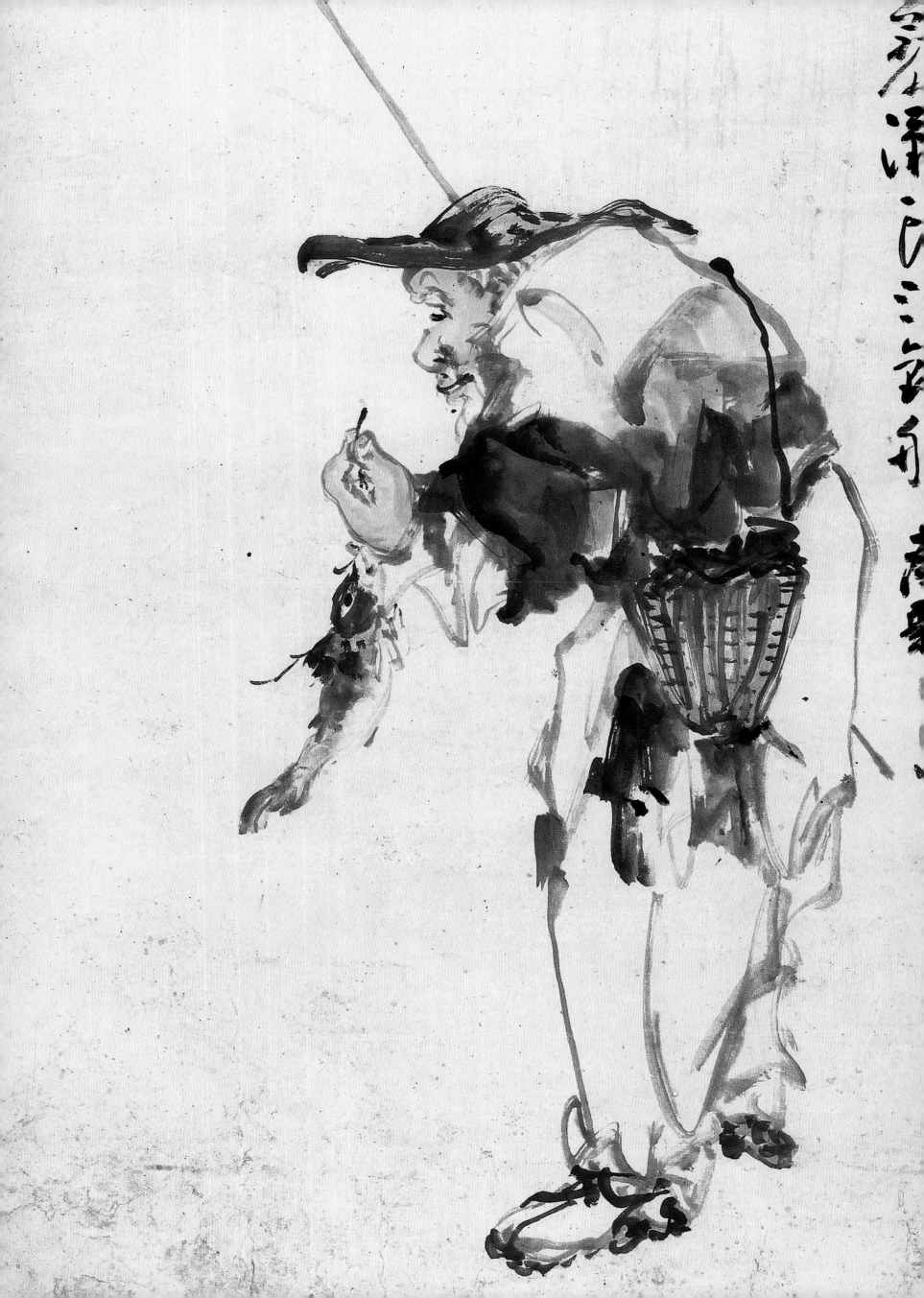

渔翁图

轴　纸本　设色　年代不详

113.3cm×59.6cm

款识：瘿瓢

钤印：黄慎（朱）、恭寿（白）

释文：篮内河鱼换酒钱，芦花被里醉孤眠。每逢风雨不归去，红蓼滩头泊钓船。

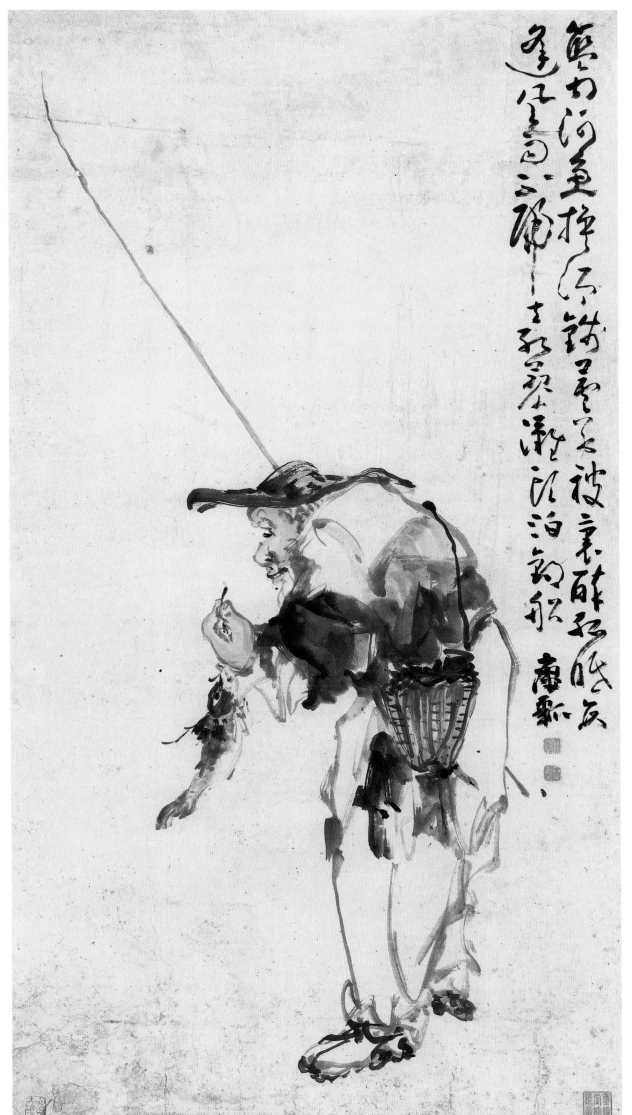

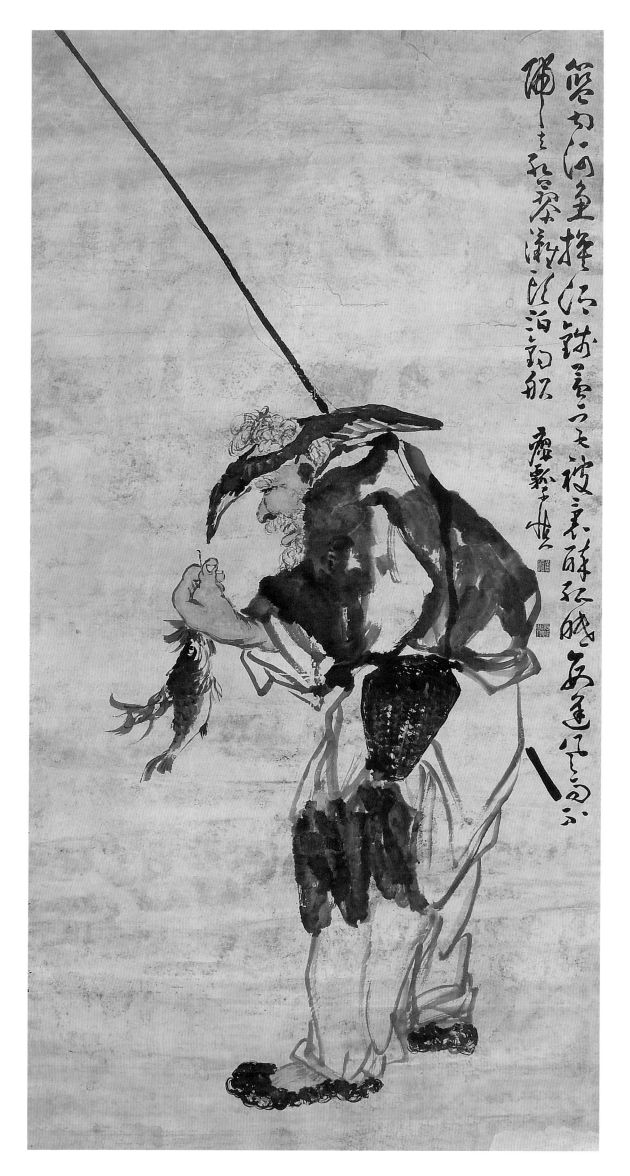

渔翁图

大轴　纸本　设色　年代不详

240cm×117cm

款识：瘿瓢子慎

钤印：黄慎（白）、瘿瓢山人（白）

释文：篮内河鱼换酒钱，芦花被里醉孤眠。每逢风雨不归去，红蓼滩头泊钓船。

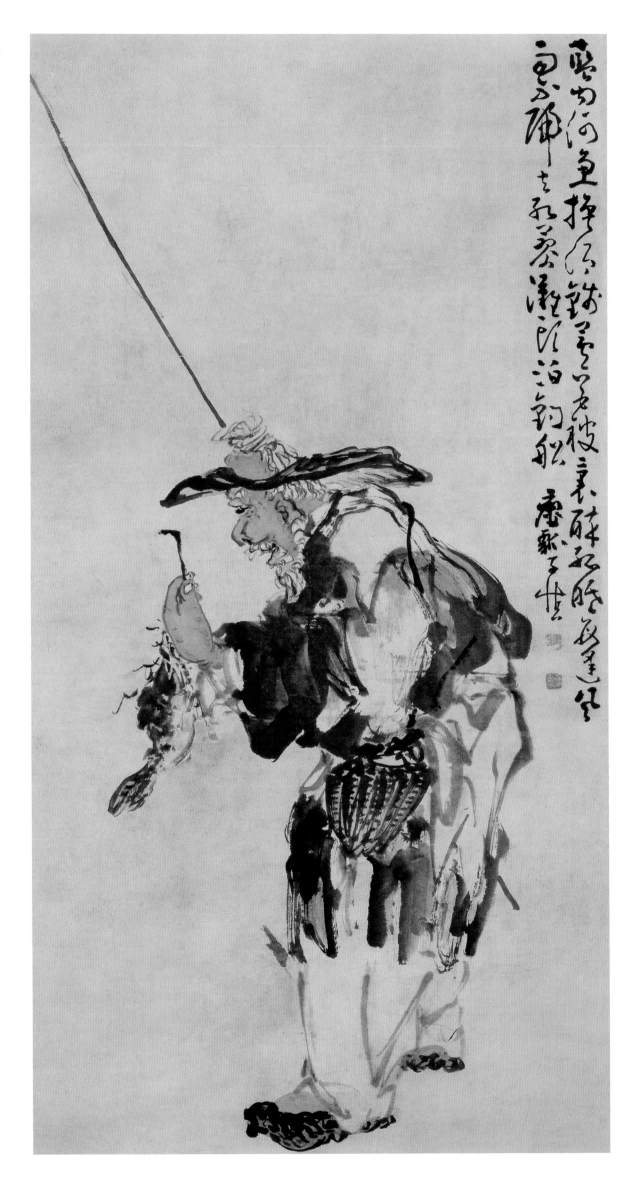

渔翁图

轴　纸本　设色　年代不详

118cm×59cm

款识：瘿瓢子慎

钤印：黄慎（白）、恭寿（白）

释文：篮内河鱼换酒钱，芦花被里醉孤眠。每逢风雨不归去，红蓼滩头泊钓船。

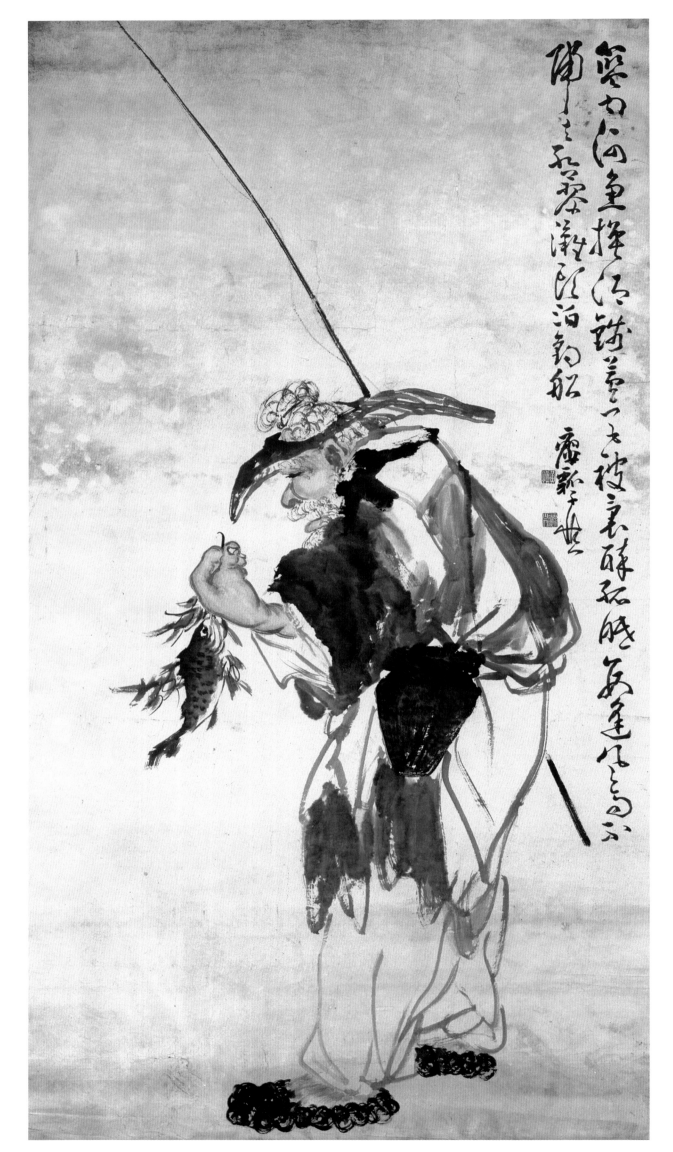

渔翁图

大轴　纸本　设色　年代不详

241cm×122cm

款识：瘿瓢子慎

钤印：黄慎（白）、瘿瓢山人（白）

释文：篮内河鱼换酒钱，芦花被里醉孤眠。

每逢风雨不归去，红蓼滩头泊钓船。

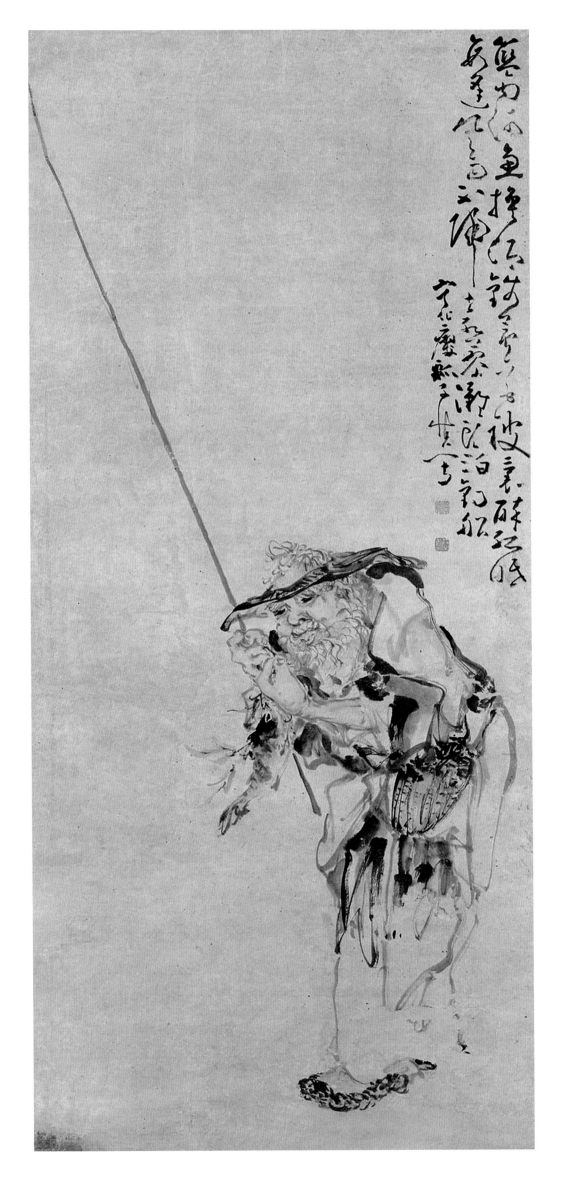

渔翁图

轴　纸本　淡色　年代不详

135.5cm×59cm

款识：宁化瘿瓢子慎写

钤印：黄慎（朱）、恭寿（白）

释文：篮内河鱼换酒钱，芦花被里醉孤眠。每逢风雨不归去，红蓼滩头泊钓船。

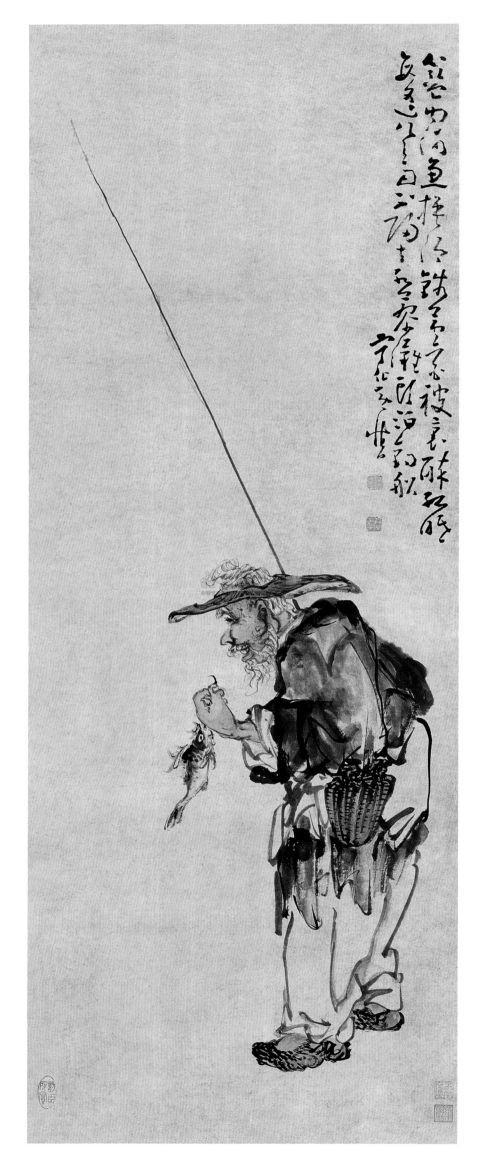

渔翁图

轴　纸本　设色　年代不详

123cm×47cm

款识：宁化黄慎

钤印：黄慎（朱）、恭寿（白）

释文：篮内河鱼换酒钱，芦花被里醉孤眠。每逢风雨不归去，红蓼滩头泊钓船。

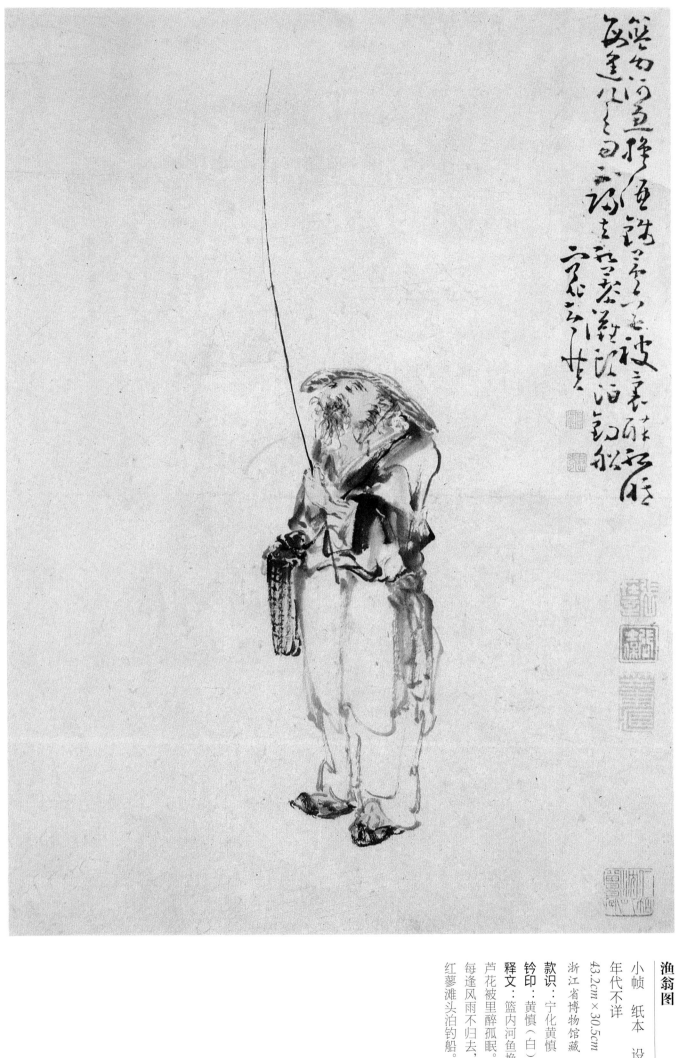

渔翁图

小帧　纸本　设色

年代不详

43.2cm×30.5cm

浙江省博物馆藏

款识：宁化黄慎

钤印：黄慎（白）、恭寿（朱）

释文：篮内河鱼换酒钱，

芦花被里醉孤眠。

每逢风雨不归去，

红蓼滩头泊钓船。

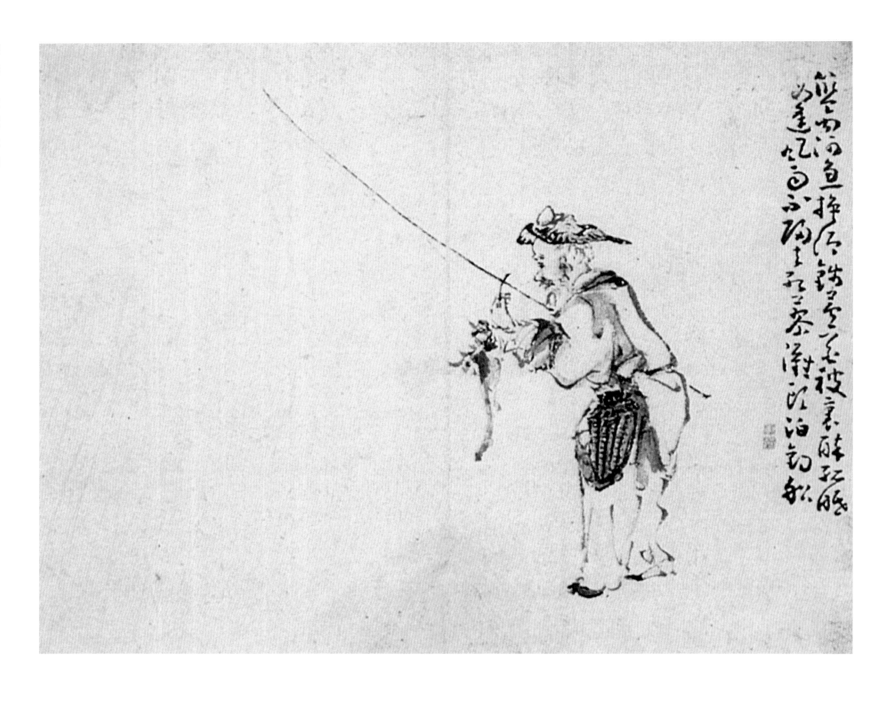

渔翁图

册　纸本　设色　乾隆二十八年（一七六三）

27cm×34.7cm

钤印：黄慎（白）、恭寿（白）

释文：篮内河鱼换酒钱，芦花被里醉孤眠。
每逢风雨不归去，红蓼滩头泊钓船。

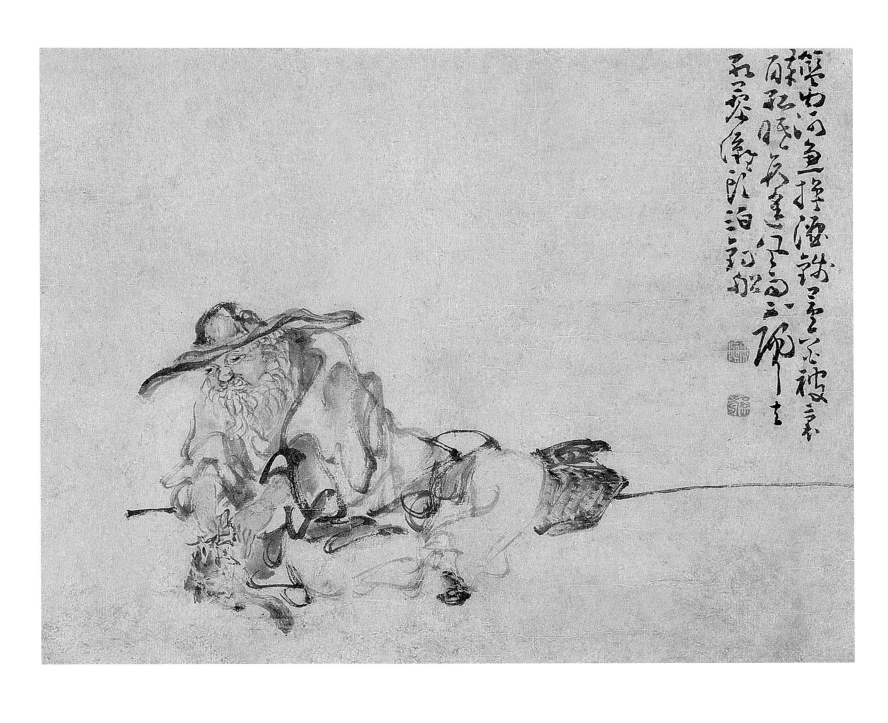

醉书河鱼换酒钱
芦花被里醉孤眠
每逢风雨不归去
红蓼滩头泊钓船

渔翁图

册　纸本　设色　乾隆十五年（一七五〇）

23cm×29.5cm

钤印：黄慎（白）、恭寿（朱）

释文：篮内河鱼换酒钱，芦花被里醉孤眠。

每逢风雨不归去，红蓼滩头泊钓船。

钓蝶寄意图

册　纸本　设色　年代不详

23.7cm×34.7cm

上海博物馆藏

钤印：黄（朱）慎（白）联珠印

释文：篷篱一钓竿，寄托各有别。

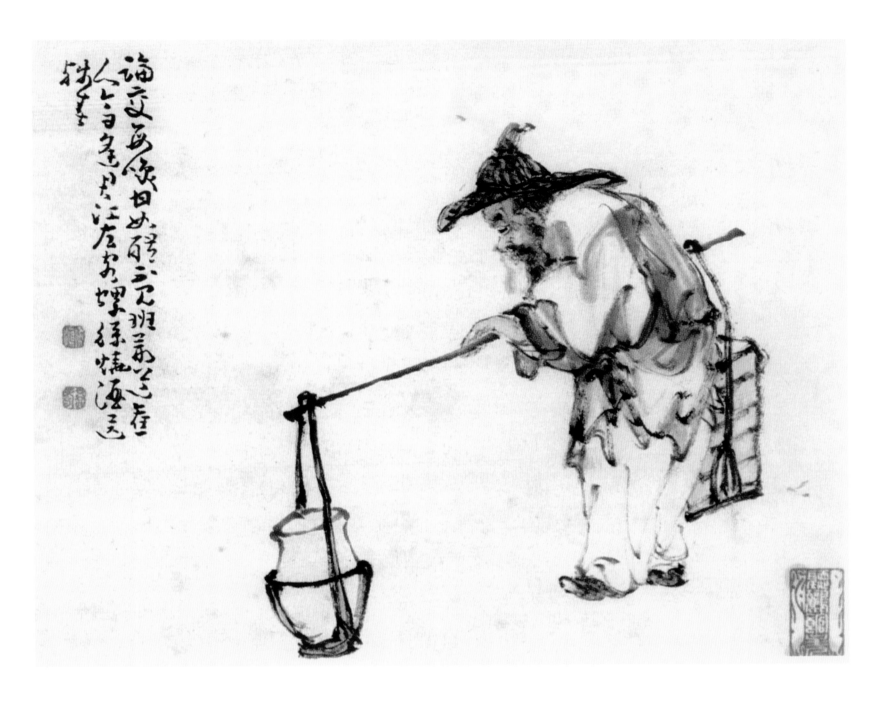

卖酒图

册　纸本　设色　年代不详

24cm×30cm

钤印：黄慎（白）、恭寿（白）

释文：论交每笑甘如醴，不见班荆道旧人。

今日逢君江左客，螺丝烧酒送残春。

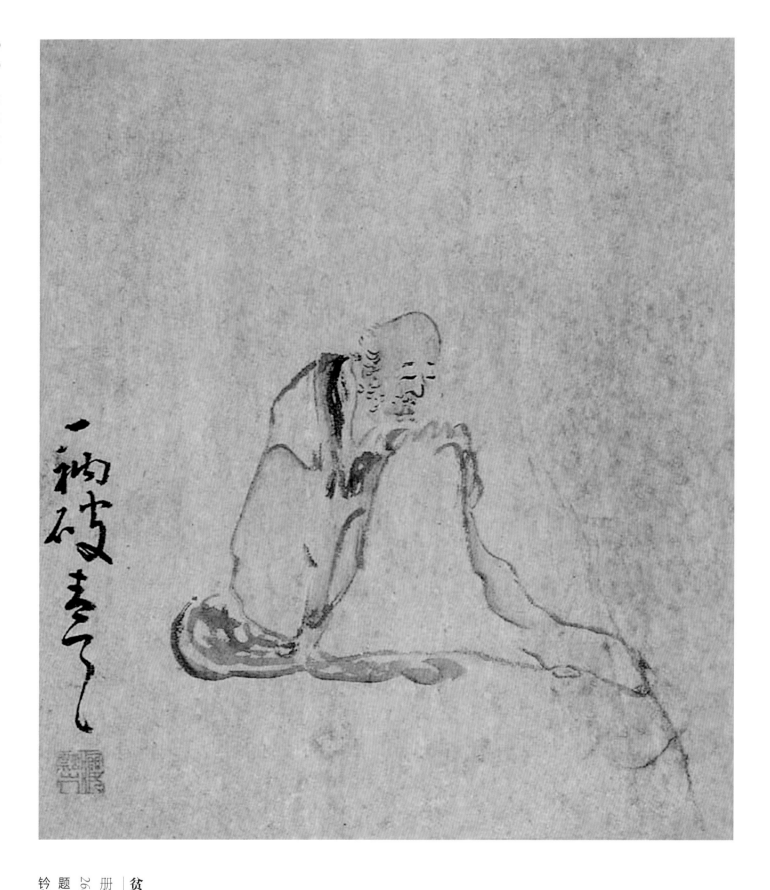

贫僧补衲图

册　纸本　设色　年代不详

26cm×21cm

题识：一衲破青天

钤印：瘿瓢山人（朱）

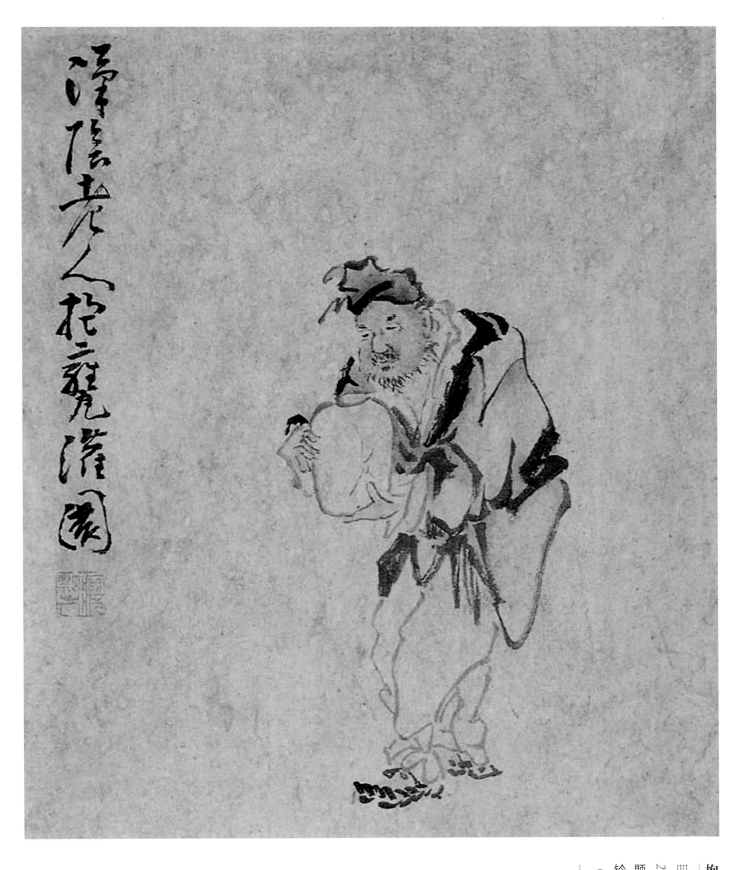

抱瓮灌园图

册　纸本　设色　年代不详

26cm×21cm

题识：汉阴老人抱瓮灌园

钤印：瘿瓢山人（朱）

（此题记典出《庄子·天地》："子贡过汉阴，见一丈

人凿隧而入井，抱瓮而出灌，用力多而见功寡。"）

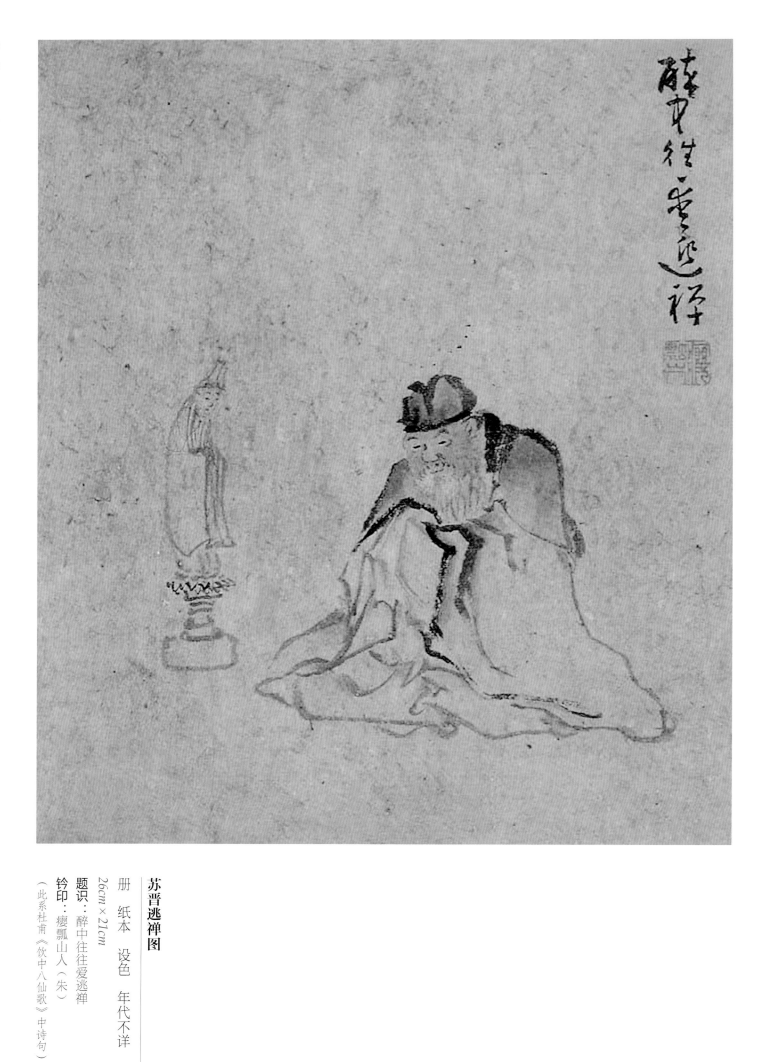

苏晋逃禅图

册　纸本　设色　年代不详

26cm×21cm

题识：醉中往往爱逃禅

钤印：瘿瓢山人（朱）

（此系杜甫《饮中八仙歌》中诗句）

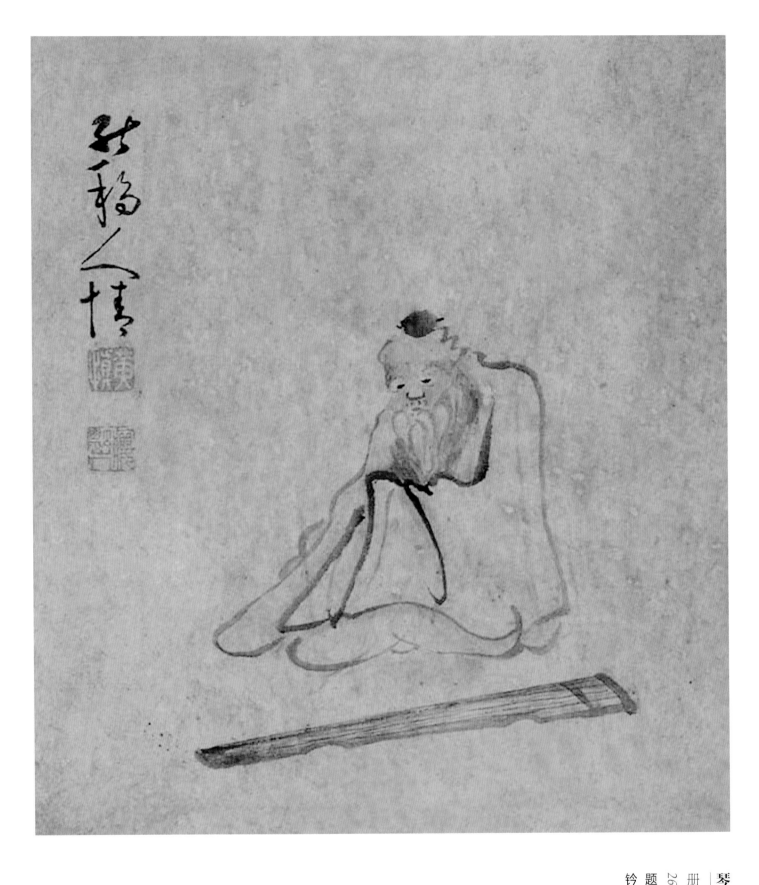

琴能移情图

册　纸本　设色　年代不详

26cm×21cm

题识：能移人情

钤印：黄慎（白）、瘿瓢山人（朱）

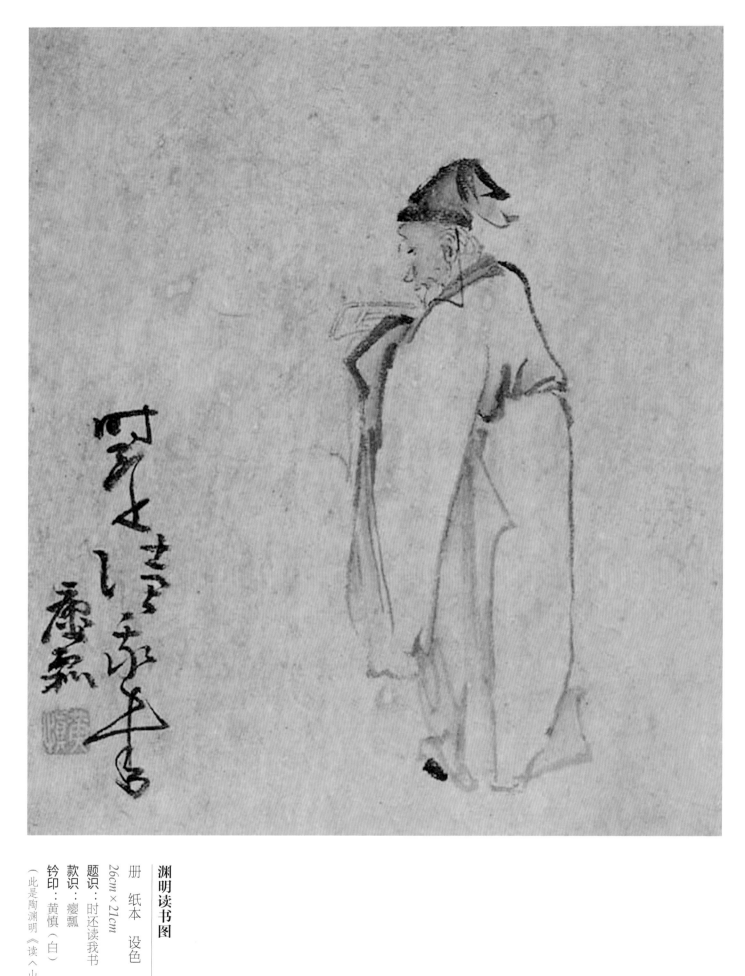

渊明读书图

册 纸本 设色 年代不详

26cm×21cm

题识：时还读我书

款识：瘿瓢

钤印：黄慎（白）

（此是陶渊明《读〈山海经〉十三首》之一中诗句）

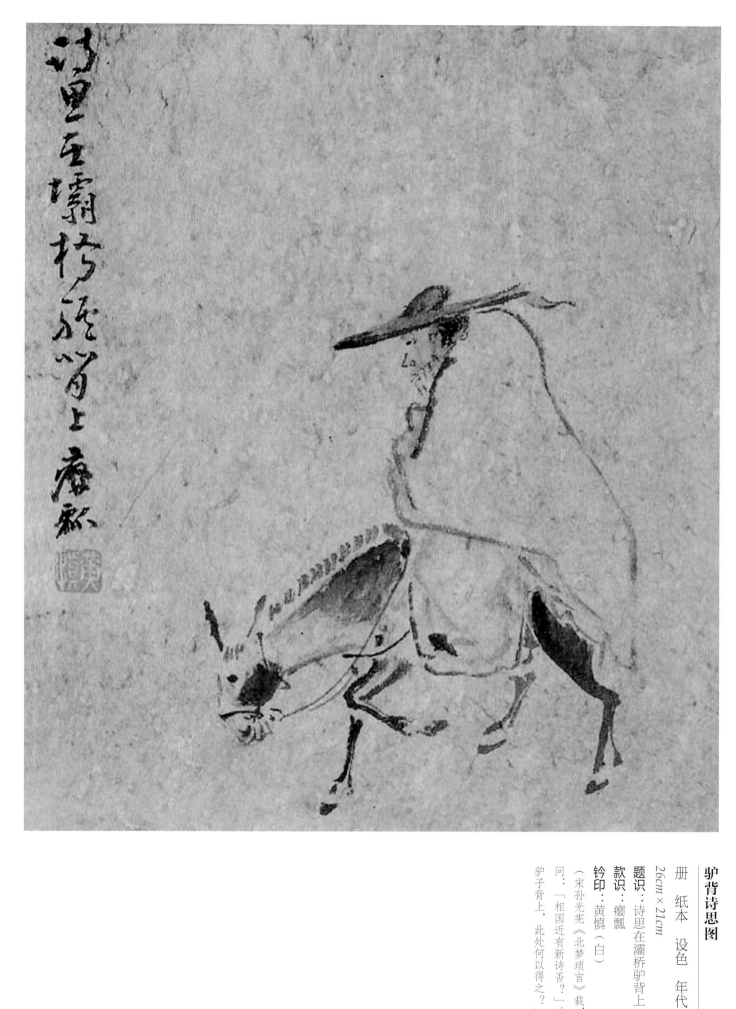

驴背诗思图

册　纸本　设色　年代不详

26cm×21cm

题识：诗思在灞桥驴背上

款识：瘿瓢

钤印：黄慎（白）

（宋孙光宪《北梦琐言》载：晚唐相国郑綮善诗。或者
问："相国近有新诗否？"对曰："诗思在灞桥风雪中
驴子背上，此处何以得之？"本图题记即出于此）

图引

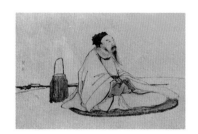

P13
严光钓隐图
27.4cm × 31cm

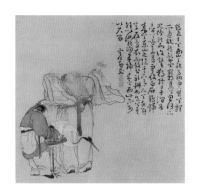

P20
西山招鹤图
25cm × 24.3cm

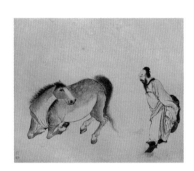

P14~15
伯乐相马图
27.4cm × 31cm

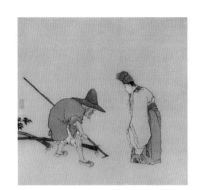

P21
王子猷种竹图
25cm × 24.3cm

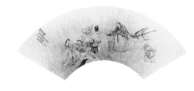

P16~17
碎琴图

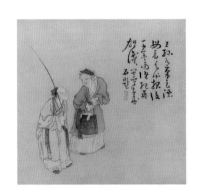

P22
漂母饭信图
25cm × 24.3cm

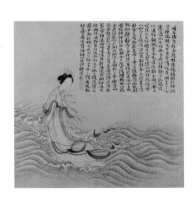

P18
洛神图
25cm × 24.3cm

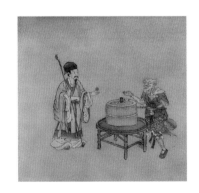

P23
有钱能使鬼推磨图
25cm × 24.3cm

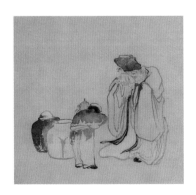

P19
陶令簪菊饮酒图
25cm × 24.3cm

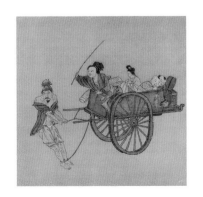

P24
家累图
25cm × 24.3cm

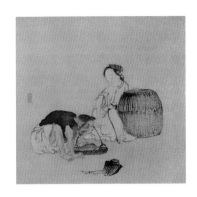

P25
渔家乐图
25cm × 24.3cm

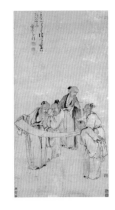

P30
五老观《太极图》
126.5cm × 61.5cm

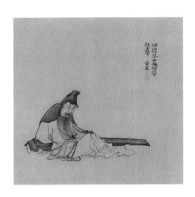

P26
琴趣图
25cm × 24.3cm

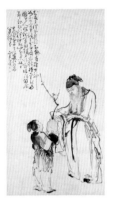

P31
爱梅图
159cm × 85cm

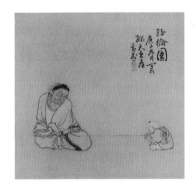

P27
丝纶图
25cm × 24.3cm

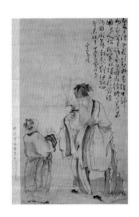

P32
老叟瓶梅图
206cm × 113cm

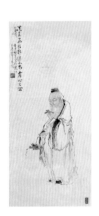

P28
采芝图
96cm × 41cm

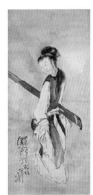

P33
携琴仕女图
128.5cm × 55.5cm

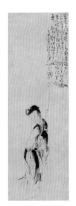

P29
梅瓶仕女图
166cm × 52cm

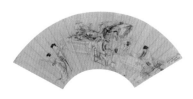

P34~35
四相簪金带围图

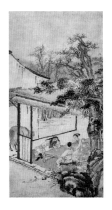

P36~37
风尘三侠图
106cm × 51cm

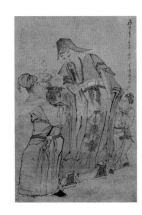

P43
天官赐福图
198cm × 126cm

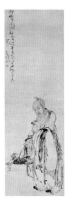

P38
老叟采菊图
151cm × 47cm

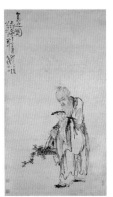

P44
采芝图
114.5cm × 60cm

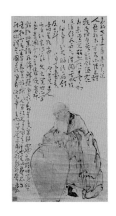

P39
寿星图
134cm × 67cm

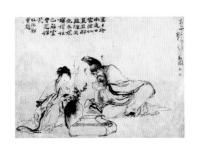

P45
钟馗酌妹图
124.5cm × 169.5cm

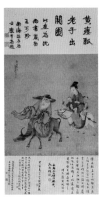

P40~41
张果携眷归隐图
70cm × 63cm

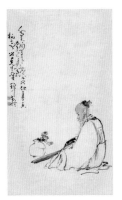

P46
对菊弹琴图
88cm × 48cm

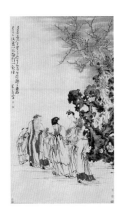

P42
东坡得砚图
169cm × 92cm

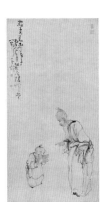

P47
教子图
112cm × 53.5cm

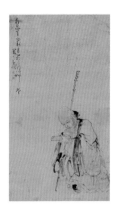

P48
寿星图
122.5cm × 64cm

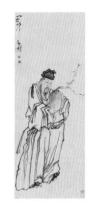

P55
老叟瓶梅图
120cm × 44cm

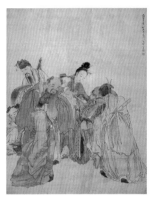

P49
八仙图
221.5cm × 161.7cm

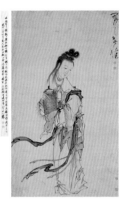

P56~57
麻姑晋酒图
134cm × 76cm

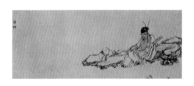

P50~51
张果仙图

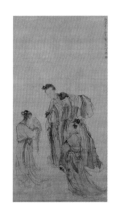

P58
整冠图
191.5cm × 95.5cm

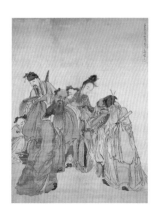

P52~53
八仙图
228.5cm × 164cm

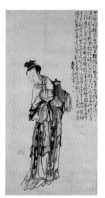

P59
麻姑图
185cm × 115cm

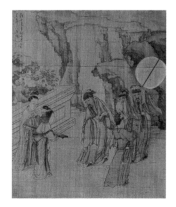

P54
广陵花瑞图
78cm × 62.5cm

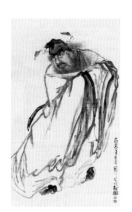

P60
钟馗图
285cm × 170cm

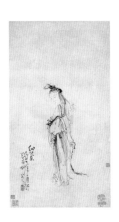

P61
纫兰仕女图
66cm × 34.8cm

P66
紫阳问道图
144.5cm × 67cm

P62
香山诵诗图
35.5cm × 53cm

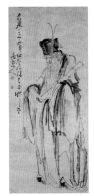

P67
张果老唱道情图
171cm × 70cm

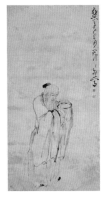

P63
凫孟老人图
103cm × 50cm

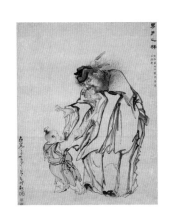

P68
钟馗啖榴戏童图
148cm × 110cm

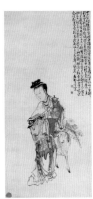

P64
麻姑晋酒图

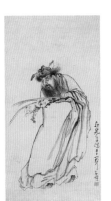

P69
钟馗执蒲图
117cm × 58.5cm

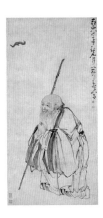

P65
寿星图
101.5cm × 48.2cm

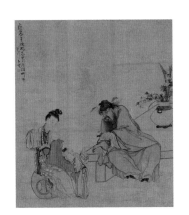

P70
钟馗戏翊图
89.7cm × 73cm

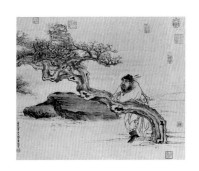

P71
钟馗倚树图
58cm × 66cm

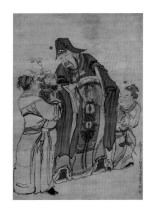

P78
天官赐福图

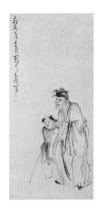

P72
盲叟图
122cm × 53.7cm

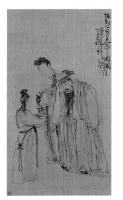

P79
韩魏公簪金带围图
127cm × 66cm

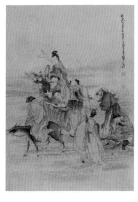

P73
八仙渡海赴会图
93cm × 61cm

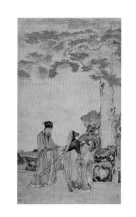

P80
廉颇负荆图
156cm × 83cm

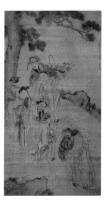

P74~75
八仙图
198cm × 100cm

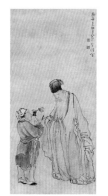

P81
爱菊图
110cm × 49cm

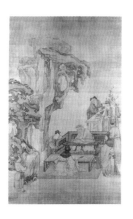

P76~77
伏生授经图
232.5cm × 132cm

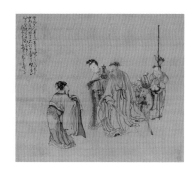

P82
紫阳问道图
88.2cm × 96.4cm

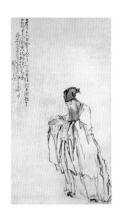

P83
东坡玩砚图
149cm×87cm

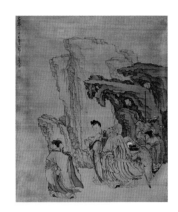

P103
紫阳问道图
200cm×160cm

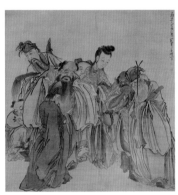

P84
八仙图
165cm×150cm

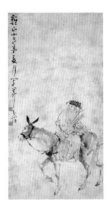

P104
张果倒骑驴图
94cm×53.5cm

P85~100
公孙大娘弟子舞剑器图
37.5cm×333cm

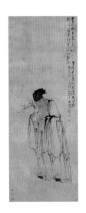

P105
老叟瓶梅图
163cm×59cm

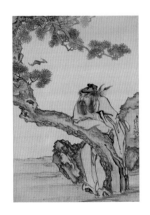

P101
钟馗倚树
99.2cm×65.7cm

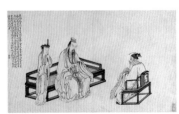

P106~107
楚丘谒孟尝君图
27.9cm×44.5cm

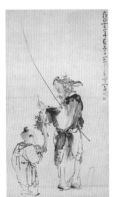

P102
渔翁得利图
134cm×71cm

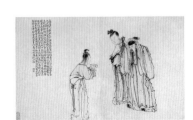

P108
韩魏公簪金带围图
27.9cm×44.5cm

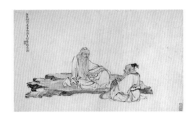

P109
二老论道图
27.9cm × 44.5cm

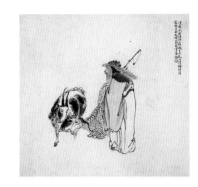

P117
苏武牧羊图
32.1cm × 32.2cm

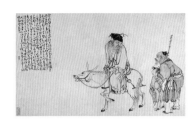

P110~111
陈抟出山图
27.9cm × 44.5cm

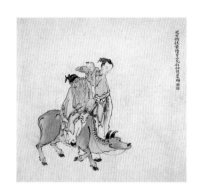

P118
牛背醉归图
32.1cm × 32.2cm

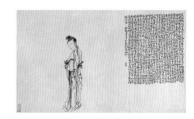

P112~113
仕女图
27.9cm × 44.5cm

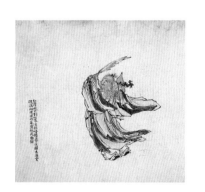

P119
采茶老翁图
32.1cm × 32.2cm

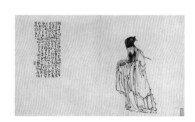

P114~115
东坡天砚图
27.9cm × 44.5cm

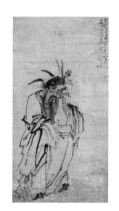

P120
钟馗捧瓶图

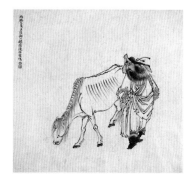

P116
伯乐相马图
32.1cm × 32.2cm

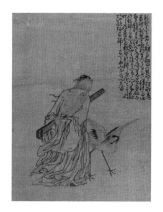

P121
老叟琴鹤图
33.5cm × 24cm

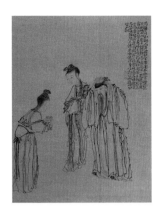

P122
韩魏公簪金带围图
33.5cm × 24cm

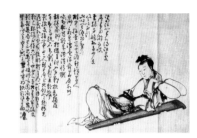

P127
倚琴纨扇美人图
90cm × 129.5cm

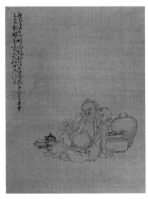

P123
坛边醉梦图
33.5cm × 24cm

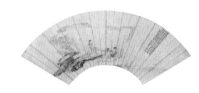

P128
二老论道图

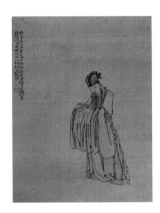

P124
东坡赏砚图
33.5cm × 24cm

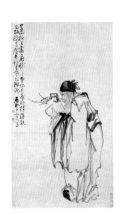

P129
捧梅图
124cm × 65cm

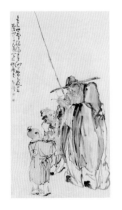

P125
渔翁娱童图
161cm × 85cm

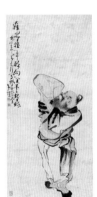

P130
倾坛狂饮图
120.5cm × 53cm

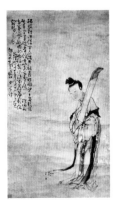

P126
抱筝仕女图
90cm × 47.5cm

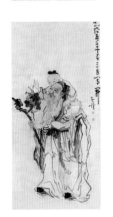

P131
负孙图
136cm × 63cm

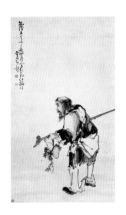

P132
铁拐仙图

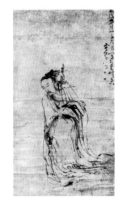

P138
吕洞宾图
163.5cm×83cm

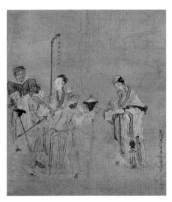

P133
唐明皇与杨贵妃
38cm×31cm

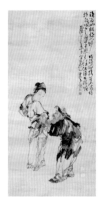

P139
渔夫渔妇图
172cm×79cm

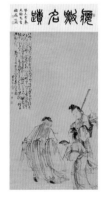

P134
江州听筝图
158cm×86cm

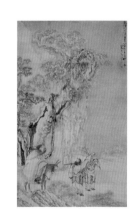

P140~141
踏雪探梅图
167cm×95.4cm

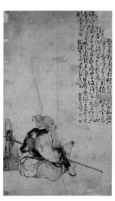

P135
壶公图
128cm×72cm

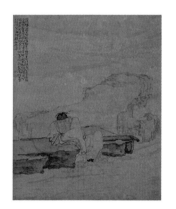

P142
停琴倚石图
36.9cm×28.4cm

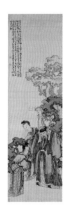

P136~137
韩魏公簪金带围图
168.5cm×47.5cm

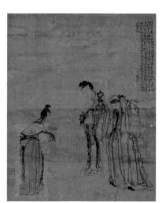

P143
韩魏公簪金带围图
36.9cm×28.4cm

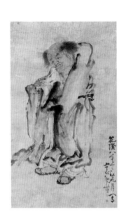

P144
刘海戏蟾图
140.6cm×78cm

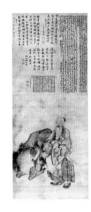

P150~151
饭牛图
128.3cm×48.9cm

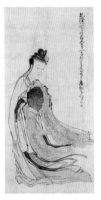

P145
麻姑图
163cm×75cm

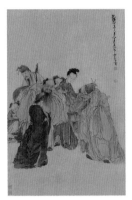

P152
八仙图
101cm×61cm

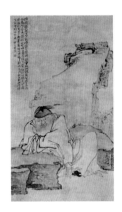

P146
老叟倚石图
177cm×96cm

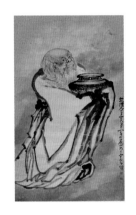

P153
寿星招福图
198cm×114cm

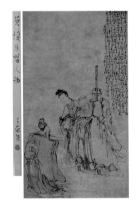

P147
伏生传经图
207cm×114cm

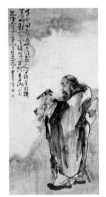

P154
铁拐赏灵芝图
167cm×79.5cm

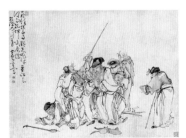

P148~149
群盲聚讼图
67.3cm×87.3cm

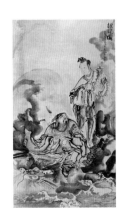

P155
探珠图
178cm×94cm

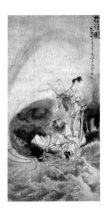

P156
探珠图
229cm × 111cm

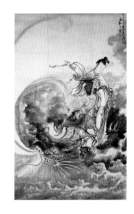

P162~163
探珠图
282cm × 128.4cm

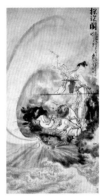

P157
探珠图
274.4cm × 130.2cm

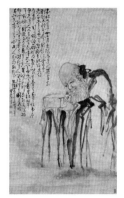

P164
寿星图
195.9cm × 108.7cm

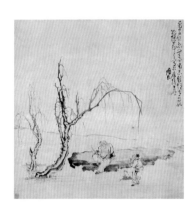

P158
憩石纳凉图
91.5cm × 83.5cm

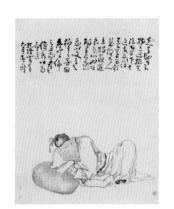

P165
李白醉酒图
157.5cm × 114cm

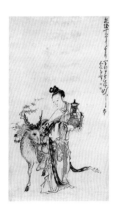

P159
麻姑晋酒图
174cm × 91cm

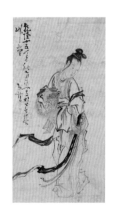

P166
麻姑晋酒图
129cm × 62cm

P160~161
苏长公屐笠图
28cm × 187cm

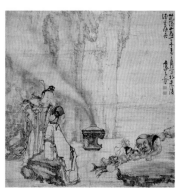

P167
三仙炼丹图
124cm × 115cm

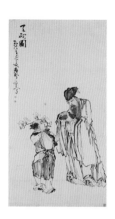

P168
天砚图
177.2cm×90cm

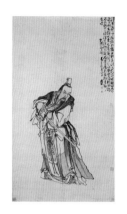

P174
隽不疑试剑图
174cm×93cm

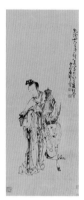

P169
麻姑晋酒图
92cm×36cm

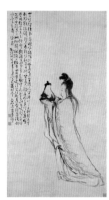

P175
麻姑晋酒图
172cm×89.4cm

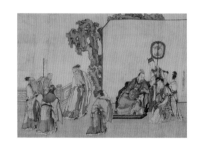

P170~171
四皓谒汉皇图
133cm×174cm

P176
张果归隐图
207cm×55.5cm

P172
麻姑献寿图
170.5cm×91cm

P176
甘罗作相图
207cm×55.5cm

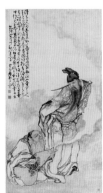

P173
费长房遇壶公图
191cm×93cm

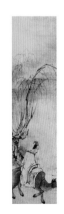

P177
李密牧读图
207cm×55.5cm

P177
老子论道图
207cm × 55.5cm

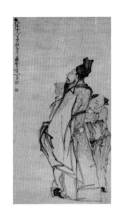

P182~183
李白举觞邀月图
170cm × 86cm

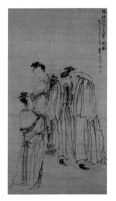

P178
韩魏公簪金带围图
179.3cm × 92.1cm

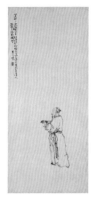

P184~185
漱石捧砚图
85.2cm × 35.8cm

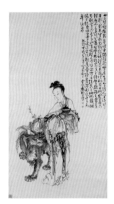

P179
麻姑晋酒图
165cm × 76cm

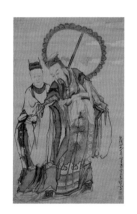

P186
天官赐福图
158.5cm × 91cm

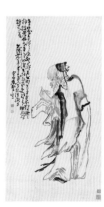

P180
尼父击磬图
176cm × 88cm

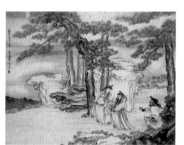

P187
桃园三杰访隆中图
90cm × 110cm

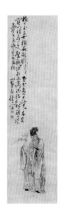

P181
老叟瓶梅图
171cm × 44.5cm

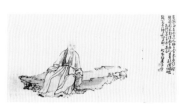

P188~189
丁有煜坐像
41.7cm × 188.5cm

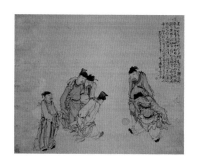

P190~191
宋祖蹴鞠图
116.5cm×125.3cm

P197
钟馗接福图
99.2cm×65.7cm

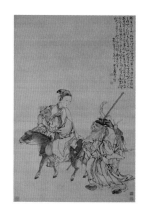

P192~193
张果携妻偕隐图
111.5cm×70.7cm

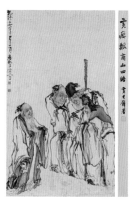

P198
商山四皓图
188cm×105cm

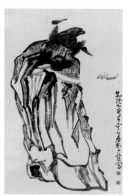

P194
钟馗执笏图
148cm×90cm

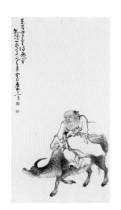

P199
函关紫气图
139.2cm×115cm

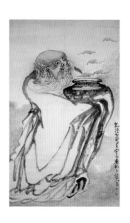

P195
接福图
232cm×132cm

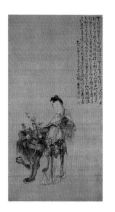

P200~201
麻姑献寿图
201cm×98.5cm

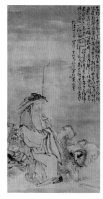

P196
苏武牧羊图
236cm×113cm

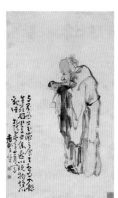

P202
赏砚图
98cm×55.5cm

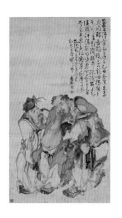

P205
三仙图
193.5cm × 102cm

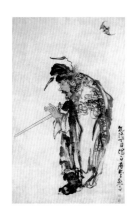

P210~211
钟馗刺剑图
126cm × 73.5cm

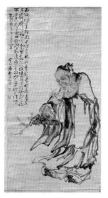

P206
老叟采药图
178cm × 87.6cm

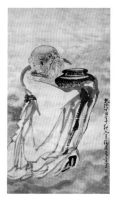

P212
接福图
211cm × 112cm

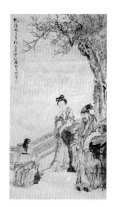

P207
李邺侯赏海棠图
128cm × 64cm

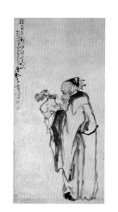

P213
老叟菊瓶图
113.5cm × 54cm

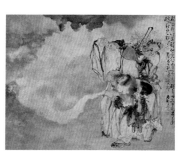

P208
三仙放丹图
135cm × 161.5cm

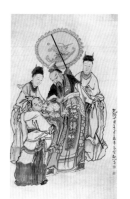

P214
天官赐福图
204cm × 112cm

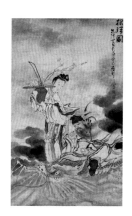

P209
探珠图
184cm × 107cm

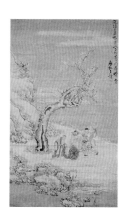

P215
罗公远嗅柑戏明皇图
135cm × 75.5cm

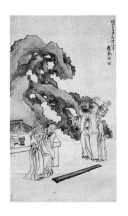

P216~217
碎琴图
189cm × 103.3cm

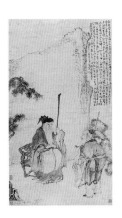

P222
陈抟隐居华山图
178cm × 95cm

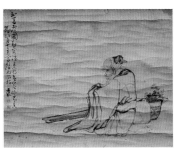

P218
停琴伴菊图
108cm × 196cm

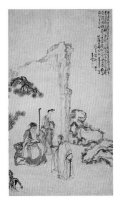

P223
宋帝召陈抟图
134cm × 71.2cm

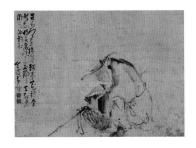

P219
渔翁图
83cm × 108cm

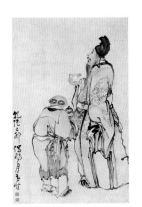

P224
举杯问天图
148cm × 88cm

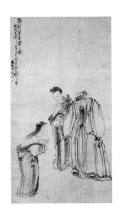

P220
韩魏公簪金带围图
171.5cm × 90cm

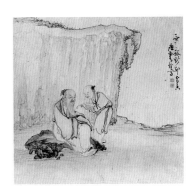

P225
教子图（十开之一）
27cm × 27cm

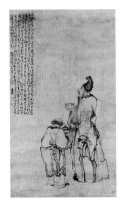

P221
李白衔杯图
218cm × 119.5cm

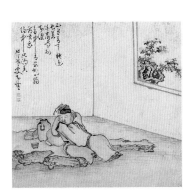

P226
醉眠图（十开之二）
27cm × 27cm

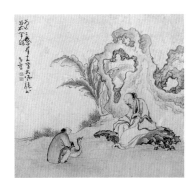

P227
爱鹅学书图（十开之三）
27cm×27cm

P232~234
唐明皇幸蜀回京图
28.5cm×443cm

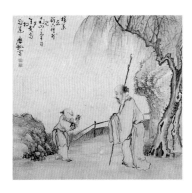

P228
采菊图（十开之四）
27cm×27cm

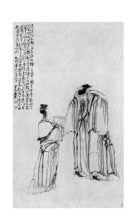

P236
韩魏公簪金带围图
196cm×113cm

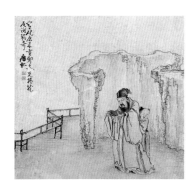

P229
品砚图（十开之五）
27cm×27cm

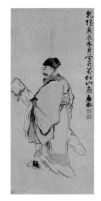

P237
携琴图
130cm×57cm

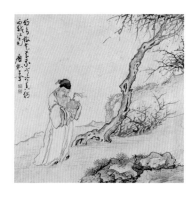

P230
赏梅图（十开之六）
27cm×27cm

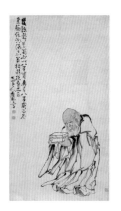

P238
南极仙翁图

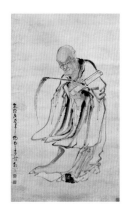

P231
罗汉图
161cm×90cm

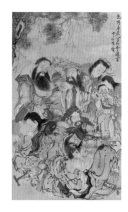

P239
八仙同醉图
194cm×113cm

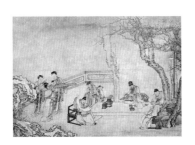

P240~241
李白春夜宴桃李园图
121cm×163cm

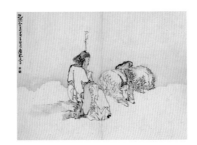

P248
苏武牧羊图（九开之一）
24.5cm×31.5cm

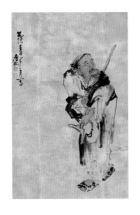

P242~243
铁拐仙图
54cm×32cm

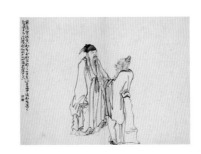

P249
裴度易相图（九开之二）
24.5cm×31.5cm

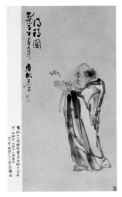

P244~245
得福图
117.5cm×58.5cm

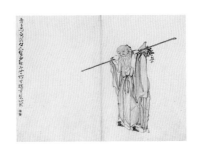

P250
老叟采药图（九开之三）
24.5cm×31.5cm

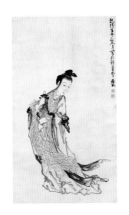

P246
麻姑献寿图
161.4cm×87.7cm

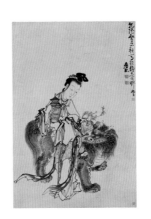

P251
麻姑麒麟图
141cm×91.5cm

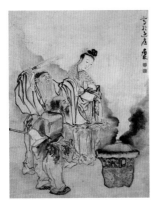

P247
三仙炼丹图
146cm×106cm

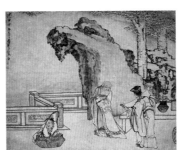

P252
王右军书帖换鹅图
103.8cm×118.9cm

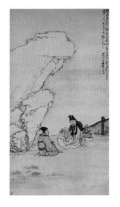

P253
渊明赏菊图
184cm × 95cm

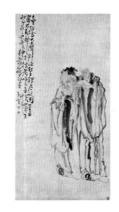

P258
尼父击磬图
175cm × 88cm

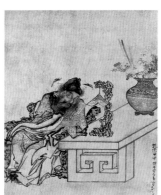

P254
钟馗击磬图
122cm × 95cm

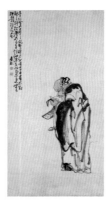

P259
尼父执磬图
177cm × 90cm

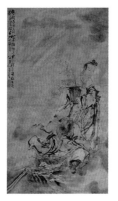

P255
探珠图
165cm × 87cm

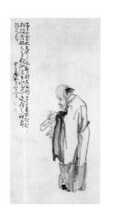

P260
尼父击磬图
142cm × 66cm

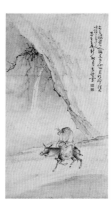

P256
张果老骑驴图
92cm × 48.5cm

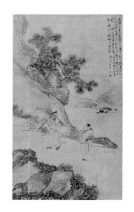

P261
季札遇披裘公图
180cm × 92cm

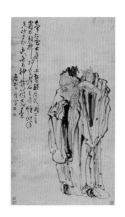

P257
尼父击磬图
176cm × 95cm

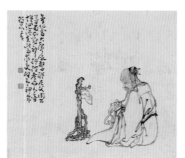

P262
尼父击磬图
23cm × 30cm

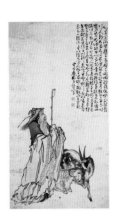

P263
苏武牧羊图
178.4cm × 91.1cm

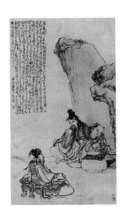

P269
陶渊明诗意图
210cm × 117cm

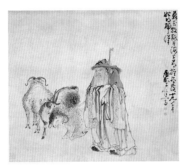

P264~265
苏武牧羊图
94.2cm × 101cm

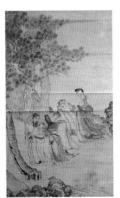

P270
风尘三侠图
154.5cm × 86cm

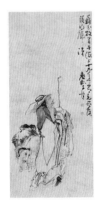

P266
苏武牧羊图
108cm × 47cm

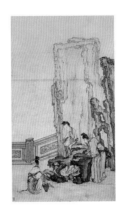

P271
李邨侯赏海棠图
173cm × 93cm

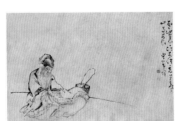

P267
严光钓隐图
87.5cm × 126cm

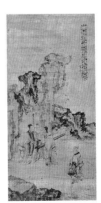

P272~273
陈子昂碎琴图
147.3cm × 57.3cm

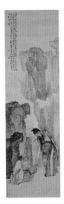

P268
费长房遇壶公图
167.5cm × 48cm

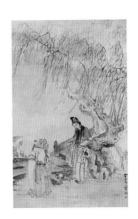

P274~275
白傅诵诗图
172cm × 93cm

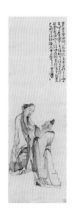

P276
裴度易相图
116cm×35.3cm

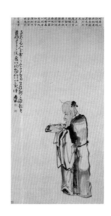

P282
品砚图
122.7cm×63.8cm

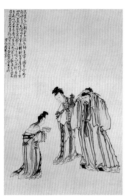

P277
韩魏公簪金带围图
185cm×114cm

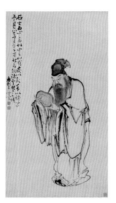

P283
东坡赏砚图
166cm×87.5cm

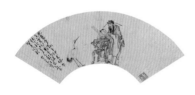

P278~279
赵抃焚香告天图
17cm×49.5cm

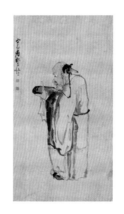

P284~285
老叟捧砚图
102cm×53cm

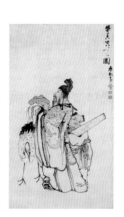

P280
赵抃焚香告天图
154.5cm×84cm

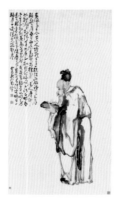

P286
个道人赠砚图
196cm×104cm

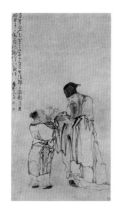

P281
东坡赏砚图
166cm×87.5cm

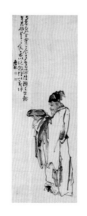

P287
品砚图
123cm×42cm

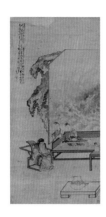

P288
封翁听琴图
135.2cm×63cm

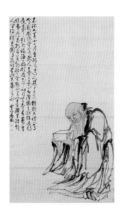

P293
寿星图
175cm×97cm

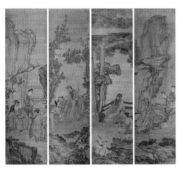

P289
故事人物图
196.5cm×51cm×4

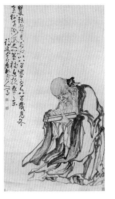

P294
南极仙翁图
193cm×101.5cm

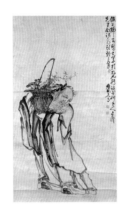

P290
"三朵花"像
182.3cm×97.8cm

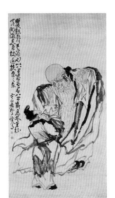

P295
南极仙翁图
237cm×120cm

P291
"三朵花"仙人像
154cm×63.2cm

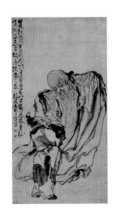

P296
南极老人图
255cm×126cm

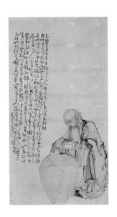

P292
寿星图
128.5cm×65.5cm

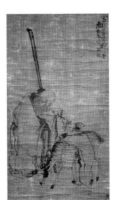

P297
寿星图
152cm×81cm

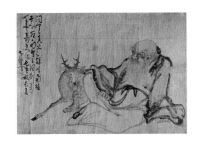

P298
三星图
120cm×167cm

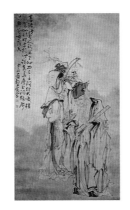

P303
二仙图
221cm×122cm

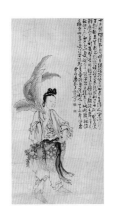

P299
麻姑仙像
169cm×70cm

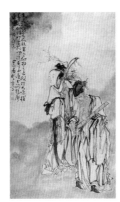

P304
果老仙姑图
201cm×110cm

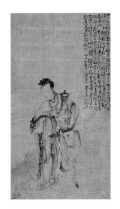

P300
麻姑晋酒图
176.5cm×92cm

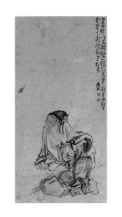

P305
二仙炼丹图
167cm×79.5cm

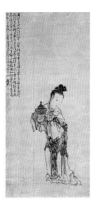

P301
麻姑献寿图
137cm×60cm

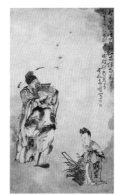

P306
三仙招福图
206.7cm×113.5cm

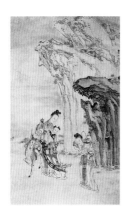

P302
麻姑晋酒图
141cm×84cm

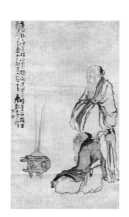

P307
二老炼丹图
159.5cm×90cm

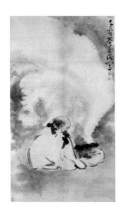

P308
老衲焚修图
168.5cm × 91.5cm

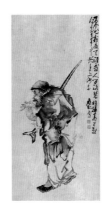

P314
铁拐拈花图
163cm × 74cm

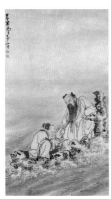

P309
二仙乘槎图
161cm × 85.5cm

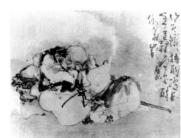

P315
铁拐醉眠图
135cm × 168.6cm

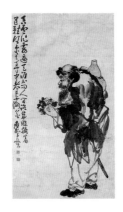

P310
铁拐拈花图
172cm × 91.5cm

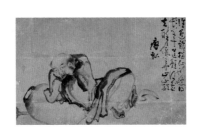

P316
铁拐醉眠图
78cm × 119cm

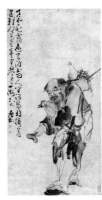

P311
铁拐拈花图
168cm × 88cm

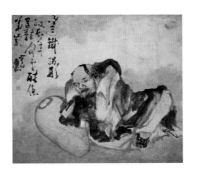

P317
铁拐李醉眠图
107cm × 118.3cm

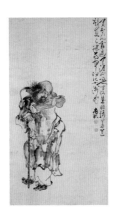

P312~313
醉铁拐李图
168.6cm × 135cm

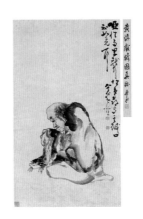

P318~319
刘海戏蟾图
83cm × 51.5cm

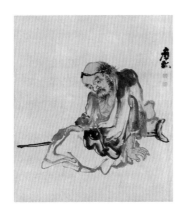

P320
铁拐仙图
65.7cm×53.2cm

P325
关公图
160cm×88cm

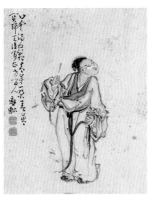

P321
韩湘子图
26cm×19cm

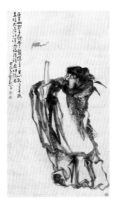

P326
钟馗招福图
195cm×104cm

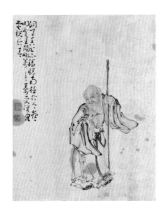

P322
南极仙翁图
26cm×19cm

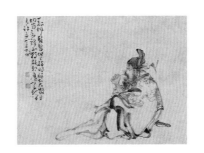

P327
钟馗剔牙图

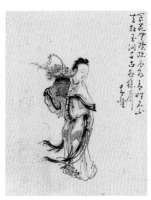

P323
何仙姑图
26cm×19cm

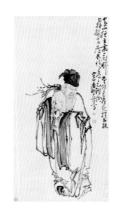

P328
老叟瓶梅图
131cm×65cm

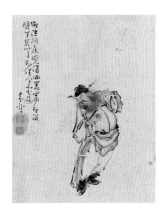

P324
曹国舅图
26cm×19cm

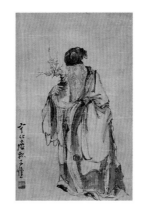

P329
老叟瓶梅图
59cm×36cm

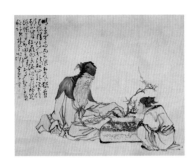

P330~331
林和靖爱梅图
94.3cm × 110.1cm

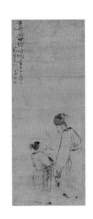

P336
品梅图
109cm × 41cm

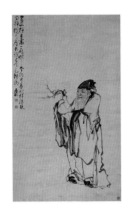

P332
捧梅图
215cm × 125cm

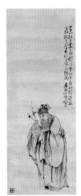

P337
老叟瓶梅图
132cm × 48cm

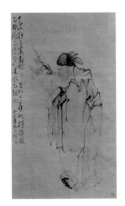

P333
老叟瓶梅图
178cm × 95cm

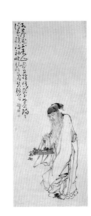

P338
采茶图
91cm × 35cm

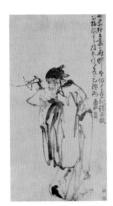

P334
老叟瓶梅图
116cm × 57.5cm

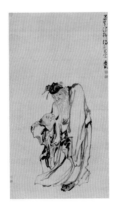

P339
老叟簪菊图
174cm × 92cm

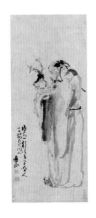

P335
老叟瓶梅图
85cm × 34cm

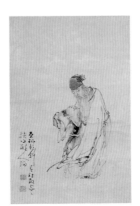

P340
老叟醉归图

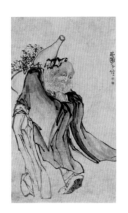

P341
老翁采药图
130cm×70.5cm

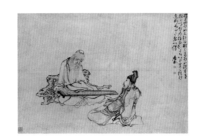

P346
伯牙学琴图
93cm×126cm

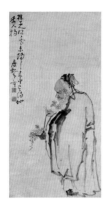

P342
采芝老叟图
114cm×54cm

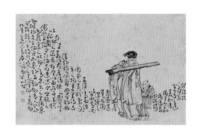

P347
老叟操琴图
21.5cm×31cm

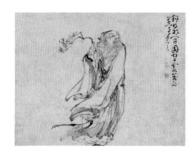

P343
老叟执花图

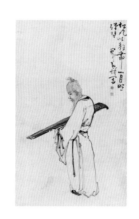

P348~349
捧琴老叟图
92cm×54.3cm

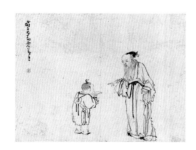

P344
教子图
27cm×34.7cm

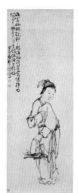

P350
渔妇携鱼篮图
138cm×48.4cm

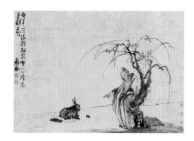

P345
老叟叱羊图
87cm×121cm

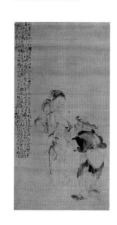

P351
渔父渔女图
120cm×59.8cm

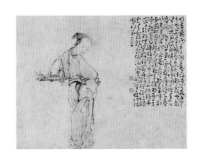

P352
渔家少女图
23cm × 29.5cm

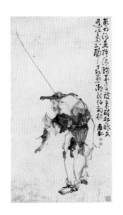

P358~359
渔翁图
113.3cm × 59.6cm

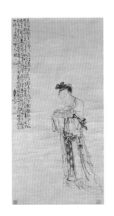

P353
鸳盂仕女图
132cm × 64cm

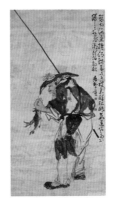

P360
渔翁图
240cm × 117cm

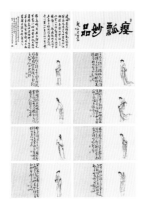

P354~355
仕女图
25cm × 20.5cm × 20

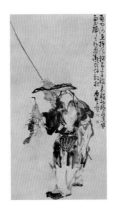

P361
渔翁图
118cm × 59cm

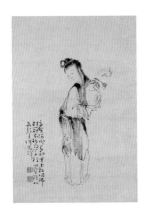

P356
捧瓶花仕女图
42cm × 27cm

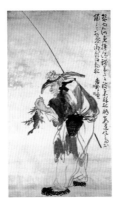

P362
渔翁图
241cm × 122cm

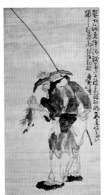

P357
渔翁图
230cm × 115cm

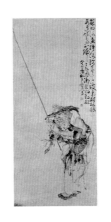

P363
渔翁图
135.5cm × 59cm

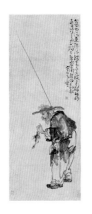

P364
渔翁图
123cm×47cm

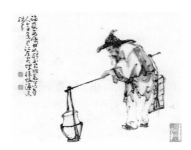

P369
卖酒图
24cm×30cm

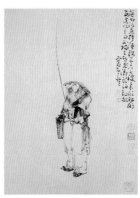

P365
渔翁图
43.2cm×30.5cm

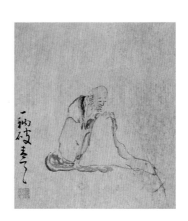

P370
贫僧补衲图
26cm×21cm

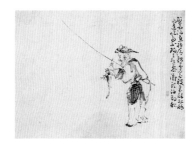

P366
渔翁图
27cm×34.7cm

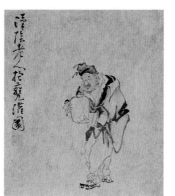

P371
抱瓮灌园图
26cm×21cm

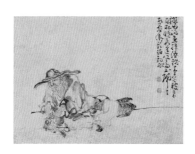

P367
渔翁图
23cm×29.5cm

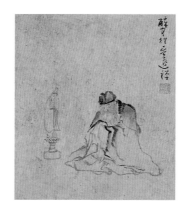

P372
苏晋逃禅图
26cm×21cm

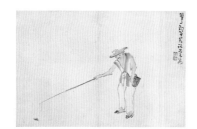

P368
钓蝶寄意图
23.7cm×34.7cm

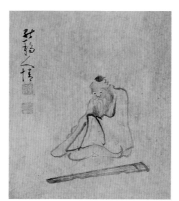

P373
琴能移情图
26cm×21cm

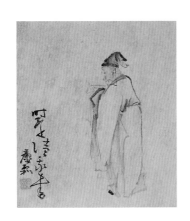

P374
渊明读书图
26cm×21cm

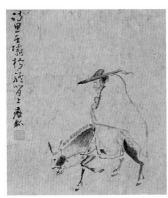

P375
驴背诗思图
26cm×21cm